# 再演—指示とその手順
<ruby>指示<rt>インストラクション</rt></ruby>　　　　<ruby>手順<rt>プロトコル</rt></ruby>

## Re-Display : Instruction and Protocol

主催：芸術保存継承研究会
助成：公益財団法人 花王 芸術・科学財団、JSPS科研費 JP19H0122l, JP19K21608, JP20K00211
協力：metaPhorest、東京藝術大学アーカイブセンター

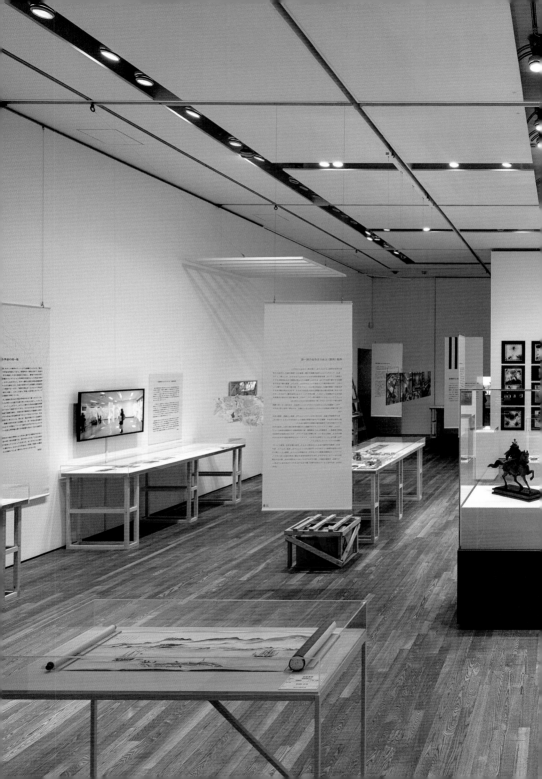

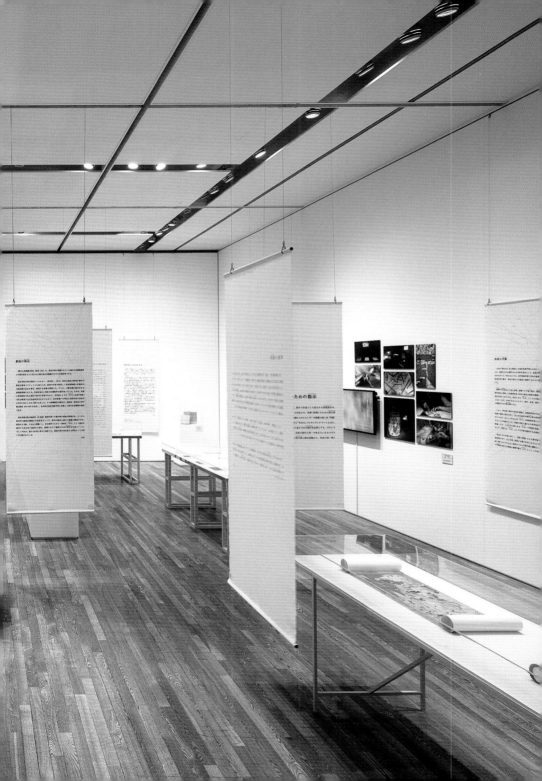

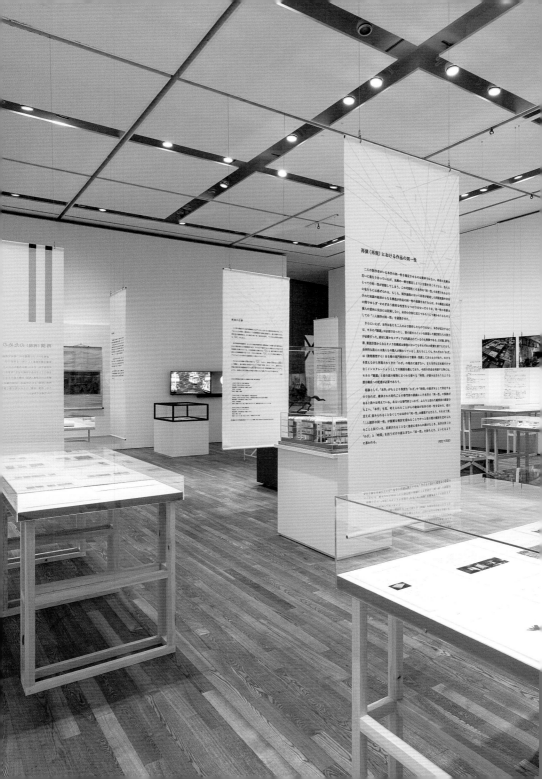

再演

インストラクション Instruction and Protocol プロトコル

Re-Display:

指示とその手順

平 諭一郎 編
美術出版社

学生時代から、作品を展示する「展覧会」が出来上がっていく様子を見てきた。そこでは、作者自身が壁や台座を拵え、機器を調整し、題名が記された「キャプション」と呼ばれる紙とともに「作品」を設置している。その空間や映像や照明を、はたまた音や匂いを選択し、判断し、決定したいという所望から、できる限り作者はそこに関与しようとするだろう。

　一方で、数百年前に作られた作品を美術館で展示する際には、当然であるが作者ではない誰か──それは学芸員であったり、美術品を取り扱う専門業者であったり、さらには遺族であったり──が、その作品を再び設置する。

　現在進行形で生み出される作品の展示と、過去に完成し受け継がれた作品の再展示には、一見すると大きな違いがあるように感じられる。しかし、作者不在となった数多の作品もまた、かつての「いま」に作られ、時を経て現在に至っており、それらの作品にはそれぞれの現実が存在している。作者が存命であるにもかかわらず展示に関与することができない（もしくは関与を希望しない）場合や、複数個人または集団名義のような作者（意思決定主体）が解散もしくは変更されている場合、選択や判断が作者以外の他者に委ねられることがある。その時、作者ではない誰かは作者の意思が込められた指示書（インストラクション）を介することで、作品を再び展示しようとする。

　指示書（インストラクション）に従って作品はどのように再現されるのか。そこには演出や解釈が介在するのだろうか。そのような新たなメディアともいえる指示書（インストラクション）を端緒とし、芸術教育の現場である大学が所蔵する作品や資料から、ミュージアムにおける作品の再演と同一性について考察した試みが、展覧会「再演──指示とその手順（Re-Display: Instruction and Protocol）」である。展覧会では、作品の展示を主体とせず、過去の展示記録写真や映像、参考資料、再演のための指示書（インストラクション）を並べた。本書はその記録と論考をまとめた図録である。

　創造された芸術作品は保存され、後世へと継承され、そして再演される。幾度となく繰り返されるその営みに含まれる指示や手順、規定や同一性について考えるきっかけとなれば大変喜ばしく思う。

<div style="text-align: right">主催者</div>

Since I was a student, I have observed the process of "exhibitions" to display artworks being created. At the site, the artist on their own would prepare the walls and plinths, adjust the equipment, and install the artwork along with a piece of paper called a "label" where its title would be written. The artist tries to be as engaged as much as possible, for their desire to select, judge, and determine the space, images, lighting, sounds, and smells in the exhibition.

On the other hand, when a work from hundreds of years ago is exhibited in a museum, someone other than the artist (be it a curator, an art dealer, or even a right holder) will of course be the one to *re*-install the work.

At first glance, there seems to be a big difference between the two: the exhibition of an artwork in contemporary, and the re-exhibition of a work completed and handed down in the past. However, many works whose artists no longer exist were also created in the "contemporary" of the past, and have passed through time to the present day, each with its own unique reality. Additionally, in cases where the artist is still alive but cannot (or does not wish to) be involved in the exhibition, or where the work was made by multiple artists or as a group (as the decision-making entity) which has since dissolved or seen shifts, the choices or judgment surrounding the work is sometimes left to those other than the author. In such cases, the work is *re*-presented, through instructions that incorporate the author's intentions, by those who are not the author. How should we treat this process of reproduction of the work according to the instructions? Would this involve staging or interpretation?

The exhibition "Re-Display: Instruction and Protocol" is an attempt to examine the reenactment and identity of artworks in the museum, starting by examining such instructions and drawings on the artworks, and materials held by universities which are the sites of art education, treating them as a new media. The primary focus of the exhibition was not the display of artworks, but rather that of photographs and videos documenting past exhibitions, reference materials, and instructions for re-displaying the artworks. This book is a catalogue of such records and the discussions from the exhibition.

After being created, works of art are preserved, passed onto future generations, and reenacted. My hope is that the book will provide an opportunity for the reader to reflect on the instructions, procedures, rules, and identity, contained in the everlasting cycle of artistic activities.

Organizer

［凡例］

・本書の構成は以下のようになっている。

「第Ⅰ章 創造のために」では、「再現の手順」「再現の規則」「創造の指示」「創造の遺伝子」「創造の仕様」という
テーマ設定のもと、伝統的な技法や素材で制作された作品を中心に掲載している。

「第Ⅱ章 再演（再現）のための指示」では、科学技術の発展とともに生み出された、様々な素材やメディアを
用いて制作された作品を扱い、「再演（再現）における作品の同一性」という共通テーマでの作品制作者による
文と、参考資料、指示書を掲載している。

「第Ⅲ章 再制作とその継承」では、デジタルデータで制作あるいは記録された作品や、鑑賞者参加型のインタ
ラクティヴな作品などを扱い、第Ⅱ章と同じ構成となっているが、「再演（再現）における作品の同一性」の文は、
作品制作者だけではなく作品の再演（再現）を担当した第三者によるものもある。

「第X章 ミュージアムの仕様」では、「再演」や「指示書」そのものを作品として提示した「再演─指示とその手順」
展の内容を示している。

・図版キャプションは、「再演─指示とその手順」展で使用したキャプション・デザインを本書でも踏襲し、作品番号、
作品名、作者、制作年、材質・技法、サイズ、所蔵、解説の順に記した。なお、不明項目は「─」で示した。

・表記と用語は、各執筆者ごとに統一し、原稿の言語が英語の場合は原文を掲載している。

・各原稿文末に記載した（　）内の文字と執筆者は以下の通りである。

　今：今村有策｜小：小沢剛｜川：川崎義博｜平：平論一郎｜中：中江花菜｜

　増：増田展大｜松：松永亮太｜京：京都絵美｜

　その他、執筆者を記載していない文は平論一郎が執筆した。

# 目次 | Index

# 再演と同一性

平論一郎

## はじめに

　もしかしたら再び我々の前に姿を現すことはないかもしれないが、いつの日かの出番のために大切に保管され続けていく。

　この世に創り出された芸術作品 [1] は、水や空気、鉱物などと同じく地球に生きる者たちの共有資源として、まだ見ぬ明日へと受け継がれる。作品を保管するミュージアムでは、外界との接触を可能な限り遮断することで、その材料や意匠といった「もの」の同一性を維持してきた。現在の状態をより永く存続させることこそが、その「もの」が同時代の社会から紡ぎ出された証左を後世に遺し伝えることであるからだ。

　淘汰され社会に存在することを許された、あるいは偶然の連なりによって残された「もの」は、時を越えて多くの情報をもたらす。洞窟壁画のように、ときに自然の驚異と恩恵を共有するために、知識や経験の伝達としてなにかを指し示し、我々を導いてくれる。それは歴史や社会背景、文化形成が宿る結晶としての「もの」の価値であり、そこからまた新たな芽——創造——が萌え出づることもある。良い手本として先例となる視点や解釈を学び、共時的な広がりと通時的な積層を生む。それこそが文化の継承である。では、芸術における継承とはなんだろうか。それは必ずしも「もの」を遺し伝えることだけではないだろう。

## 芸術の継承と指示

　洋の東西南北を問わず、芸術の創造において画題や構図は繰り返し用いられてきた。日本絵画の模本、粉本は、図像の共有と継承のために描かれ [2]、その内容

や表現を伝える使者の役割を担う（nos. 7–8、p. 36）。イタリア・ルネサンスの巨匠ラファエロ（Raffaello Santi、1483–1520）が手掛けた肖像画と同様の構図で後にティツィアーノ（Tiziano Vecellio、15c末–1576）が描き、ティツィアーノが描いた神話画を、時を経てルーベンス（Peter Paul Rubens、1577–1640）が再解釈し描いた絵画は、複製、模写であると同時に、オリジナルの創造でもある[3]。さらに、彫刻の原型や建築模型は、創造の過程における試作や習作——エチュード（étude）——、雛形——マケット（maquette）——として機能する（no. 9、p. 40／no. 13、p. 50／no. 14、p. 52）。漆塗り、彫金に代表される手板は、装飾意匠としての図案見本であるとともに再現の<ruby>手順<rt>プロトコル</rt></ruby>を表す（nos. 1–2、p. 28／no. 4、p. 30／no. 5、p. 32）。

　美術品としての「もの」であるそれらは人の創造行為を指示し、その指示を人が実践することで「わざ」が継承される。その時、包括的な総体としてのゆらぎを孕んだ「もの」を手本としたからこそ、属人的な制作過程と周囲環境に影響された固有の積層をもつ多様な表現——ヴァージョン——が生まれてきた。そのように創造の循環を生み出す「もの」が次世代へと継承され、再現され、また新たな表現へと変化を遂げていく。

　そもそも、古代遺跡や宗教施設、祭祀の場とともにあった「もの」が陳列廊や陳列室へとその場を移し、やがてミュージアムという制度のなかで収蔵され受け継がれてきた。そのように保管されてきた絵画を展示室の壁面に、彫刻を台座の上に<ruby>設置<rt>インストール</rt></ruby>する作法は、単一的、独立的である作品を陳列する伝統的な美術展覧会の<ruby>手順<rt>プロトコル</rt></ruby>である。その時、出来事の一部もしくは痕跡であった「もの」から、受容者がかつての営みを想起する精神的な接続は、教養という媒介を踏まえることで容易に叶ったはずである。

　しかし、「もの」を複合的、空間的に設置する、いわゆるインスタレーションや、ヴィデオのように時間を伴う表現を許容する現代の芸術作品の多くは、アナログやデジタルに関わらず収蔵庫では素材に分解されており、我々と相対する時の接続詞はまだ付与されていない。我々との接面となる展示（公開）の際には、どのような機器を用いて、どのような空間を作り上げるかを記した、より詳細な指示を必要とする。その展示（するための）指示書という台本をもとに、公開される空間によって柔軟にその形状が変化し、プロジェクターやコンピューターなどの部材を代替しながら設置されることで、もしくは受容者の体験を経て、初めて成立する作品が多い。となれば、この先の芸術作品には、作者が<ruby>設置<rt>インストール</rt></ruby>に立ち会う代わりに、ものを言う展

示指示書がことごとく添付されるのではなかろうか。それは展覧会実務者——キュレーター、インストーラー、レジストラーなど——にとっては作品の依代となるものであるかもしれないが、本来、展示するための手続きであったはずの指示が、公開の障害ともいうべき規制となる怖れもある。

　そしてさらにいえば、物質的な痕跡を残さない「こと」として展示——むしろそれは上演という語が適切かもしれない——される表現（いわゆるアート・プロジェクトやパフォーマンス・アート、ワークショップなど）には、展示指示書とは異なる、作品そのものを表象する指示書が必要となる。これら二つの「指示書」[4] は混同されて言及されることもあるが、ここでは明確に分けて考えることとしたい。展示指示書が、展示（公開）の目的のもとに絵画を壁面に、彫刻を台座上に配する手順を拡張した存在であることに対し、フルクサス・メンバーによるスコアや、川俣正がインタビューで言及しているソル・ルウィット（Sol LeWitt、1928–2007）によるインストラクションのように（p. 160）、作品そのものを表象する指示書は、それ自体が作品としての手順——アルゴリズム——を内包するような存在である。そして、これら「指示書」をもとに行われる再展示は、むしろ再演と呼ぶ方が相応しいだろう。

## 誰のために何を指示するのか

　展示指示書とは、基本的に作品を管理、運用する側が必要とするものである。展示における設置だけでなく、長期保存や修復時の部材交換、データ移行、他館への貸し出しなど様々な場面で、ミュージアムのような作品の管理者が判断の基準とするために使用する。その基準となる指示が曖昧もしくは指示されない状況であると選択肢の設定すら難しくなるため、作者のお身代わりとなる福音書——作者の意思（それは文だけではなく音声や映像である場合もある）——を求める。つまり展示指示書とは、作品の存続や作者の意向よりも現行のミュージアムや芸術祭のような場および制度のために存在するものであり、それはもはや作品の取扱説明書であるといえる。

　一方、作品そのものを表象する指示書（例としてpp. 135–137）である場合、指示内容そのものに創作性があり、そこには管理側の意図や運用上の規制が持ち込まれることはないだろう。演劇や映画の脚本のように言語を用いて記した文であれ、音楽における楽譜、所作や動線を示した舞踊譜のような図や絵であれ、そのもの

に真正な芸術性が認められる指示は、展示という一時的な状態に移行するための手順（プロトコル）ではなく、作品の存続（継承）のために痕跡化された、限りなく「もの」に近い存在なのだ。

　平安期に律令の施行細則を記した『延喜式』のような、祭祀や税制、政、法、秤などあらゆることを網羅した百科事典（エンサイクロペディア）を取扱説明書としての展示指示書に見立てるならば、世阿弥が著した『風姿花伝』のように心得や作法を伝導し「道」を指し示すものを、作品そのものを表象する指示書になぞらえることもできる——もちろん『風姿花伝』はいわゆる指示書ではないが——。

　管理とともに再演（作品の展示）の使命を免れないミュージアムにとって、収蔵する際にその作品がどのような意図で創造されているのか、作者が再演時に立ち会うことが可能か否かに関わらず「他者に任せる」という意思（指示）も含めて、その時点での真正性を記録する「指示書」が必要となる。それは設置指示書（インストールマニュアル）ではなく、作品が立ち現れる再演（体験）の指示書であるべきなのだ。

　展示指示書は、ときに新たな情報が追記され、更新されていく。その際の改変（もしくは改ざん）は起こり得ると同時に技術的に予防可能でもあるが、そもそもの福音——作者の意を伝えたもの——が誤りである場合、また指示書から間違った解釈が発現していた場合、作品の真正性が失われてしまう事態になりかねない[5]。そのような鑑賞者の目に触れることのない様々な「指示書」という存在によって作品が再演される際、本当にそれはかつての作品の再現なのだろうか。

## 再演における同一性

　現代における芸術作品は、「もの」の同一性を拠り所としてではなく、再現の手順（プロトコル）、仕様や規定が記された「指示書」の同一性によって再演（再現）が繰り返される。しかし、それが「もの」であろうと「こと」であろうと、完全で正確な再演は原理的に不可能であるだろう[6]。では、再演における同一性とはなにか。そもそもミュージアムが保管する芸術作品の「もの」としての同一性は、不変であるとは言い難い。限りなく閉鎖的な環境を目指したミュージアムであっても、「もの」がこの世の物質である限りは外界からの影響によりなんらかの変化が生じる。物質の耐用年数に向かって日々刻々と変化し、その機能をだんだんと失っていくことで、「もの」としての時空的な連続性がどこかで途絶えてしまう。映像を照射していたブラ

ウン管モニターが消灯することにより、またそれが液晶ディスプレイへと代替されることによって、独特な丸みを帯びた表示画面が平坦になり、造形的な印象が著しく損なわれるように[7]。

　物質的対象の同一性を維持するために予防的な対策を施すことこそが「保存」という概念であるが、1950年に施行された日本における現行の文化財保護法では、「保護」とは「保存」と「活用」によって成されることを定義している。

　　この法律は、文化財を保存し、且つ、その活用を図り、もつて国民の文化的
　　向上に資するとともに、世界文化の進歩に貢献することを目的とする[8]。

　つまり、現世の我々には作品を鑑賞する権利のみならず、享受しなくてはならない使命がある。常に「保存」と「活用」を実現している事例としては建造物や、寺社などの宗教施設に伝わる宝物——例えば仏像——があり、あらゆる地域の街路に設置された屋外彫刻があるだろう。「保存」と「活用」をもって成される「保護」は即ち、後世に伝える「継承」という行為そのものなのだ。

　アントニー・ゴームリー（Antony Gormley、1950–）《Another Place》（1997）のように、海岸に設置された100体に及ぶ等身大の人体像が、波による侵食や海洋生物の滞留といった自然の介入を受け入れ、ときにはその外観を変えながらそこに存続し続けている様は、「もの」としての時空的な連続性よりも、わたしはわたしであるかのごとく通時的な同一性を保つ。

　また、比喩でなく、生体を用いたバイオメディア・アートもまた、常に外界との相互作用（代謝）によって生命を存続させながら、作品の連続性が維持される[9]。そして、半恒久的に設置された屋外彫刻とは異なり、ミュージアムでの展示という再演（再現）を反復する「生きた」バイオメディア・アートは、「指示書」を必要とする。再演（再現）作品に用いられる生体は、以前の展示と同一ではない場合が多く、意図的でない限りはそこに一卵性双生児やクローンのように同じ遺伝情報をもつ個体を求められることもないだろう。となれば、カンヴァスやブロンズといった伝統的な材料とともに、粘菌や培地のような許容範囲が広い総称で表されるものを素材とし、その数や重量、体積と順列・組み合わせによって作品は再現されることになる（p. 101）。そして、「指示書」（レシピ）の作者が認めているとおり、バイオメディアには制御不可能な部分があり、再現される形状は同一ではない（p. 99）。また、このように同じ素材や形状という内在的な性質が必ずしも同一でない再現を繰り返す作

品は、バイオメディア・アートだけに限らない。

　コンピューター、ソフトウェアなどの機器や科学技術に寄り添い、初期にはテレビやヴィデオテープが用いられた、いわゆるメディア・アートと呼ばれる作品や、当初からデジタルデータで制作、記録されたボーン・デジタル作品の再演には、当初とは異なる新しい環境で擬似的に実行するエミュレーション（emulation）や、新たな媒体や環境へと移し替えるマイグレーション（migration）などの手続きが必要となる。また、受容者が参加し、体験することで成立する双方向的な作品は、常に一回性をもつ再演が繰り返される。「こと」の再演（再現）が、「指示書」というメディア——遺伝体——によって成される時、作品が「もの」であったとしても、静的な物質が保存の対象となり得ず、総体としての動的な場を保存し、体験そのものを継承する方向へと進んでいくのかもしれない。であるならば、オリジナルとは「指示書」のみ、もしくは初演の作品のみを表し、「指示書」に基づき再現されたヴァージョンn（n≧2の自然数）は、外在的な性質を一にする展示のための複製（exhibition copy）という御前立ち[10]に過ぎないのだろうか。ともすれば、「指示書」こそが後世に遺すべき人類の資産であり、物質としての「もの」や体験としての「こと」は都度、我々の眼前に現れ、そして儚く消えてしまう存在となってしまう。

## 「指示書」だけを遺せば良いのか

　管理運営を担う者が必要とする展示指示書とは異なり、作品そのものを表象する指示書は、脚本や譜面と同様に創作物であることに疑いはなく、それによって初めて作品が我々の前に確かに存在することができるといえる。それは、創作のために必要となる中間の伝達者としての創作物——例えば佐村河内守が新垣隆に渡した「交響曲第一番」の指示書（「S氏からN氏への指示書」人工知能美学芸術研究会蔵）[11]——から作品へと向かう出力の道程で、パフォーマンス・アートのように指示の作為外で偶発的に起こり得る事象に作品のかたちが左右されるとしても、その指示書の創作性は揺るがない。しかし、それは作品の生成過程、また発現過程において複数の創作物が生まれると同時に複数の作者（演者）をも認知することになる。脚本や楽曲を創作し、後に上演、演奏されるように、「指示書」はミュージアムが管理する作品というよりも、再演する権利のような存在になりつつある。

　文化財・美術品の「もの」としてのオリジナルに対しては、新たな素材や先進的

な技術を用いて継続的に延命を図り、ときには部分的な交換や復元をもって代替的な延命措置を講じる。さらに、儀礼や祭典において「もの」としては継承されない行為や精神の延命も存在し、文字や図、絵、口承でその記録が継承されていく。そのような物質的継承のアプローチではなく、戯曲家と演者、脚本家と演出家のような関係性を結ぶ芸術作品を収蔵し後世へとそのバトンをつなぐミュージアムは、これから何と向き合っていくのだろうか。

## 芸術をどのように伝えるのか

　「指示書」によって再演（再現）される芸術作品は、必ずしも物質的な同一性を保持しない「もの」が再生産されることが起こり得る。また、それによって生じる体験も同一ではない。「指示書」は作品のすべてを継承できるわけではないのだ。

　ミュージアムは「もの」と同様に「指示書」の保存——それは「もの」としての保管ではない——という新たな局面に際し、作品の何を遺し、何を遺さないのか。という意思のみならず、何を遺すことができるのかを意識していかなければならない状況を迎えている。そして、どうしても遺すことができない部分は更新を許容していく必要があるだろう。特に作者だけでなく演者や鑑賞者、ミュージアム、またそれら以外の第三者もが作者となり得る参加型の作品—— 一般にメディア・アート、タイムベースド・メディア・アートと呼ばれる作品に多い——は、常に鑑賞体験に差異が生まれ、代替、更新していく機器や技術もまた同一ではない。それは時代に迎合する行為では決してなく、現在と未来の我々を見据えた環境への適応である。

　しかし、常に同一でないのであれば、創造された芸術作品をそのまま遺し伝えようとする近代以降のミュージアムが推進してきた行為は、作品の同一性という砂上の楼閣に取り憑かれた無意義なものなのだろうか。

　日本におけるミュージアムの概念成立を担った明治政府のなかで、日本の美術振興と文化財保護に尽力し、帝国博物館の初代総長を務めた九鬼隆一（1852–1931）の意見として起草されたと思われる文中に、まさに何を保存していくのかという問題について触れた表現がある。

　　（中略）保存ノ方法ヲ知ラサル也 保存トハ啻ニ寶庫ニ蔵スルニ非ス 併セテ其
　　精神ヲ保存スルニアリ 例ヘハ古画ノ巻舒ニ不便ナルモノハ別ニ表装ノ方法ヲ

計ラサルヘカラス 又適當ノ摸本ヲ添ヘテ當時ノ精神ヲ後世ニ示スヲ要ス

神護寺ノ両界曼陀羅ハ彩色剥落シテ昔時ノ面目ナク 大徳寺ノ牧渓観音ハ大
ニ濃淡ノ美ヲ失フニ至ル 其他枚挙スルニ暇アラス

(中略)

美術ハ時代ノ精神ヲ表彰スルモノニシテ決シテ時勢ニ背クコトヲ得ス (中略)[12]

　この文が殖産興業政策を立案する農商務省によって著されたことを勘案しなく
てはならないが、日本における博覧会の実施や博物館の設置を願い、美術教育の
中枢機関として東京美術学校の設立を支援した九鬼が、展覧 (公開) によって美術
を広く振興し、その古典となる文化財を遺し伝えることの重要性を説いている。こ
こで注目すべきは、「もの」として保存しながらも、その精神──外観を含めた創作
時の状態──を後世に伝え、同時代性を保持しながらも、現在に生きる人々のため
に資することを求めるような意味合いが感じられることだ。現代に伝えられている
サン・ピエトロ大聖堂や法隆寺が、再建 (再制作) であるとしても、そのものである
通時的同一性は確かに存続しており、顕著な普遍的価値 (OUV[13]) を有するとし
て、ユネスコ (UNESCO) の世界文化遺産に登録されている[14]。それは、同一性
を保持する核心が社会によって承認されているからに違いない。

　世界遺産の中心区域であるコア・ゾーンの周囲には、バッファ・ゾーンと定義され
る区域が存在する。そこは、外部からの影響を低減させる緩衝地帯として景観の
保全を求められる空間である。例えば建造物や壺などの文化遺産は、その物理的
な空間位置から明確に「もの」と「それ以外」を分かつことが容易であり、コア・ゾー
ンとバッファ・ゾーンの境も同様だ。しかし、我々が思い描く文化遺産や芸術を
そのものたらしめる核心 (作品) が存在する空間や周囲環境に隔たりはなく、間接
的な影響──風が吹けば桶屋が儲かる──の拡がりは無限である。むしろ、同一性
を保つ核心（コア）の周辺に漠然と存在する余空間に、波間のような更新可能部分（バッファ・ゾーン）
──臨界[15]──を設けることで外界からの介入を防ぎ──ときには受け入れ──、真
正な作品を維持しながら永く継承することが可能になるだろう。

　もちろん、すべての文化的所産がもれなく後世に伝えられることが望ましいのか
もしれないが、たとえこの先、遺そうとする「もの」をデータとして圧縮する技術や
記録解像度が飛躍的に高くなったとしても、共有資源が有限であることが明らかと
なった宇宙船地球号 (Spaceship Earth)[16] において、未来の空間をいたずらに消
費するような先送りは避けねばならない。持続可能性 (sustainability) が謳われる

現代では、作品の修復時において、より環境負荷——電力消費や廃棄物——の少ない作品の運用形態を検討する事例も報告されている[17]。

　科学技術によって時間性や空間性を記録することが可能となり、歴史を経るごとに積み重なっていく文化の総量は指数関数的に増加している。また、現時点で保存や修復の適切な解決策が見出せず、クライオニクス[18]のように未来の発展に託す行為が続けば、さらにその加速度が増すだろう。その時に、「遺す／遺さない」「保存する／活用する」の究極の選択を迫る思考は物事を本質から遠ざける。まだ見ぬ未来のために可能な限りの同一性を維持する継承とは、常に二極間の範囲のグラデーションのどこかを選択していくしかないのだ。「楽器なのか、彫刻なのか」[19]の判断が難しい音響彫刻 (no. 21、p. 122) の継承において、何れの機能が失われても同一性は保存されない。それは「楽器であり、彫刻である」のだから。

# おわりに

　「指示書」の多くは言語という伝達記号を用いるが、「もの」にはその記号を用いずとも指示が既に含まれている。絵画の模本や粉本から情報の圧縮（エンコード）と復元（デコード）を繰り返すことで、そこに変異のゆらぎが生じる (p. 35)。また、社会背景や制作意図、図様の本歌取り[20]によって、新たな表現へと創造の遺伝子が受け継がれる (p. 43)。「もの」から「もの」へと指示が継ぎ立てられ、堆肥のように創造性が積み重なり発酵をもたらす。文化財や芸術作品は「もの」であると同時に、同時代の文化、芸術の依代でもあるのだ。

　そのような芸術作品の精神——真正性——を表す核心が「指示書」であるならば、ミュージアムは「指示書」だけを保管、継承していけば良いのかもしれない。しかし、「指示書」はミュージアムのために在るのではなく、いつの日かの出番——再演——のために存在するものであり、「指示書」を芸術作品の依代として任命することは、先述の意見書に倣えば「適當」(適当) ではない。

　言語化された、もしくは図などに翻訳された「指示書」は、あくまでも芸術を表象する作品——乗り物 (vehicle)[21]——をさらに表象しているに過ぎない。それはデータとメディア (コンテナ) のような、楽曲と譜面のような、わざ (無形文化財) と人間 (容れ物) のような関係性に近いのかもしれない。いや、むしろ過酷な環境下を生き抜いて植物の遺伝子を伝える種子のように、芸術を継承するシステムであると

いえなくもない。「指示書」が作品を発芽させる──もしくは召喚する──機能を有し、その権限を保有することがミュージアムの新たな役割であるならば、現行のミュージアムは制度の変更を余儀なくされる。しかし、既に述べたように「指示書」は作品のすべてを継承できるわけではない。これからは「もの」と「指示書」がお互いを補完し合って共存する場が必要になる。

　芸術の源流となるギリシア語のテクネー（technē）のような技術知、実践知を包含する工芸手板は、それ自体が「もの」であり「指示書」である。そして、その間をつなぐ時間と空間が記録され、共有されることで、「わざ」が継承される。それら「もの」「指示書」「わざ」を、目的と手段という上下には振り分けず、等位概念として扱うことが、芸術作品そのものの真正性を継承することにつながるだろう。「芸術作品はその受容者の志向的作用に存在依存する」[22]という美学における受容理論のように、「芸術作品はそこに含まれる指示の志向的作用に存在依存する」のだ。

　この先、近代から現代へと歩んできた芸術のオリジナリティを存続させる再演の「指示書」の存在によって、現在のミュージアムとは異なる仕様（プロトコル）が必要となるであろうが、そこは原始のスープ（primordial soup）ならぬ、創造性が蓄積され続ける「芸術のスープ（creative soup）」のような存在となり、芸術作品は、「もの」と「指示」が反応することによって、再び我々の前に姿を現すようになるだろう。

［註］

(1)　本論では前後の語句によって「芸術作品」と「作品」を使い分けて用いるが、語が表す意味は同じである。

(2)　東京藝術大学大学院文化財保存学日本画研究室編『図解 日本画用語事典』東京美術、2007年、p. 113

(3)　小佐野重利編著、浦一章監訳『オリジナルとコピー 16世紀および17世紀における複製画の変遷』三元社、2019年

(4)　二通りの指示書を含んだ、より広範な意味をもつ際には「指示書」という括弧付きの表記を用いる。

(5)　川俣正が東京藝術大学の卒業制作課題として1979年に制作し、同学の自画像コレクションとして収蔵されている《自画像》について、川俣本人へ聞き取りインタビュー（pp. 150–163）を実施した際に、1979年の東京都美術館における卒業制作展で展示した形態と、1979年以降に東京藝術大学大学美術館で同作品が展示された形態とが異なっていることがわかった。

(6)　筆者は再展示や再演のみならず、失われた作品の再現や復元という行為においても、原理的に不可能であることを述べている。（平論一郎「よみがえるということ」宇佐美圭司展レビュー、美術手帖ウェブ版、2021年8月、https://bijutsutecho.com/magazine/review/24384、最終アクセス：2022年9月30日）

また、2019年1月9日にキャンパスプラザ京都で開催されたシンポジウム「メディア表現学を考える研究手法の現在」において、北野圭介はゴッホの絵画であろうとメディア・アートであろうと、一回性をもつ作品の再現は原理的にできないのではないかという趣旨のことを述べた。(『情報科学芸術大学院大学紀要第10巻 2018年』情報科学芸術大学院大学、2019年、p. 33)

(7)　2012年、韓国国立現代美術館にてナムジュン・パイク (Nam June Paik、白南準、1932–2006) の《Dadaikseon〈The More, the Better〉》(1988) の修復と今後の運用が話し合われた際には、CRT(ブラウン管モニター) からLCD(液晶ディスプレイ) への代替によって生じる視覚的変化の大きさが懸念された。その後の2020年から開始された修復では主にCRTを用いて運用することを選択している。(「다다익선 보존 어떻게 할 것인가　How to Conserve The More, the Better」23th Nov. 2012 MMCA Korea International Academic Symposium: Art and Conservation Science 2021 "What did 'THE MORE THE BETTER' bring to us?" 26th Nov.–10th Dec. 2021)

(8)　文化財保護法 第一章 総則 第一条、https://elaws.e-gov.go.jp(最終アクセス：2022年9月30日)

(9)　アーティスト・生命科学研究者の岩崎秀雄は、常に外部からのエネルギーや物質の流入出 (代謝) を伴うことで生命を存続させるバイオメディアは、エネルギーや物質の流入出を極力食い止めることによってある一定の秩序・形態を保ち続ける文化財や美術作品の保存と、その存続論理が相反していることを指摘している。(岩崎秀雄「バイオメディア・アートの保存」『芸術の保存・修復──未来への遺産』東京藝術大学、2019年)

(10)　人々が礼拝するために本尊の前に配される像

(11)　人工知能美学芸術研究会編著『人工知能美学芸術展 記録集』人工知能美学芸術研究会、2019年、pp. 14–15

(12)　半角空白は筆者による。(九鬼隆一［美術意見］『前田正名関係文書』N93、国立国会図書館憲政資料室)

(13)　outstanding universal value

(14)　サン・ピエトロ大聖堂があるバチカンの国土全域が「バチカン市国」として、1984年にユネスコの世界遺産 (文化遺産) に登録され、1993年に法隆寺を含む「法隆寺地域の仏教建造物」として世界遺産 (文化遺産) に登録されている。

(15)　筆者は、これ以上変更すると文化財や芸術の同一性が否定されてしまう界面を「同一性の臨界」として定義している。(平論一郎「同一性の臨界──文化財と芸術の保存・修復」『芸術の保存・修復──未来への遺産』東京藝術大学、2019年)

(16)　R.バックミンスター・フラー著、東野芳明訳『宇宙船「地球」号──フラー人類の行方を語る』、ダイヤモンド社、1972年 (原著は1969年出版)

(17)　Kwon In-Cheol "The conservation and restoration process of 'The More The Better'" 2021 Art and Conservation: What did 'THE MORE THE BETTER' bring to us?", National Museum of Modern and Contemporary Art, Korea, 26th Nov. 2021

(18)　クライオニクス (cryonics) とは、現在の医療技術で治療が不可能な人体を冷凍保存すること。未来の医療技術によって解凍し、治療を行うという考えから為される。(『医学英和辞典 第2版』研究社、2008年、『大辞泉 第二版』小学館、2012年)

(19)　シンポジウム「フランソワ・バシェ 音響彫刻の響き」パネリスト：小沼純一・一柳慧・柿沼敏江・木戸敏郎、東京国立近代美術館、2015年5月9日

(20)　有名な古歌から心や趣向、情景や語句などを取り入れて、新しい歌をつくる伝統的な和歌の技法。(『全文全訳古語辞典』小学館、2004年)

(21)　行動生物学者のリチャード・ドーキンスは、1976年に出版した『The Selfish Gene』のなかで「生き続けていくのは遺伝子であって、個人や個体はその遺伝子の乗り物 (vehicle) に過ぎない」という趣旨を述べている。(リチャード・ドーキンス著、日高敏隆、岸由二、羽田節子、垂水雄二訳『利己的な遺伝子』紀伊国屋書店、1991年)

(22)　鈴木生郎、秋葉剛史、谷川卓、倉田剛著『現代形而上学：分析哲学を問う、人・因果・存在の謎』新曜社、2014年、第8章「人工物の存在論」

図版｜Plates

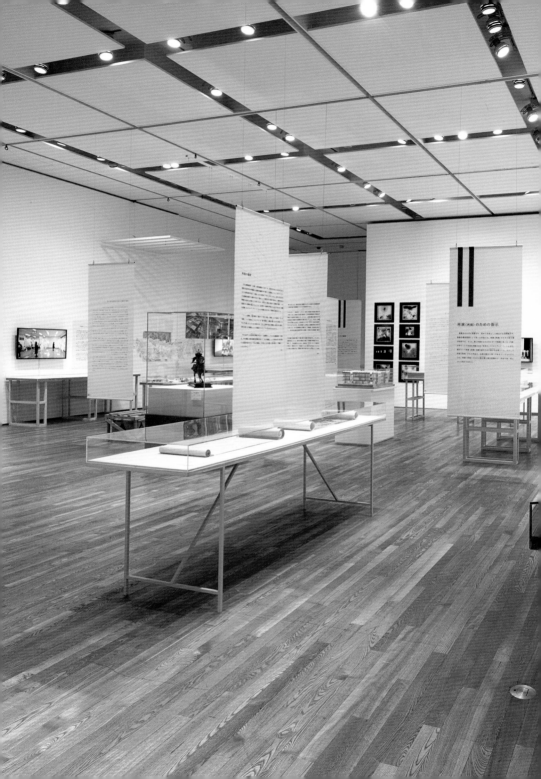

# 創造のために

　日本絵画における下図や模本、粉本、また彫刻の原型や建築模型、漆塗や蒔絵の制作手順を表した手板は、創造のための指示（インストラクション）であり、再現する手順（プロトコル）の見本である。

　一方で、創造のための指示（インストラクション）としてだけでなく、歴史や社会背景、文化形成など包括的な総体としての「もの」（オブジェクト）を手本としたからこそ、多様な表現が生み出されてきた。

　そのように新たな創造の源泉となる「もの」（オブジェクト）が次世代へと継承され、再現され、また新たな表現への飛躍を促してきた美術の循環は、映像や仮想空間（メタヴァース）の時代を迎え、どのように変化していくのだろうか。

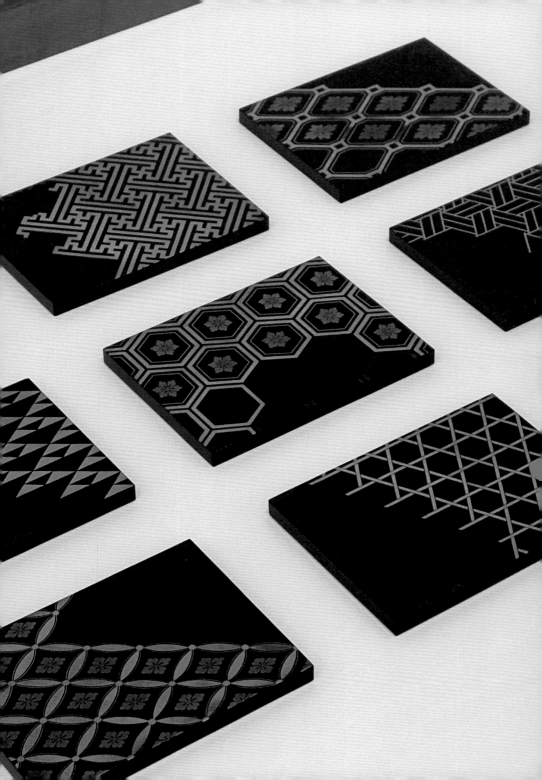

# 再現の手順<ruby>プロトコル</ruby>

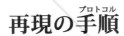

　　1889（明治22）年に開校した東京美術学校には金工と漆工を専攻する科が設けられ、教育のために制作された手板を見本として、生徒が模倣（再現）する授業が行われていた。今日においても、東京藝術大学美術学部工芸科の授業には手板が用いられ、伝統技法を受け継ぎ、素材の新たな可能性に挑戦するための基礎教育として活用されている。

　　象嵌や木目金などの技法、漆塗の下地工程や、蒔絵、螺鈿が施された手板は、制作技法に習熟した技術保持者（東京藝術大学の場合は教授や講師）とともに継承され、その技法が伝えられてきた。見本となる「もの」としての手板と、技術保持者による手本となる「わざ」が合わさることにより、素材、技法、制作工程、完成品質が記録された創造のための指示となる。

　　しかし、時を経て素材や技法が途絶え、技術保持者が不在となる可能性もある。映像技術の発展と普及に伴い、あらゆる技法や制作手順を時空間的に記録しようと試みられているが、はたしてそれらは「もの」や技術保持者による「わざ」に代わる手本となることが可能だろうか。映像の世紀と謳われた前世紀が幕を閉じて既に20年が経過したが、未だ目の前にある「もの」の質感を記録、表現するまでには至っておらず、現在でも「もの」としての手板を継承する必要性は少しも逓減していない。

　　見本となる手板と同じく、再現（模倣）された制作物もまた試作（草稿）であり、素材集であり、自らが再・再現する際の手本となるものである。

　　手板という称号は、唯一無二なものでもなく如何ようにも代替可能な機能といえる。そして手板は、再現の手順を包含する無限に複製可能な「もの」として、この先も受け継がれていくだろう。

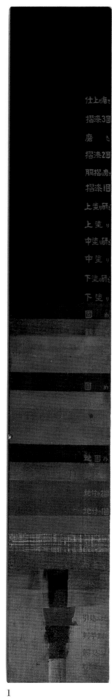

1    2

| No. | | 作品名 | |
|---|---|---|---|
| **1** | | **手板（塗工程──本堅地見本）** | |
| 作者 | — | 制作年 | — |
| 材質・技法 | | 漆塗 | |
| サイズ | 60.6 × 9.0 cm | 所蔵 | 東京藝術大学（物品番号｜漆工1207） |

解説

　　東京美術学校では1889（明治22）年の開校翌年に美術工芸科が設置された。ここには金工と漆工の2専修が設けられ、各専修で様々な技法を順序立てて習得するために「手板」が用いられた。手板とは塗りや蒔絵の試作をするための小型の板のこと。本作で説明されるのは漆工品の下地法の一つである本堅地である。本堅地は漆下地のなかでも、堅牢な下地を作り出す技法として最もよく利用される技法である。本作では、素地を平滑にして強化する作業（刻苧［木屎］堀り・木固め～布目摺り）から下地作りの工程を経て（地付け～錆研ぎ・固め）、塗りの仕上げに至るまでを33の工程で説明している。　　　　　　　　　　　　　　　　　　　　　　　　　　　　　　（中）

（下から順に原題通り）刻苧堀り木固め　飼込み　刻苧飼い　引込み地　研ぎ　引込み固め　布着せ　布目揃い　布目摺り　地付け1回　地付け2回　地研ぎ　地固め　切粉付け1回　切粉付け2回　切粉研ぎ　固め　錆付け1回　錆付け2回　錆研ぎ　固め　下塗り　下塗り研ぎ　中塗り　中塗り研ぎ　上塗り　上塗り研ぎ　摺漆1回　胴摺り磨き　摺漆2回　磨き　摺漆3回　仕上げ磨き

| No. | | 作品名 | |
|---|---|---|---|
| **2** | | **手板（色粉蒔絵工程──箔絵見本）** | |
| 作者 | 須藤茂雄 | 制作年 | — |
| 材質・技法 | | 漆塗、蒔絵 | |
| サイズ | 60.6 × 9.0 cm | 所蔵 | 東京藝術大学（物品番号｜漆工1216） |

解説

　　上から順に漆下地の工程、色絵蒔絵の工程、そして箔絵の見本を示したものである。通常の蒔絵では金属をやすりで削った粉（蒔絵粉）を漆で描いた線上に蒔くが、色粉蒔絵は色漆用の顔料粉を蒔いたものである。ここでは地色となる色粉を蒔き、下絵を転写（置目）、そして色粉を蒔く工程を表す。　　　　　　　　　　　　　　　　　　　　　　　　　　　　　　　　（中）

（上から順に原題通り）朴木地　渋地（二回）　錆地　下塗　上塗　色絵蒔絵・地色粉蒔と置目　色漆　色粉蒔　仕上り色粉蒔絵　箔絵

3

4

| No. | | 作品名 | 髹漆の重要無形文化財保持者・ |
|---|---|---|---|
| | 3 | | 増村紀一郎による高蒔絵手板の解説 |

| 作者 | — | 制作年 | — |
|---|---|---|---|

| 材質・技法 | 映像、720 × 480 px |
|---|---|

| サイズ | 42分59秒 | 所蔵 | — |
|---|---|---|---|

解説

　　重要無形文化財「髹漆（きゅうしつ）」の保持者である増村紀一郎（1941–、東京藝術大学名誉教授）による漆塗手板の解説映像。東京藝術大学と国立情報学研究所による共同研究「mono project」（2001–2003年）に際して撮影された映像素材のうち、本展覧会では《手板（塗工程――本堅地見本）》および《牡丹蒔絵手板》の解説箇所を抜粋して上映した。解説が記録された当時と本展覧会とではおよそ20年の隔たりがあり、その間に映像の画面アスペクト比や解像度は大きく変わった。たとえ記録であっても、撮影当時の映像や音をどのような仕様で上映するかは鑑賞体験に直結するため、過去に記録された「何」を真正に伝えるかを慎重に検討する必要がある。　　　　　　　　（平）

| No. | | 作品名 | |
|---|---|---|---|
| | 4 | | 牡丹蒔絵手板 |

| 作者 | — | 制作年 | — |
|---|---|---|---|

| 材質・技法 | 黒漆塗、蒔絵 |
|---|---|

| サイズ | 各9.1 × 12.1 cm | 所蔵 | 東京藝術大学 |
|---|---|---|---|
| | | | （物品番号｜漆工662、663、664、665、666、667、668、669、670） |

解説

　　前述の《手板（塗工程――本堅地見本）》や《手板（色粉蒔絵工程――箔絵見本）》と同様、漆工の基礎を学ぶための教育資料であり、1892（明治25）年4月5日に東京美術学校に収蔵された。高蒔絵の工程を示す本作は、絵漆で下絵を描き、下蒔、下蒔研ぎ、高上げ、金粉蒔、金粉蒔に絵漆を重ね、金銀粉蒔、粉固め、粉研ぎ出し（完成）の9つの工程を表す。おそらく作者は明治・大正期に活躍した漆芸家・白山松哉（しらやましょうさい）（1853–1923）。彼は1891（明治24）年に東京美術学校漆工科初代助教授、翌年に教授に任命され、一時は教職から離れるものの没年まで後進の指導にあたった。現在でも本学工芸科漆芸専攻では、伝統技法を学ぶためにこの手板を使用している。　　　（中）

5

截金文様を施す

④截金を筆で押さえながら取り筆を持ち上げて切る

6

| No. | | 作品名 | |
|---|---|---|---|
| **5** | | **截金手板** | |

| 作者 | | 制作年 | |
|---|---|---|---|
| 京都絵美 | | 2020（令和2）年 | |

| 材質・技法 | |
|---|---|
| 黒檀、截金 | |

| サイズ | 所蔵 |
|---|---|
| 15.0 × 15.0 cm | ― |

解説

　截金とは金銀の箔を細線または三角・四角・菱形などに切って文様を作る技法で、主に仏画や仏像の装飾に用いられる。この技法が興隆したのは平安・鎌倉期で、その後は限られた場所で細々と受け継がれてきたようである。

　現代では焼き合わせた箔を竹刀で細く切り、2本の筆を使用して膠と布海苔を混ぜた接着剤で画面あるいは立体物に定着させる手法がとられている。ただこれは今日に伝えられた技法で古代から同様であったかはわからない。称名寺（横浜市）の弥勒菩薩立像（鎌倉時代）の胎内納入品には先端をペン先状に削った篠竹と千枚通しのような針があり、使用方法は不明ながら截金用具と考えられている。道具や文字情報だけでは伝わり難い技法には映像での記録が有効に作用していくことだろう。

<div align="right">（京）</div>

| No. | | 作品名 | |
|---|---|---|---|
| **6** | | **截金の技法** | |

| 作者 | | 制作年 | |
|---|---|---|---|
| 京都絵美 | | 2020（令和2）年 | |

| 材質・技法 | |
|---|---|
| 映像、1920 × 1080 px | |

| サイズ | 所蔵 |
|---|---|
| 9分29秒 | ― |

解説

　截金技法の工程を紹介する映像。箔の焼き合わせ、裁断、貼り付けの各工程を順序立てて実演しながら解説している。0.2mm前後の細さに切った截金を捉えるため、4K解像度の高精細カメラで撮影された。大学での講義や、一般向けのワークショップ、ミュージアム展示室などでの視聴を想定した映像であり、截金という伝統技術の記録であるとともに教育普及に活用することを目的としている。

<div align="right">（京）</div>

# 再現の規則〔ルール〕

　《石山寺縁起絵巻 一の巻 模本》(no. 7) は、真言宗大本山・石山寺に伝わる重要文化財《石山寺縁起絵巻 第一巻》(no. 8) の図様を墨線のみで描いた白描図に、「コン」「白」「スミクマ」などの彩色指示を記した模本 (または粉本) であると伝えられる。近代に至るまで、日本絵画を制作する際の手本や下描きとして制作される模本や粉本は、図様や彩色の情報を伝達する手段として用いられた。原本〔オリジナル〕から模本や粉本へと情報を圧縮〔エンコード〕し、その変換された情報を復元〔デコード〕することで、ほぼ同一の絵画が再現されるはずであるが、情報の変換 (エンコード・デコード) は人の技量に左右され、再現時に誤差が生じる。

　「コン」は紺青、大青の略で、現在でいう粒子の粗い「群青」という色料。「白」は「胡粉〔ゴフン〕」という色料、「スミクマ」は「墨で隈〔くま〕取り (濃淡や暈〔ぼか〕しを入れる技法)」を、それぞれ指し示していると思われる。それら色料や技法の情報から復元〔デコード〕される際に、塗り方や濃度によって多様なマルティプルが生み出されるだろう。

　それは必ずしも否定的〔ネガティヴ〕な事象ではない。伝達媒体としての《石山寺縁起絵巻 一の巻 模本》は、寺の草創と観音の霊験を描いた「石山寺縁起」という内容の同一性を再現する規則〔ルール〕が記された、「石山寺縁起」の共有に力点を置いた指示書〔インストラクション〕として機能しているのだから。

7（部分）

8（部分）

| No. | 作品名 | |
|---|---|---|
| **7** | **石山寺縁起絵巻 一の巻 模本** | |
| 作者 | | 制作年 |
| — | | — |
| 材質・技法 | 紙本墨画、一部白描、巻子装 | |
| サイズ 33.5 × 838.5 cm | 所蔵 | 東京藝術大学（物品番号｜東洋画模本1387） |

解説

　　重要文化財《石山寺縁起絵巻》(no. 8) を写した模本。豊かな色彩を用いて描かれた原本に対し、本模本は白描、すなわち墨で描いた輪郭線のみで図様を伝える。色を用いない代わりに、各部位には「コン」「クサ」「スミクマ」といった色遣いや描き方の指示を細かく記している。東京美術学校では、古典美術を学び、模写・模造することを創設時より重要視してきた。本作は開校と同じ年の1889（明治22）年に収蔵されたものである。

<div align="right">（中）</div>

| No. | 作品名 | |
|---|---|---|
| **8** | **重要文化財**<br>**石山寺縁起絵巻 第一巻（複製）** | |
| 作者 | | 制作年 |
| — | | (原本) 絵：鎌倉時代・正中年間 (1324–26)、詞：南北朝時代 (14世紀) |
| 材質・技法 | 紙本着色、巻子装 | |
| サイズ (原本) 33.9 × 1532.5 cm | 所蔵 | 原本：石山寺 |

解説

　　真言宗大本山・石山寺（滋賀県大津市）の草創と本尊の霊験あらたかさを描いた、全七巻三十三段から成る絵巻物。鎌倉時代・正中年間に全巻の制作が企図・着手されたものの、制作年代は各巻で異なり、同一巻内でも詞と絵の間で制作年代に開きが見られる。第六、七巻については、石山寺の尊賢僧正から補作を依頼された松平定信が、自らの指導のもとに絵師・谷文晁に描かせ、1805（文化2）年に完成したものである。本展に展示した第一巻（部分・複製）は石山寺の創建を表す重要な巻である。本図録に示したのは第一巻第三段にあたる。前二段の中で良弁僧正 (689–773) が比良明神の託宣を受けて見つけた石山の地に、仏閣建立のための整地していたところ、五尺の宝鐸が出土し、聖なる地であることが改めて明らかとなった場面である。

<div align="right">（中）</div>

作品名　　楠公小型鋳
作品番号　　　　彫刻14
作者　　山田竜篁
材質・技法

# 創造の指示（インストラクション）

　《楠公小型銅像木型》(no. 9) は、皇居外苑に設置されている楠木正成銅像製作の木型原型をもとに作られた縮小版小型銅像のための木型原型である。

　東京美術学校が開校してまもなく、岡倉覚三 (天心) 校長は絵画や彫刻の模写や模造を教育カリキュラムに取り入れ、教員や生徒を動員して帝国博物館の所蔵品や寺社仏閣の名品を模写、模造する事業を推進した。さらに、上野公園に建立された西郷隆盛像をはじめ、全国各地から美術の依嘱製作を請け負っていた。それは、美術の創造教育である意匠や技巧の学習でもあり、文化財としての「もの」（オブジェクト）自身や信仰、文化を継承する文化財保存のためでもあり、社会要請への呼応と美術学校の存在を日本中に知らしめる手段でもあった。その依嘱製作の嚆矢が、愛媛県・新居浜の別子銅山開抗200周年を記念し、住友家が東京美術学校に依頼した楠木正成銅像の製作である。

　東京美術学校の絵画科 (日本画) にて楠公像の図案を作成し、そこから彫刻科の教員が銅像の木型原型を作り、校内の鋳金工場にて銅像が鋳造された。絵画から木彫、それから銅像へと、作品制作のために一時的な「もの」（オブジェクト）として意匠を継承する役を担う図案や木型は、領域をまたぐ創造のための指示（インストラクション）を内包している。そしてそれは、指示を伝達し終えた現在でも、創造の残り香を伝える作品（もの）として大切に受け継がれている。

参照：『岡倉天心──芸術教育の歩み──』東京藝術大学岡倉天心展実行委員会、2007年

| No. | | 作品名 | |
|---|---|---|---|
| | **9** | | **楠公小型銅像木型** |
| 作者 | | | 制作年 |
| | 山田鬼斎 | | 1899（明治32）年 |
| 材質・技法 | | | |
| | | 木彫 | |
| サイズ | 総高51.2 cm、<br>像高45.2 cm | 所蔵 | 東京藝術大学（物品番号｜彫刻152） |

解説

　　皇居外苑にある《楠木正成像》の完成前に制作された小型銅像のための木型。愛媛県新居浜に
ある別子銅山開坑200周年を記念して、銅山の経営者である住友家は別子産の銅を使った像を
天皇へ献納することを決めた。その製作は東京美術学校に依嘱され、岡倉秋水（1869–1950）、
川端玉章（1842–1913）作の「楠木正成騎馬像」の図案が採択、川崎千虎（1836–1902）の考証
に基づいて図案に修正が加えられた。製作については、彫刻科教授の高村光雲（1852–1934）を
筆頭に、高村が頭部、山田鬼斎（1864–1901）と石川光明（1852–1913）が胴体と甲冑、後藤貞
行（1850–1903）が馬の型を製作し、岡崎雪聲（1854–1921）が鋳造を担当、依嘱から約10年
の歳月をかけて1900（明治33）年に《楠木正成像》は完成した。本作は完成作に比べて動きが硬
く小さくまとまるものの、後醍醐天皇の忠臣であった鎌倉武士の雄姿を良く表現している。　（中）

# 創造の遺伝子

　　ラファエロやルーベンスが過去の名作を模写して自らの創作に生かし、ミレーの絵を模写したゴッホは日本の浮世絵からも影響を受け、その独特な意匠や色彩に学んでいる。

　　東京藝術大学では、東京美術学校の時代より模範となる美術品からその表現を学び、新たな創造の糧とする教育が行われてきた。さらに、日本における美術全体もまた、前世代の表現に学び、背反することで新たな主義や運動を生み出してきた。

　　加藤康司《倭蘭領東印度南方合戦外伝》(no. 12) は、同学が所蔵する《長崎出島館内之図》(no. 10) および《長崎港図》(no. 11) に描かれた出島に着想を得て、新たに創作した大学院美術研究科の修了制作である。対オランダ貿易の地である出島と、日本の占領下にあったオランダ領東インド（現在のインドネシア）との関係を調査し、掛軸および巻子に描かれた出島の様子が作品に流用されている。

　　調査、分析から作品へと昇華する創作スタイルが流行している現代において、近代までの図様や技法などの制作技術的な影響だけでなく、社会背景や制作意図のように、思想が新たな創造を促す循環を生み出している。それは、作品の外観には現れなくとも、確実に創造の遺伝子として受け継がれ、次世代における新たな創造の源泉となるであろう。

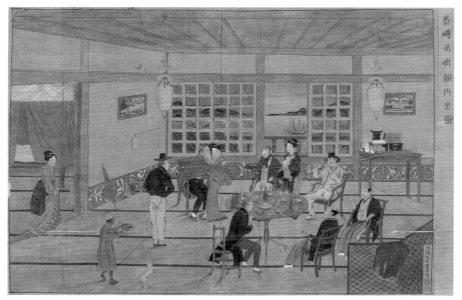

10

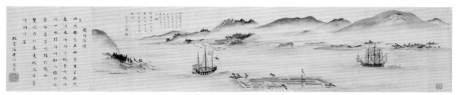

11

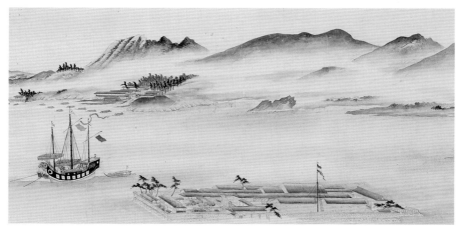

11（部分）

| No. | 作品名 | |
|---|---|---|
| **10** | **長崎出島館内之図** | |

| 作者 | | 制作年 | |
|---|---|---|---|
| | 川原慶賀 | | 江戸時代<br>（19世紀） |

| 材質・技法 | 紙本着色、掛幅装、落款「崎陽川原慶賀写」／印章「川原」白文方印・「慶賀」朱文方印 |
|---|---|

| サイズ | 所蔵 | |
|---|---|---|
| 49.1 × 74.0 cm | | 東京藝術大学（物品番号｜東洋画真蹟484） |

**解説**

　出島に建てられた商館内での饗宴の様子。オランダ人たちは畳敷きの商館内を靴履きのまま椅子に座り、日本人訪問者とともにフォークやナイフの並ぶ円卓を囲む。赤い上着のオランダ人は遊女を抱き寄せ、無理矢理に顔を近づけている。江戸時代の日本と全く異なる文化・習慣、特にこうした異国人の饗宴図は、当時の長崎において盛んに表現された。作者は長崎の絵師・川原慶賀（1786–1860以降）である。慶賀は1811（文化8）年頃にオランダ商館への出入りを許された「出島出入絵師」となり、多くの外国人顧客を獲得した。顧客の中にはドイツ人医師シーボルトも含まれ、彼の『フロラ・ヤポニカ（日本植物誌）』（1835年初刊）の挿図は慶賀の描いた植物図譜を基にしている。

<div align="right">（中）</div>

| No. | 作品名 | |
|---|---|---|
| **11** | **長崎港図** | |

| 作者 | | 制作年 | |
|---|---|---|---|
| | 石崎融思 | | 江戸時代<br>（18–19世紀） |

| 材質・技法 | 紙本着色、巻子装、落款「嶺道人石融思」／印章「鳳嶺」朱文円印・「融思士斎」白文方印 |
|---|---|

| サイズ | 所蔵 | |
|---|---|---|
| 31.4 × 128.0 cm | | 東京藝術大学（物品番号｜東洋画真蹟1669） |

**解説**

　霞たなびく緑の山々を背景に異国船が二隻、湾内を悠々と進む。画面手前に描かれたオランダの旗が立つ島こそが長崎の出島である。出島は鎖国下の日本において海外貿易が唯一許された地であり、オランダや唐など異国の人々の姿や生活は絵師たちの創作意欲を掻き立て、彼らの生活を記録した作品が多数制作された。作者の石崎融思（1768–1846）は江戸時代後期の長崎で活躍した唐絵目利兼御用絵師として知られ、長崎派の画家である父親・荒木元融（1728–1794）から洋風の絵画技法を学んだ。山の稜線が画面奥の水平線に視線を導く画面構成は、西洋の遠近法を取り入れたものだろう。

<div align="right">（中）</div>

12

| No. | | 作品名 | | | |
|---|---|---|---|---|---|
| **12** | | **倭蘭領東印度南方合戦外伝** | | | |

| 作者 | | 制作年 | 2020／2021 |
|---|---|---|---|
| **加藤康司** | | | （令和2／3）年 |

| 材質・技法 | |
|---|---|
| 映像、ドローイング、木材、アクリル板 | |

| サイズ | | 所蔵 | |
|---|---|---|---|
| 可変 | | ― | |

解説

　　本作品は、インドネシアとオランダと日本をめぐる三つの時空の異なる小さな物語の交錯によっ
て、歴史のなかの小さな声を浮かび上がらせる。歴史という大きな物語を小さな個人の物語から
読み解く時、想像力によってその場の空気や匂いを再び蘇らせることで、時空を超えたもうひと
つのリアルが生み出される。想像はその場に限定されない別の時空との交錯をも生み出し、史実
の影に隠れた本質を浮かび上がらせる。特に帝国主義やナショナリズムのもとに行われた植民地
政策、戦争、侵攻、政治的な事件という大きな政治的な物語を読み解く時、そこにある小さな声
こそが重要な鍵を握っているのである。　　　　　　　　　　　　　　　　　　　　　　（今）

2020（令和2）年度 大学院美術研究科グローバルアートプラクティス専攻修了制作

# 創造の仕様（スペック）

　この世に建造される近代建築物には必ずといって良いほど設計図が存在する。そしてほとんどの場合、設計図もしくは建築模型の段階で評価され、施工が始められる。設計図や建築模型は、その意匠に唯一性、固有性を有し、それ自身は計画（プラン）を伝達する「もの」（オブジェクト）でもある。

　東京藝術大学美術学部建築科（および大学院美術研究科建築専攻）の卒業・修了制作品は、およそ設計図および建築模型であり、そのなかで優秀であると評価された作品が大学美術館に収蔵されている。大学美術館に収蔵される「もの」（オブジェクト）は、紙に印刷された設計図および建築模型であったが、1999年度を境に「もの」（オブジェクト）としての図面や模型から、デジタルデータを収めた記録媒体へと変わってきている。

　それはもはや建築の計画（プラン）を体現する「もの」（オブジェクト）ではなく、創造の仕様（スペック）を伝える使者（メッセンジャー）として機能し、紙や模型に具現化することで再演（再現）される。しかし、継承される対象が設計図や建築模型のような指示書（インストラクション）であるならば、空間的制約のあるミュージアムよりも、仮想の三次元空間（メタヴァース）での再演（再現）がより適しているように思われる。

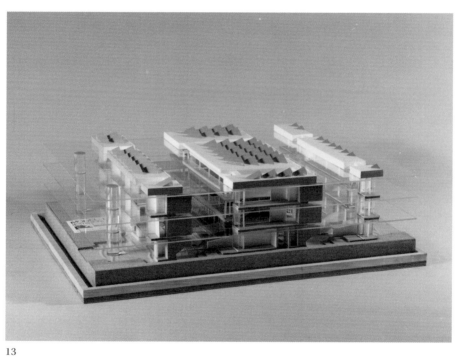

13

| No. | | 作品名 | |
|---|---|---|---|
| | **13** | | **場の転換から空間意識への展開** |

| 作者 | | 制作年 | |
|---|---|---|---|
| | 中井川正道 | | 1984（昭和59）年 |

| 材質・技法 | |
|---|---|
| | 解説パネル：紙、インク／6枚、模型：2点（本展では模型1点を展示） |

| サイズ | | 所蔵 | |
|---|---|---|---|
| | 各84.1 × 59.4 cm | | 東京藝術大学（物品番号｜学生制作品［美術］4777） 1983（昭和58）年度大学院美術研究科環境造形デザイン専攻修了制作 |

**解説**

　1950年代以降、日本人は和洋折衷様々な生活様式を取り入れ始めた。だが、人々の多様な生活機能への要求に対して日本の住宅はあまりに狭かった。中井川はこれを解消するため、日本の伝統的な空間の使い方――目的に応じて場の機能を転換させる手法――に着目する。人間の生活が有する住宅領域を、他者との関係を築く「近隣領域」、家族がともに過ごす「家族領域」、趣味や睡眠といった個人活動を過ごす「個人領域」の3つに分割・積層化して、それぞれの領域で次々と場の機能を転換させることにより、限られた住宅空間の中でも十分な生活機能を確保できることを提案した。設計は住宅外部にも広げられ、1階は公的な移動空間とし、上階には視線をコントロールする「障り」を設け、領域の分割・積層化を試みた。実建築としては存在しないものの、2点の模型と説明パネルが中井川の構想を伝えている。

（中）

1/500

14

| No. 14 | 作品名 | UNIT HOUSE ──TOWN──<br>高密度住宅地における住宅の提案 |
|---|---|---|

| 作者 | 中村和延 | 制作年 | 2000（平成12）年 |
|---|---|---|---|

| 材質・技法 | 図面データ：Adobe illustrator Artwork 7.0／図面パネル7枚、図面のMOデータ、<br>模型写真8枚＋タイトル1枚（本展ではMOおよび図面データを出力した紙を展示） |
|---|---|

| サイズ | 図面パネル103.0 × 72.8 cm、<br>MO 230MB、模型写真、<br>タイトル 34.5 × 42.3 cm | 所蔵 | 東京藝術大学（物品番号｜学生制作品［美術］7053）<br>1999（平成11）年度建築科卒業制作 |
|---|---|---|---|

解説

　都市の発展とともに形成されてきた住宅集中地帯、特に過密状態の新興住宅地が抱える「公」「私」の空間──中村は前者をopen space、後者をclose spaceと呼ぶ──の問題を扱った作品。中村は本作で、過密住宅地の個々の住宅を一つの大きな塊として接合し（集合住宅とは異なる形式をとる。模型中の白い住宅群を参照）、そこに複雑な「間（void）」を穿つことで、住宅相互の視線が干渉し合うことのないプライバシーの守られた空間を作り出し、新たな住宅地の在り方を提案した。中村の作品を含めこの年以降、建築科の買上作品では模型の収蔵がなくなり、作品は図面やプレゼンテーションボードなどのデジタルデータで収蔵された。左頁に記す画像は、収蔵されなかった中村の建築模型を表している。

<div align="right">（中）</div>

# 東京藝術大学の卒業制作コレクション

## 1. 拡大する「卒制」コレクション

東京藝術大学美術学部では毎年1月末から2月初旬にかけて、学部・大学院修士課程卒業予定者による展覧会「卒業・修了作品展」を開催している。「卒展」と称されるこの展覧会は、東京都美術館および藝大構内のスペース（アトリエ、共有スペース、そして大学美術館）を使って開催される、大学にとって最も重要な展示企画の一つである。学生にとっては自らの学生生活の最後に自らの作品を発表する機会である一方、大学にとっては、各学科での教育成果が示される場でもあり、学生・学校の関係者のみならず、一般来場者の関心を引き付けている。

この卒業・修了作品展では、特に優秀と認められた学生の作品が各科から選出される。それが「作品買上」と呼ばれる制度で、受賞した作品は「保管及び展示などを通して教育研究に資するため、買上を行う」と規定されている[(1)]。

この作品買上の制度によって蓄積されてきた卒業制作は、藝大が長きにわたって収集してきた美術作品群のなかでも重要性が高いものだ。本稿では、東京藝術大学の卒業制作コレクションの概要を紹介するとともに、その美術史・美術教育史的から見た意義、そして現在進行形の問題点を考察するものである[(2)]。

## 2. 「藝大コレクション」
### ——美校・藝大の「芸術資料」

「学生の作品」という独特な作品・資料の特徴を読み解く前に、東京藝術大学が所蔵している美術コレクションの概要と、その資料を管理している「東京藝術大学大学美術館」について紹介しておきたい。

東京藝術大学大学美術館（以下「藝大美術館」）が所蔵管理する作品・資料は、学内規則上では「芸術資料」と呼ばれている。その資料を適切に管理し、研究、教育ならびに美術館活動の推進に資するために1998（平成10）年に設立されたのが藝大美術館である。この施設の原点は、藝大美術学部の前身である東京美術学校（1887〔明治20〕年設立。以下「美校」）の図書館である「文庫」であった。その後1949（昭和24）年の東京美術学校・東京音楽学校の統合によって東京藝術大学の設置のあとは付属図書館が後継組織となり、1970（昭和45）年に芸術資料部門が独立した「芸術資料館」が発足する。しかし、収蔵機能の限界と、コレクションの規模に見合った展示空間に対する要望が学内外から高まったことを受けて、1998（平成10）年に組織改正・拡充を経て藝大美術館が設置された。

藝大美術館が収蔵・管理している資料の起源は、東京美術学校時代から収集され現在まで引き

継がれている「芸術資料」である。この資料は美術資料のみならず音楽・考古・複製など多種多様なもので、大学の資産管理上は「美術品」「収蔵品」に大別されて所蔵品登録されており、その総数は2022（令和4）年6月現在で、国宝・重要文化財23件を含む、3万件に及ぶ。

## 参考美術品の収集と活用

ここまでの規模となる芸術資料コレクションの出発点は、東京美術学校開学前にさかのぼる。1885（明治18）年、当時の日本の伝統美術の保護・発展、そして美術工芸品の輸出を目指し、日本の図画教育の拡充を目的とする「図画取調掛」が文部省内に設置された。アーネスト・フェノロサ、岡倉覚三（天心）、狩野芳崖、狩野友信その他を委員とするこの組織を出発点に1887（明治20）年に開学したのが東京美術学校であった。

本邦固有の美術の振興のための教育を目指す東京美術学校の教育方針として、岡倉が草案した教育方針に、参考美術品の収集と活用、そして学校関連作品の収集が含まれていた。このような実物資料を活用する美術教育は、当時の日本における博物館行政——1889（明治22）年に博物館が帝国博物館に改組——とも無縁ではなかったと思われる。当時、帝国博物館の美術部長も務めていた岡倉が美校の運営を主導していたことと相まって、美校黎明期には、図書や模本などの参考資料の他、優れた古美術品が数多く収集されている。実際、美校の過去の物品台帳記録を見ると、1889（明治22）年4月1日付で、和漢画（真蹟・模本）・彫刻・陶磁器・染織などの品目で、合計3000点以上

の標本が登録されている。

これらの資料は、第一に美校生徒や教員の参考品として活用された。これらの多くは「文庫」の閲覧室で閲覧・模写のために活用されていた。ただその参考品は、単なる手本ではなく、優れた「名品」である必要があった。1890（明治23）年10月に、美校校長の岡倉覚三（天心）は、「説明　東京美術学校」において、美術学校での教育において、参考美術品は「古今東西の名品」である必要があると力説している。古に学ぶことで新しい美術を創造することを目指した天心にとって、美術の進歩の基礎とするための参考品は名品である必要があったのだ[3]。

参考美術品から学ぶ姿勢は、上記のような伝統的な美術領域に限らない。開校から7年遅れ、1896（明治29）年7月に設置された西洋画科でも参考美術品の存在が重要視された。同科の主導者である黒田清輝と久米桂一郎は、学科開設直後から模写や山本芳翠、浅井忠の作品を収蔵している。西洋画科に関連する「標本」には、白馬会系の絵画・水彩が多く見られるが、西洋絵画の模写や、高橋由一を始めとする明治初期洋画の作品も幅広く収蔵されている。これらの作品もまた、閲覧そして模写で活用されていた。学生は実物に対面しながら学び研究を重ねていったのである。

## 3. 卒業制作・自画像・平常制作
### ——学生制作品のコレクション

参考美術品の収集とともに、岡倉天心が掲げていたもう一つの学校運営の方針に「学校関連作品

の収集」がある。ここには、生徒を指導する教員の作品も含まれるが、その核となるのは、美校・藝大の歴代生徒・学生の残した作品であり、冒頭で紹介した卒業制作である。過去の学生の作品——所蔵品登録の名称は「学生制作品」——の保存は、美校開設から現在まで続いている制度である。必然的にその規模は拡大し、その規模は2022（令和4）年4月現在で総数1万件以上となっている。

この卒業制作を始めとする大学美術館の登録品である「学生制作品」は、以下の4つに分類することができる。

1つ目は、美校黎明期から現在まで続く、生徒・学生の教育の最終成果物としての「卒業制作」である。その原点は、1893（明治26）年7月に卒業した美校生の卒業制作の収集から始まり、東京藝術大学となった令和の現在でも続いている。

2つ目は、大学院美術研究科博士課程の最終審査展示である「博士審査展」の出展作から選ばれる「野村美術賞」受賞作品である。この制度は、1998（平成10）年度から、財団法人野村国際文化財団（現在の公益財団法人野村財団）の助成によって創設された大学美術館の顕彰制度で、毎年3名程度が受賞している。

3つ目は、卒業制作と同時期に美校・藝大に納入された卒業学生の「自画像」で、美校絵画科西洋画科（現在の藝大美術学部絵画科油画専攻）の卒業時にあわせて納入される制度が、何度かの中断と制度変更を経て現在でも続いている。その総件数は6千件を遥かに超える、大規模なコレクションとなっている[4]。

4つ目は、授業課題などで制作された「平常制作」である。明治期に制作されたものが中心で、その規模は大きくはないが、各科の教育の様子を伝える資料である。

ここでは特に、卒業制作に焦点をしぼって紹介したい。

## 卒展と作品買上

学生による作品は、美校・藝大に在籍した歴代の生徒・学生が、文字通り心血を注いで生み出した最終成果物であり、各々の芸術家・クリエイターにとっては重要なステップの痕跡といえるだろう。それは、初期の美校でも令和時代の藝大でも変わることはない。ただ、1万件におよぶ「学生制作品」を総体として見れば、この卒業制作そのものには、国立の美術学校の教育成果が、作品として蓄積されている点にこそ意義がある[5]。

既に述べたように、卒業修了制作展と作品買上制度は密接に結びついており、ここで買い上げられた作品が「学生制作品」という名称で大学に所蔵品登録されている。この制度を辿ると、美校の最初の卒業制作展示となった1894（明治27）年4月の「生徒成績物展覧会」に辿り着く[6]。

「我カ東京美術學校ノ錦巷ニ設立アリシヨリ将ニ五星霜此数年ノ間ニ製作セラレタル成績物亦僅少ニアラス而シテ世ノ人未タ本校ニ於ケル美術教育ノ方法之レカ成績ノ如何ヲ知ルモノ甚ダ稀ナリ故ヲ以テ去ル四月十日ヨリ向フ一週間五年間ノ成績物及ビ参考品等総テ授業上ノ順序ニ随ツテ之ヲ展列シ併セテ校友會臨時大會ヲ開キ博ク観覧券ヲ配布シテ世ノ美術ニ志ス人々ノ観覧ヲ許シ

以テ本校授業上ノ方針ヲ公示セリ」(『錦巷雑綴』第二巻 (1894 (明治27) 年6月15日発行))

美校開校から5年を経た1894 (明治27) 年、学校敷地内において、美校の教育成果を一般公開する生徒成績物展覧会と校友会の展覧会が大々的に開催された。この展覧会では美校の絵画・彫刻・工芸各科の教員作品、授業で作られた作品、参考作品・資料とともに、横山大観の初期の代表作《村童観猿翁》(1893 [明治26] 年) を始めとする第1期卒業生の卒業制作も展示され、大きな話題を呼んだことが伝えられている。そしてこれ以降、卒業制作を一般に向けて公開するという展示が定例化することとなった。ここに現在の「卒展」の原点を見ることができる。

注目すべきは、この「生徒成績物展覧会」に出展された卒業制作は、学校の財産として収集されているという点である。東京美術学校の物品や動産を記録した過去の物品台帳によると、これらは展示の始まった同年4月10日付で「本校生産」という名目で登録されている。つまり、卒業制作は、展示して公開され、同時に、卒業制作が学校の参考品として収集されることとなった。すなわち、「最終成果展示の実物保存」が、卒業制作コレクションの形式であったことということである。

なお、卒業制作の買上基準と保管形式は、各科、年次によって違いがある。日本画科は当初卒業生全員の作品で全品買上を行っていたが、1914 (大正3) 年を機に優秀作品のみを対象とする選抜買上方式となった。一方、西洋画科では和田英作《渡頭の夕暮》(1897 [明治30] 年) 以降、当初から選抜買上方式としている。他科について

もおおむね選抜買上方式が採用されていた。なぜ全品買上ではなく選抜買上方式となったかの理由は明示されてはいないが、これが物理的な理由、つまり施設の収蔵能力が限界を迎えたという現実的な理由があったためと考えられている。

以上のように、卒業制作の収集活動は、各科の特性、時代の状況に対応しつつも、美校黎明期から現在まで続いている。そして「優秀作を買い上げて保存する」というスタンスが変わることはない。ただ、これを優秀作品と評価する、あるいは参考作品として保存することを決めるのは歴代の教員たちであり、その評価基準が不変ということはあり得ない。そのため、卒業制作は作品の優劣のみならず、評価する教員側の基準の移り変わりも示している、といえる。これらの意味からも、卒業制作コレクションは、日本近現代美術の状況を定点観測し続けた成果、とも見ることができる。

## 近年の卒業制作コレクションがかかえる課題

藝大の卒業制作コレクションは、様々な時代の若い美術家の優れた作品が収集され続けるという点がその独自性といえるが、その制度故に様々な問題も抱えている。以下において、特に近年収集された作品群がもつ課題についても触れておきたい。

1つ目として、各科から選ばれる卒業制作買上品は、作品の大型化、作品に使用される素材の複雑化により、物理的に美術館施設で収蔵し続けることが困難な状況になっている。以前の卒業制作の形状は、額装・軸装の絵画作品や、彫刻・工芸の大小の立体物など、保管が容易な形状のものが殆どであったが、近年収蔵された作品には、極端に大きい作品、劣化する素材、既に汚損している

素材が使用されたものが含まれることもある。このような作品を収蔵する場合、作者、出身学科と美術館の間で協議を重ねた上で保管することになるが、現実的に収蔵が困難となり、美術館の管理運営上の深刻な問題が生じることもある。

　2つ目に、作品の再現性の問題がある。近年の卒業制作では、空間を大きく使用するインスタレーションやパフォーマンス、さらにはワークショップ自体が作品となったものもある。この種の作品も、どのような形態で保存することによって「作品」として再現可能か、美術館側と作者・出身学科の間で時間をかけて議論することが通例である。ただ、卒業修了制作展終了後の議論のなかで、作者と出身学科の両者でなにを収蔵すべきかの想定が一致しないこともある。

　そして3つ目の問題として、作品の活用方法も挙げておきたい。所蔵品となった卒業制作は、大学の芸術資料として保管され、教育・研究に活用されるとともに、「藝大コレクション展」などの学内外の施設で展示されることがあるが[7]、藝大コレクションの代表的な作品群と比べれば、年代の新しい卒業制作が公開される頻度は高いとはいえない。これにはいくつかの理由があるが、近年の卒業制作には、多種多様な素材、技法、メディアを駆使した実験的な作品が多いこともあり、再現展示を行う場合に様々な困難が生じている。ただ、これは本書が注目する「再演」をめぐる課題そのものであり、この意味で近年の卒業制作は、藝大の歴代の優秀作の保存・記録であるとともに、作品を記録し、保存すること自体を考察するための格好の素材となっているといえるだろう。

　冒頭で言及したように、収集された卒業制作は、

美校時代の一部の例外を除き、各科の優秀作として選択されて買い上げられているため、卒業後に著名となった美術家の作品が収蔵されていない場合もあれば、卒業後に大きな活躍をしなかった美術家の卒業制作も多数収蔵されている[8]。ここには、収集された時点で優れていると評価した側、つまり指導者側の「選択」が「実物」としてアーカイヴされていること自体に意味を見出すことができる。その意味で卒業制作コレクションとは、藝大で学んだ若き美術家のエネルギーに満ちた痕跡であり、当時に、同時に、それを選んだ教員たちの「選択」のアーカイヴなのである。

　東京美術学校が卒業制作の収集を始めてから130年になろうとするいま、この卒業制作コレクションはもはや、学史の記録を超えて、日本近現代美術史コレクションとしての自立性を有している。このコレクションを「芸術資料」として適切に管理しながら、藝大という枠を超え、社会の共有財産として還元してゆくことの重要性はさらに高まってゆくのだろう。なぜなら「一つのコレクションは社会に公開され公共財産として認知されて、初めて研究や保存に必要な体制が整備される」からである[9]。

<div align="right">熊澤弘</div>

＊本稿は、筆者の過去の講義および講演会の内容を再編集したものである。

　本稿執筆の原動力となったのは、東京藝術大学大学美術館の開館・運営に尽力した元同僚であり友人の薩摩雅登氏（1956–2020）の過去の論考、そして同僚としてのコミュニケーションであった。1994年10月に東京芸術大学芸術資料館（当時）に赴任されて以降、専門であるドイツ中世美術史・ミュゼオロジー研究を進めるとともに、藝大各学科とコミュニケーションをはかりながら大学美術館運営に熱心に取り組まれ、卒業制作コレクションの課題にも取り組まれてきた。本稿を薩摩雅登先生に献呈したい。

［註］

(1) 東京藝術大学のウェブサイトに、歴代の「卒業・修了買上作品」の受賞者が公開されている。https://www.geidai.ac.jp/information/prize/student_works
この受賞者は毎年、年度末に開催される大学の卒業式で発表される。

(2) 卒業制作の概要については、藝大美術館の過去の展覧会・出版物で取り上げているが、特に以下を参照：薩摩雅登「卒業制作コレクション──その成立、特色、意義──」『東京芸術大学所蔵名品展 創立110周年記念──卒業制作に見る近現代の美術』（展覧会図録、読売出版社、1997年）；古田亮「パンドラの箱が開くとき──藝大コレクションの130年」；松下倫子「卒業制作──作家の原点」（ともに『東京藝術大学創立130周年記念特別展──藝「大」コレクション　パンドラの箱が開いた！』展覧会図録、六六舎、2017年）；『藝大コレクション展2020──藝大年代記』（展覧会リーフレット、東京藝術大学大学美術館、2020年）　他。

(3) 島津京「東京美術学校と初期のコレクション」『藝大美術館所蔵品選──コレクションの誕生、成長、変容』（展覧会図録、藝大ミュージアムショップ、2009年、p. 8）

(4) 自画像を卒業時に納入する習慣は、長らく西洋画科および現在の美術学部絵画科油画のみで実施されていたが、太平洋戦争の戦中・戦後の混乱、および、1955（昭和30）年から約20年にわたり、自画像納入は行われなかった。1977（昭和52）年に再開した時には、油画のみならず日本画でも自画像の納入・所蔵品登録が行われた。その後、彫刻科（1993［平成5］年〜）、工芸科（1997［平成9］年〜）でも自画像納入・所蔵品登録が行われている。詳細は熊澤弘「自画像収集の歴史」『藝大コレクション展2020──藝大年代記』（展覧会リーフレット）、東京藝術大学大学美術館、2020年、p. 13参照。

(5) なお、美術教育機関における学生作品の収集は、藝大だけの専売特許というわけではない。日本国内の美術大学でも類似した学校関連資料収集が行われているし、国外でもフランス国立高等美術学校には、美術学校の長い歴史を示す学術資産や優れた美術作品とともに、卒業時に最高評価を受けた「ローマ賞」受賞の学生作品も収集されている。

(6) 東京藝術大学百年史刊行委員会『東京芸術大学百年史 東京美術学校篇　第一巻』ぎょうせい、1987年、p. 243以降（「生徒成績物展覧会・校友会臨時大会」）。なお、『東京芸術大学百年史　東京美術学校篇』全3巻は、東京藝術大学美術学部近現代美術史・大学史研究センターのウェブサイトで全文公開されている。https://gacma.geidai.ac.jp/y100/

(7) 2019年12月より、JR取手駅の駅ビル「アトレ取手」4階に、取手市、東京藝術大学、JR東日本東京支社、株式会社アトレの産官学連携のアートスペース「たいけん美じゅつ場 VIVA」が設置され、その一部に公開型収蔵庫「オープンアーカイブ」が開設され、東京藝術大学の卒業制作が常設展示されている。https://www.viva-toride.com/

(8) 代表的な事例が、重要文化財指定されている萬鐵五郎の卒業制作《裸体婦人》（1912年、東京国立近代美術館所蔵）であろう。フォーヴィスムの先駆的作例として美術史に記録されたこの作品は、卒業の成績としては芳しいものではなかった。（『黒田清輝と萬鐵五郎展──明治・大正、ふたりの変革者』展覧会図録、萬鐵五郎記念美術館、2000年、p. 136）

(9) 薩摩雅登前掲書（註2）

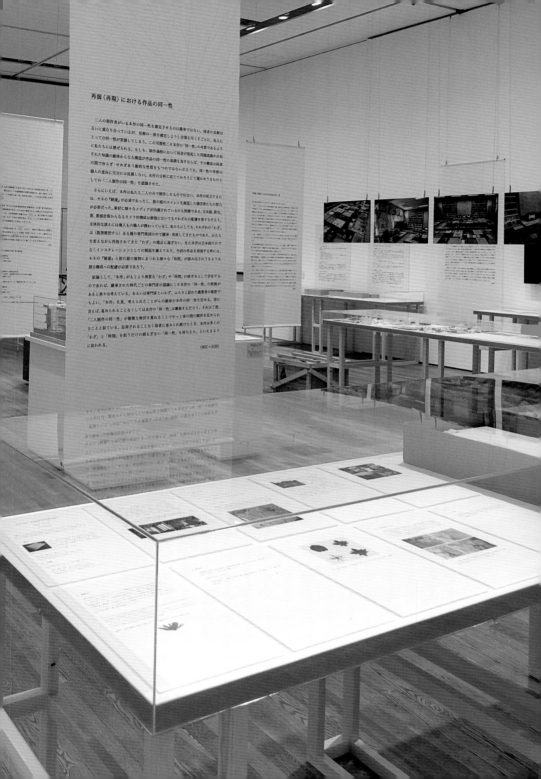

# 再演（再現）のための指示<ruby>指示<rt>インストラクション</rt></ruby>

　展覧会のたびに設置<ruby>設置<rt>インストール</rt></ruby>され、初めて作品として成立する空間展示<ruby>空間展示<rt>インスタレーション</rt></ruby>や、映像を構成要素として用いる作品の多くは、再演（再現）のための指示書<ruby>指示<rt>インストラクション</rt></ruby>が存在する。さらに、常に外部からのエネルギーや物質の流入出（代謝）を伴うことで生命を存続させる「生きた」バイオメディア・アートもまた、展示という再演（再現）を繰り返すための指示<ruby>指示<rt>インストラクション</rt></ruby>を必要とする。

　はたして再演（再現）された作品は、以前の展示と同一であるといえるのだろうか。再演（再現）のための指示書<ruby>指示<rt>インストラクション</rt></ruby>と展示記録から、作品の同一性について考えてみたい。

30°C
37°C

12    24    36    48 (n in DD)

of KaiC phosphorylation at different temperatures. (...
blot analysis. KaiC phosphorylation rhythms ...
... at 25°C, 30°C, and 37°C. Densitometric analysis of (...
C and D) In vitro KaiC-autokinase/autophosphatase activ...
...mperatures. Recombinant KaiA and KaiC proteins ...
...and ...). In the presence (0.05 μg/μ...

...ifferent temperatures (25°C...
...C) (Fig. 3, A and B). Thus,
...cillatory process during DD is
...npensated.
...horylation in vivo is regulated...
...kinase (10, 17) and autophos-
...19) activities. KaiA activates
...phorylation (or inhibits KaiC
...rylation), whereas KaiB ne-
...ffect on KaiC both in vitro and
...18, 19). ... the
...lation-dephosphorylation re-
...C in vitro, recombinant KaiC
...        Escherichia col...
...adenosine triphosphate...
...mperatures in the presence of...
...iA (25°C, 30°C, and 35°C)...
...ant protein (time zero) ap-
...ed and nonphosphoryl-

Fig. 4. A model for...
posttranslational os...
tor coupled with...
The KaiC phosphoryl...
cycle can be maintain...
the dark as a mir...
timing loop without...
scription or transl...
(gray area). During...
gene expression acti...
by an energy supply...
photosynthesis ex...
the oscillation to the...
form (green area)....
...tidine kinases (...
...ikA) (24) migh...
... to connect...
... a proce...
...transcri...
...h as...
...it...

| No. | 15 | 作品名 | Culturing \<Paper\>cut |
|---|---|---|---|
| 作者 | 岩崎秀雄 | 制作年 | 2018–2020 (平成30–令和2) 年 (制作-継代維持-修復-再制作含む) |
| 材質・技法 | | | シアノバクテリア*Oscillatoria* sp.、ゲランガム、生物学論文、紙、照明<br>(本展では指示書および参考資料を展示) |
| サイズ | — | 所蔵 | — |

解説

　　生物学の論文から科学としては似つかわしくない「主観的な」表現を抜き取った切り絵を制作し、それを培地とすることでシアノバクテリアが繊細かつ流麗な模様を描き出す。幼少期から切り絵に取り組んできた生物学者が自身の論文を利用した本作は、アーティスト兼科学者による代表作といえよう。と同時に、このバイオメディア・アート作品では、およそ30億年前の地球を光合成によって酸素で充溢させたとされるシアノバクテリアが、人間による科学的な知の産物を侵食するかのようでもある。その壮大な射程からは「芸術による感性的な表現」と「科学による理性的な思考」といった既存の対立や同一性が撹乱されていく。2019年、第22回文化庁メディア芸術祭アート部門優秀賞受賞作品。　　　　　　　　　　　　　　　　　　　　　　　　　　　　　　　　　(増)

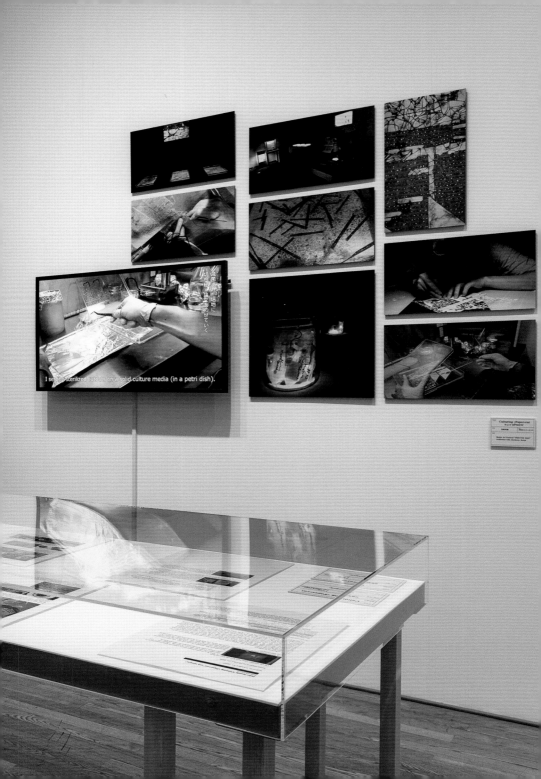

# 再演（再現）における作品の同一性

　　作品を特徴づけるコンセプトや手法で再現・再制作された場合に、「同一作品」とまとめることはよくある。しかし実際には、再制作（バージョン）ごとにその内実が異なることは少なくない。生けるバイオメディア・アート作品の場合、その振れ幅は特に大きい。まず、単一の展示であっても、細胞や生物個体の状態を一様に保つことはできないし、そもそも展示中に状態が変化することを重視している場合が多い。別の機会に再現しようとしても、その様相は自ずと異なる。そもそも物理的に異なる細胞体だったり、個体だったりする。それを同一視するかどうかは、鑑賞者の視座に大きく依存する。例えば、再演された作品に登場する生き物を、前のバージョンのそれと同一視するとしたら、鑑賞者の中でその個体性は遠景に退いているということになる。

　　今回私が指示書を提供した作品《Culturing <Papar>cut》（no.15）では、作家が書いた論文を一定のルールで切り刻み、その切り絵の上をバクテリアが繁茂していく。バクテリアの個体性は科学的にも興味深い考察対象だが、それをこの作品を通じて感得することは無理筋だろう。しかし集団が見せる形態は、時系列的にも違うし、バージョンごとにも全く異なる。さらに、バクテリアが繁茂する前と後では、切り絵の状態は不可逆的に変わる。例外を除いて、用いる切り絵は展示のたびに制作する一点物であり、刻まれる論文のページには、いままですべて異なるものを採用してきた。もし切り絵作品として見れば、バージョンごとに全く異なる作品としかいいようがない。しかし、先に述べた「作品を特徴づけるフレーミング」が、異なる実体に対して作品としての同一性を与える。人工細胞や微生物、さらにはバイオメディア・アートに使われた生き物たちの亡き骸を納めた、もう一つの作品《aPrayer》（p. 66）にしても、2016年のオリジナルと2020年の韓国での展示では中身も規模も大きく異なる。

　　考えてみれば、同一性は、客観的な実体としてあるのではなく、差異や多様性との綱引きの中で、差異が遠景に遠のく視座を伴って感得される。それは、絶えざる変化を伴いつつも、一定の「自己同一性」を同時に兼ねる生命としての私たち（あるいはそれぞれの個人）をどう捉えるべきなのか、という問いとも重なるだろう。

<div style="text-align: right">岩崎秀雄</div>

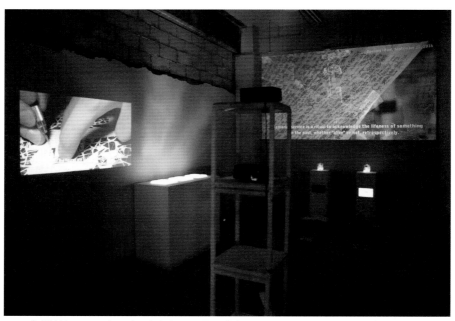

fig. 1　参考資料｜Culturing〈Paper〉cutおよびaPrayer展示記録（The PRECTXE media art festival, 2021）

**Hideo Iwasaki "Culturing <Paper>cut" and "aPrayer"**
B39 exhibition

tech-note (October 4th, 2020)

Items shipped on October 5th, 2020

On the transfer case, I packed the four packets.

1. This box contains three plastic plates on which cyanobacteria and paper-cutouts are placed ("Culturing <Paper>cut"). The other empty plate was also packed for tight packaging.

To avoid possible damages during transfer, the side of agar pad on the plate was placed at bottom (otherwise, the agar can be dropped down onto the other side of the plate). However, it is only for the safety reason during transfer, and at the show, the side with agar pad should be turned above (very important!!).

This is because as follows:
i) Depending on the temperature at the venue, some water drops due to hydrogels (agar pad) can be gathered on the non-agar side of the plate. If that side is placed at the upper side, the viewers cannot see the paper or bacteria well. The fluorescence lamps at the bottom of the box are not only the light source but some heat source. So, when the agar side is placed to the upper side, slight temperature difference (bottom warmer, top cooler) avoids further water drop formation. For this reason, please keep lighting even after the venue is closed (24 h 7 d). Even if you have heavy water drops or fogged up on the non-agar side, during long-term exhibition, these will be gone (absorbed again onto the agar side). In addition, however, I reduced water-percentage from the agar for safety reason during transfer. I hope it will work well so that they reach you without any break. On the other hand, this limited water content can tend to dry the agar pad earlier than usual.

ii) Printed illustration and letters can be seen from the agar side for the viewers.

Also, the bacteria require some light illumination (standard light condition at the class room in school would be fine before installation. Please avoid to direct exposure to sunlight). So, when you receive the package, please immediately disclose this box and release the bacterial plates under illumination. Before installing the work, you may put the plates on a desk. In that case, the agar-side may be turned to the bottom to avoid fog/drop formation. Anyway, preparing and showing biomedia artworks are very demanding, and if you have any small concern or if you aware any strange happenings, do NOT hesitate to contact me anytime. I really thank you all for your support!

    Additional instruction (on email during installation at the venue)

1. Could you turn over the plates, so that the side of the agar is on the top to avoid waterdrops?
2. LED look fine and let's keep looking how it works. Though details cannot be seen from the 5.jpg photo, the light intensity may be too strong for keeping bacteria alive (if the light is too strong, bacteria can quickly be killed). Especially for pre-installation phase, dim light is fine.

So, could you turn on only one or two lamp(s) instead of four?

3. Also, the distance between lamp and the plates is another important parameter for light intensity and temperature. If you put the plates directly on the lamps, it may get too hot for bacterial growth even though it is   LED. It may be better to separate them with a gap of ~30 cm.

4. Could you send me more high-resolution photos of 5.jpg-like shots to check more detailed surface of the work?

2, 3. These two boxes compile either samples for artificial cell studies or that for microorganisms in biomedia artworks. The list of the content has been sent to you in a separate sheet. Please see notice on each package for details. Initially, I planned the biomedia art samples will be packed in the jar to commemorate microorganisms with locally collected fermentation goods in Korea. I think it still wonderful, but if you would like to emphasize the presence of such valuable display related with bio-art history, it may also be nice to show them separately from the two jars, for example on a LED plate placed between the two altars. It is up to you.

4. Two small wooden desks. If you make some leaflet (I also packed a sample previously used) to explain the content, they will be placed in front of two alters. However, if you concern about touching leaflet for anti-COVID19 reason, it can be a risk. So, please consider well, and I fully accept any your decisions.

List of samples to be "commemorated"

[Fragments of microorganism-related biological/biomedia artworks]

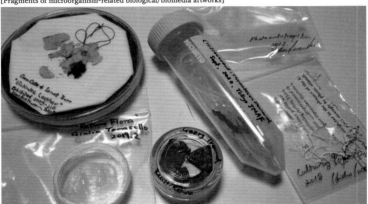

Adam Brown "[ir]reverent: Miracles on Demand" samples used for the exhibition at Japan Media Art Festival, Miraikan, Tokyo, 2020. (Grand Prize). The bacterium, *Serratia marcescens* was used for this artwork which is very critical about Christian narrative on miracles, possibly related with the relationship between humans and microorganisms.
https://j-mediaarts.jp/en/award/single/irreverent-miracles-on-demand/

Oron Catts and Ionat Zurr "Victimless Leather" samples used for the exhibition at Mori Art Museum, Tokyo 2009-2010. One of the most known biological art works to raise ironical questions of possibly producing jacket with the aid of cell engineering technology. Fungal contamination occurred during the show on the cultured kimono.　https://en.wikipedia.org/wiki/Victimless_Leather

Giulia Tomasello "Future Flora" (samples used for the exhibition at Roppongi, Tokyo, 2019). Speculative biological art to raise a possibility of improving physical state of females using naturally inhabitant bacteria (lactobacterium), *Lactobacillus* sp.
https://gitomasello.com/Future-Flora

Georg Tremmel (BCL) "Resist /Refuse" (samples used for the exhibition in Tokyo, 20188-2020). Soil bacteria placed on ceramic pots, inspired by a wired attempt for biological weapon by Japanese military during WWII.
https://artfair.3331.jp/2020/wp-content/themes/artfair2020/pdf/BCL_RR.pdf

Hideo Iwasaki "Culturing <Paper>cut" (samples used for the exhibition at ICC, Tokyo, 2013) and "Photoautotropika" (samples used for the exhibition in SCANZ, New Zealand, 2013). Cyanobacteria, *Oscillatoria* sp., *Geitlerinema* sp.
https://hideo-iwasaki.com/culturing-papercut
https://hideo-iwasaki.com/photoautotropica-2011-2012

cf. Hideo Iwasaki assisted the works of Oron Catts and Ionat Zurr, Giulia Tomasello and Adam Brown for their shows in Tokyo, and Georg Tremmel is a member of metaPhorest. Those fragmentary samples have been kept by Hideo, and all the artists kindly agreed the use of the samples for the current exhibition in Bucheon.

[Samples of artificial cells / synthetic biology studies] (alphabetical order of the researchers)

1. Heated amino acids (Dr. Masashi Aono, Keio Univ.): Origin of polymerization of amino acids to make proteins remains mystery, since production of amino acids requires hydrophilic environment, while polymerization (protein synthesis) requires hydrophobic conditions. The researcher thinks it could occur under local and periodic alternations of hydrophobic and hydrophilic environment, such as geyser and extremely heated or radiation conditions in the  ancient Earth. He actually showed that polymerization of amino acids occurred under artificial conditions to mimic them.

2. Corps of an artificial cell which is able to perform autonomous and dynamic molecular localization within the vesicle (Dr. Kei Fujiwara, Keio Univ.): The samples contain glass tubes during fabrication of device for this study, and cover glass slips used for observation of artificial cells indeed, so that's where the corpses are contained.

3. Evolvable artificial cells (Dr. Norikazu Ichihashi, Univ. of Tokyo): Cell-sized innumerable water droplets are surrounded by oil in a test tube. The droplets contain reconstituted genetic system (RNA, ribosome, and amino acids). Chains of biochemical reactions, spontaneous errors in decoding process, forced division of water droplets, and isolation of mutated contents facilitate in vitro artificial evolution to enhance fitness to survive in experimental conditions.

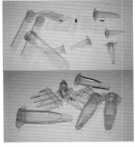

4. Reconstitution of biological clocks (Dr. Hideo Iwasaki, metaPhorest & Waseda Univ.): Circadian rhythms, endogenous biological rhythms with a period of 24 h, are observed in most organisms. We identified genes required for rhythms in cyanobacteria, and reconstituted 24-h rhythm in a test tube by simply combining the three Kai proteins, KaiA, KaiB and KaiC. This is the world's first reconstitution of a daily biological clock in a test tube.

5. Minimal cell, a synthetic *Mycoplasma* with a minimum genome. (Dr. Shigeyuki Kakizawa, AIST): Minimal cell is a mycoplasma cell with a synthetic minimum genome. Size of the genome is 531 kbp including 473 genes, composed almost entirely of essential genes. The genome was artificially synthesized, assembled in yeast and transplanted into mycoplasma cells. Cells have been killed by autoclaving.

6. Artificially synthesized green fluorescent proteins (GFP) using modified genetic code (Dr. Daisuke Kiga, Waseda Univ.): The emergence and evolution of the genetic code (to encode amino acid sequence on DNA) are one of the most challenging biological questions. To approach it, this researcher has attempted to generate new life forms with non-conservative genetic code. The generated proteins with modified genetic code are also able to produce their functions, in the present case, fluorescence production of the proteins.

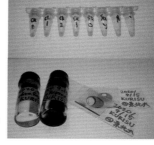

7. Propagating artificial cells (Dr. Minoru Kurisu, Tohoku Univ.): One of the most fundamental properties of life is the self-production function. Based on considerations from soft matter physics, which deals with the physical handling of biological membranes and macromolecules, the researchers succeeded in realizing the recursive growth and dividing process of membranes using only simpler, non-living groups of molecules instead of using life-derived materials such as DNA and proteins. Where is the boundary between life and matter? What is the minimal form of life? To elucidate these issues, this researcher believes it important to investigate how non-living materials can be used to reproduce life-like properties from the standpoint of material science.

8. Artificial cells that could not become life (Dr. Yutetsu Kuruma, JAMSTEC): When water-in-oil emulsion precipitation method is used to form giant unilamellar vesicles (GUVs) that encompass a cell-free system, these materials have failed to become GUVs to become life.

9. Coacervate which can propagate (Drs. Muneyuki Matsuo, Hiroshima Univ. and Kensuke Kurihara, IMS): Coacervates are dispersed droplets of aqueous phase with dense macromolecules. This was termed in 1929, and Russian biologist, Alexander Oparin proposed forming this type of droplet to be primitive cells (protocell). These researchers developed a novel method to form peptide-based coacervates so that they can propagate autonomously for the first time.

10. Artificial cell containing synthetic channel made with DNA-origami (Dr. Shin-Ichiro M. Nomura, Tohoku Univ.): Highly engineered protocell (membrane vesicle) which has nano-sized synthetic pores made with DNA using the DNA origami technique. Open and closure of the pores are controllable with elaborate design of DNA origami, thereby this protocell is expected to communicate with its environment.

11. *E. coli* bacteria and gels for protein synthesis in a test tube (Nariyoshi Shinomiya, National Defense Medical College): Plastic dish used for cultivation of *E. coli* bacteria (after killed) for construction of tools for protein synthesis in a test tube. Gels are used for protein purification (Glutathione Sepharose 4B gel beads).

12. Attempt to Frankenstein-like bacterial resurrection (Dr. Kazuhito Tabata, Univ. of Tokyo): This researcher has attempted regeneration of lifeform by combining dead bacterial cell extract enclosed in artificial cell membranes. This technique opens the way to accelerating genome engineering by replacing the original genome with synthesized genomic DNA in the hybrid cell. Genomic DNA samples and a device (thin glass plates) with nano-sized pores for the assay are present.

13. A microfluidic and electrical device developed to create a long-lasting artificial cells made of oil-in-water droplets (Dr. Masahiro Takinoue, Tokyo Institute of Technology): This device allows gradual removal of waste products while gradually introducing chemicals into the artificial cells, which successfully produced chemical oscillation reaction (pH oscillations) within the artificial cells. This microfluidic device is inextricably linked to the non-equilibrium artificial cell, leading the researcher to feel this device as a part of the body for the artificial cell. This is the world's first microfluidic hybrid artificial cell made of water droplets in oil.

14. Mobile oil droplets surrounded by water phase (Dr. Taro Toyota, Univ. of Tokyo). These oil droplets are made of specific synthesized organic compounds, and some detergent effect on the surface of the droplet is likely important to generate its active mobility property. It is a typical nonlinear physical dynamics under non-equilibrium conditions.

15. PURE system: reconstituted biochemical reaction mixture for protein synthesis (Dr. Takuya Ueda, Waseda Univ.): One of difficulty in artificial synthesis of cells is how to establish sustainable protein production system. The researcher developed this mixture by combining multiple enzymes and substrates for protein synthesis.

Outline of spatial composition

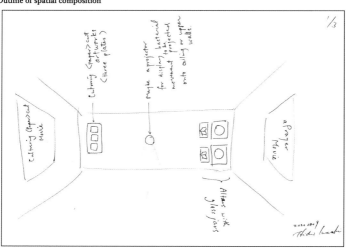

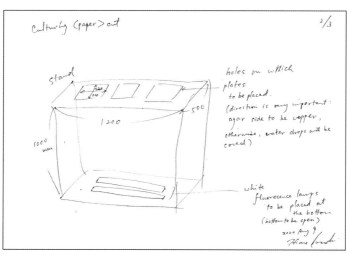

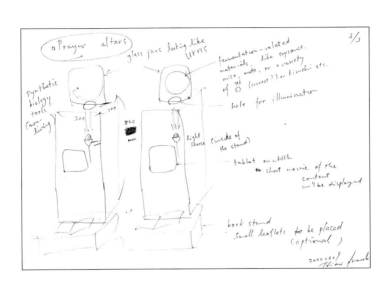

a Prayer altars

glass jars looking like urns

fermentation-related materials, like soysauce. miso, natto, or a variety of 麹 (correct?) or kimchi etc.

synthetic biology tools (non-living)

hole for illuminator

700    700

800

light source (inside of the stand)

tablet on which short movie of the content will be displayed

book stand
· small leaflets to be placed (optional )

2000.08.09
Hideri Frank

16

| No. | | 作品名 | |
|---|---|---|---|
| | 16 | | Resist / Refuse |

| 作者 | | 制作年 | |
|---|---|---|---|
| | BCL / Georg Tremmel + Matthias Tremmel | | 2017（平成29）年 |

| 材質・技法 | 陶磁器、金継ぎ、細菌培養 |
|---|---|
| | （本展では指示書としての木箱、作品証明書および参考資料を展示） |

| サイズ | | 所蔵 | |
|---|---|---|---|
| | ― | | ― |

解説

　　戦時中の日本軍は陶芸家たちにネズミが入るサイズの陶製の壺を作らせると、秘密裏にペスト細菌をばら撒くための爆弾に作り替えようとしていた。このような逸話に着目した本作は、その驚くべき生物兵器の作業工程を逆転させつつ再演しようと企てる。その内実は、破壊した同様の壺を金継ぎによって修復し、ペストの抗生物質となる細菌を育てるというものだ。軍事産業は通信機からドローンまで、メディア技術を大幅に進展させることが少なくなかったが、あえてアナクロニックな工芸を採り入れた本作は、バイオメディアが先端技術に限られたものではあり得ず、その指示書や文脈ごとに全く異なる効能をもたらすことを具現している。　　　　　　　　（増）

# 再演（再現）における作品の同一性

　生体を用いた芸術作品のオリジナリティの問題は、コンセプチュアルな観点からもパフォーマティブな観点からも考察することが可能だ。生体を用いた芸術作品は、コンセプチュアル・アートやパフォーマンス・アートに近いものなのだろうか。それとも、物質性とパフォーマティヴィティを取り入れた、実行可能なコンセプチュアル・アートなのだろうか。

　生物学的作品の展示は、アーティストが選定した方針や指示に従って作品が再演されるという、再生産的な状況と捉えることができる。指示に従うという行為は同じであっても、生物学的作品を取り巻く環境、milieu、「環世界」*は変化し、結果として異なる表現、遺伝子型の異なる芸術的phenotypeとなる。

　《Resist / Refuse》(no. 16) は問題をより複雑にしている。この作品は、第二次世界大戦中に日本軍が開発、配備した生物学的爆弾を「逆再現」したものである。戦時中、陶芸家たちはネズミが入る大きさの陶製の壺を作るように依頼され、どのような用途で使われるかわからない壺を作り納品した。それはエルシニア・ペスティス菌に感染したノミが寄生するネズミを運ぶためだった。エルシニア・ペスティス菌は、ペスト、泡沫状ペスト、黒死病など、文化や世紀を超えた無数のパンデミックの原因となる細菌である。日本の軍医と研究者は、この細菌を武器化して生物爆弾を送り込むメカニズムを作り、制御不能な死神を戦争の道具へと変えた。

　《Resist / Refuse》(no. 16) は、このプロセスを逆に再現している。爆発した壺の実際の破片は手に入らないので、私たちは壺の製造を再現した。陶芸家に依頼した、ネズミが入る大きさの壺を粉砕し、その後に破損の傷跡や割れ目に価値を見出す金継ぎの手法を用いて修復した。

　修復された壺は、土から抗生物質を分離する実験の容器として使用され、死と絶望を運んできた器を、生命と希望を運ぶ容れ物に変えた。

　作品が展示される度に抗生物質を抽出する実験が行われ、土はその土地土地のものを使用しているため結果は常に異なる。このパフォーマンスは、忘れ去られた生物兵器の歴史を象徴している。この作品は、オリジナルの生物爆弾の破片が復元され、抗生物質を作るための容器として使用された時点で終了する。それまでこの作品は、繰り返し上演され、逆再現され続けていく。

Georg Tremmel

*ヤーコブ・フォン・ユクスキュル (Jakob Johann Baron von Uexküll, 1864–1944) が提唱した、すべての動物はそれぞれの知覚世界をもって行動しているという概念。

# What Makes Re-Displayed Artworks Indentical

The question of originality in an artwork with living organisms can be approached from a conceptual or a performative point-of-view. Are biological artworks closer related to conceptual art or to performance art? Or is it something else, an executable conceptual art that incorporates materiality and performativity?

Exhibition situations of biological artworks can be seen as reproductive situations, where the work is re-enacted following guidelines and instructions chosen by the artist. While the act of following instructions can be identical, the surrounding, the environment, the milieu, the 'Umwelt' of the biological artworks has changed, resulting in a different expression, in a different artistic phenotype of the artworks genotype.

The work 'Resist / Refuse' makes matters more complicated. The work itself is a 'reverse re-enactment' of the biological bombs that were developed and deployed during the Second World War by the Japanese Military. During the war, local ceramicists were asked to create ceramic vessel, with the size of containing a rat—and they should be made so they would shatter when dropped. The japanese ceramicist delivered the vessels, not knowing what they will be used for: For carrying a rat that will have Yersinia Pestis-infected fleas. The Yersinia Pestis bacterium is the cause of the pest, the Bubonic Plague, the Black Death and countless Pandemics across cultures and centuries. The work of the Japanese military doctors and researchers weaponized the bacteria and created a mechanism to deliver the biological bombs, turning the uncontrollable agents of death—into commodities of war.

'Resist / Refuse' performs a reverse re-enactment of the process. As the actual shards of the exploded vessel are not obtainable, we re-enacted the production of the ceramic vessels. A ceramicist was asked to create a vessel, 'just big enough to hold' a rat. These vessels were first broken, and then repaired using the Japanese Kin-tsugi method of accentuating, valuing and highlighting the scars and visible cracks of the breakage. These repaired vessels then act as a container for an experiment to isolate antibiotics from soil, thus turning vessels that carried death and despair into vessels that carry life and hope.

Each time the work is exhibited, the experiment of extracting antibiotics is performed. The soil is sourced locally, resulting in different outcomes. This performance is acting as a symbol of the forgotten history of biological warfare. The work will be finished when the fragments of an original biological bomb have been restored and used as a container to create antibiotics. Until then, the work will be repeated, performed and re-enacted.

Georg Tremmel

fig. 2　参考資料 | Resist / Refuse

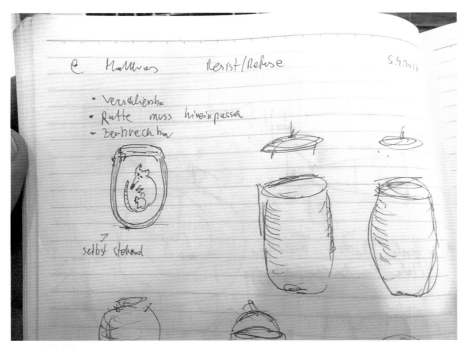

fig. 3　参考資料｜Resist / Refuse

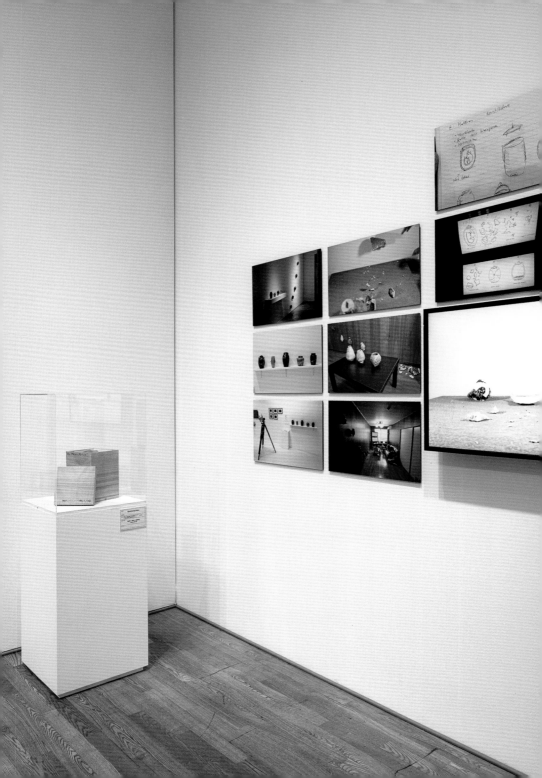

| 指示書 | 作品名 Resist / Refuse | 作品制作者 BCL / Georg Tremmel + Matthias Tremmel |
|---|---|---|

17

| No. | | 作品名 | |
|---|---|---|---|
| **17** | | **Soui-Renn—A Figure of Impression—** | |

| 作者 | | 制作年 | |
|---|---|---|---|
| **切江志龍 + 石田翔太** | | 2019（令和1）年 | |

| 材質・技法 | |
|---|---|
| 紙本着彩（本展では指示書および参考資料を展示） | |

| サイズ | 所蔵 |
|---|---|
| 26.0 × 34.7 cm | — |

解説

　生物測定学の専門家（切江）と日本画家（石田）の共同制作による作品。印象派やジャポニズムを代表するクロード・モネは移り住んだジヴェルニーの地に造園をすると、水路を引いてまで理想的なモデルとなる睡蓮の栽培に取り組んでいた。当時に睡蓮を提供したのは、その交配種の繁殖で知られた園芸家のラトゥール=マルリアックである。彼の名を冠した現在の花園など、現地でのフィールドワークと睡蓮の形態を数理的に分析した抽象モデルをもとに、本作はこれを日本画として作り直し、同じ花を主題とした俳句とともに掛け軸に収める。かくして生物工学的とも形容すべき感性が、洋の東西を行き交う美術史の背景にまで編み込まれていたことが浮き彫りとなる。　　　　　　（増）

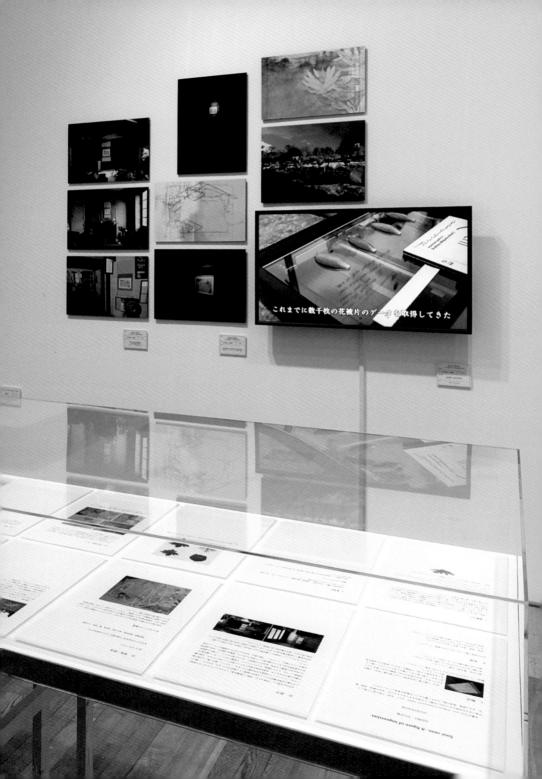

これまでに数千枚の花被片のデータを取得してきた

Soul-trees - A figure of impression

# 再演（再現）における作品の同一性

　二人の制作者がいる本作の同一性を確定させるのは簡単ではない。両者の見解は互いに重なり合っているが、見解の一致を確定しようと言葉を尽くすごとに、各人にとっての同一性が変様してしまう。この可塑性こそ本作の「同一性」の本質であるように私たちには感ぜられる。もしも、制作過程において両者が提起した問題意識や共有された知識の総体からなる構造が作品の同一性の基礎を為すならば、その構造は両者の間でゆらぎ・せめぎあう動的な性質をもつのではないだろうか。同一性の考察は個人の意向に完全には従属しない、本作の分析に応じてかろうじて確かめ得るものとしての「二人制作の同一性」を認識させた。

　さらにいえば、本作は私たち二人のみで制作したものではない。本作が成立するには、モネの「睡蓮（スイレン）」が必須であったし、彼の庭のスイレンを創造した園芸家たちの努力が必要だった。素材に様々なメディアが内蔵されているのも特徴である。日本画、俳句、書、数値計算からなるキメラ的構成は修復においてもそれぞれの配慮を要するだろう。全体的な誂えには幾人もの職人が携わっているし、私たちにしても、それぞれの「わざ」は（数理模型すら）ある種の専門集団の中で継承・発展してきたものであり、かたちを変えながら再現されてきた「わざ」の端点に過ぎない。また本作は日本画だけでなくインスタレーションとしての側面を備えており、今回の作品を再演する時には、モネの「睡蓮（スイレン）」と彼の庭の植物にまつわる様々な「時間」が読み出され得るような展示構成への配慮が必要であろう。

　結論として、「本作」がもとより異質な「わざ」や「時間」の接ぎ木として存在するのであれば、継承された時代ごとの専門家の認識にこそ本作の「同一性」の根拠があると我々は考えている。あるいは専門家といわず、ふらりと訪れた鑑賞者の感想でも良い。「本作」を見、考えられたことがらの総体が本作の同一性を定める。逆にいえば、省みられることなくしては本作の「同一性」は霧散するだろう。それは丁度、「二人制作の同一性」が複雑な検討を重ねることでやっと束の間の概形を定められたことと似ている。忘却されることなく他者に省みられ続けた時、本作は多くの「わざ」と「時間」を担うだけの揺るぎない「同一性」をもち得た、といえるように思われる。

<div align="right">切江志龍＋石田翔太</div>

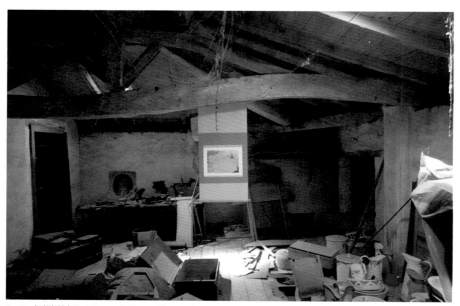

fig. 4　参考資料 | Soui-Renn―A Figure of Impression―

| 指示書 | 作品名 Soui-Renn —A Figure of Impression— | 作品制作者 切江志龍＋石田翔太 |
|---|---|---|

# Soui-renn -A figure of impression-

石田翔太　切江志龍

2021年6月30日版

　　本書は Soui-renn -A figure of impression- (2019)（以下、本作）の取り扱いに関して、作者である石田翔太および切江志龍による指示をまとめたものです。本作の輸送、保管、展示、および修復・再演の際には以下に書かれている事項を参考にしてください。

## I.　輸送

　　段ボール製の箱（左図参照）の中に掛け軸（本作）が梱包されています。本作は固定のために紙製の土台に巻きつけてあります。丁寧に取り外して展示に供してください（箱に入れたまま保管して頂いて問題ありません。詳細は II. 保管を参照してください）。

輸送についてはさらに以下のような点に注意してください。

・箱の天地、積み荷に注意してください
・掛け軸に折れやしわが出ないよう箱に収めてください
・箱内で掛け軸が動かないよう固定してください

## II.　保管

本作の保管に際しては、以下の点に留意してください：

・温度、湿度、油分、臭気に気を付けてください
・年に1、2回虫干しをしてもらえると理想的です
・皮脂に気を付け、なるべく素手で触らないようにして下さい

## III.　展示

　本作は日本画という形態ですが、空間への配置を通じてモネのスイレンにまつわる表現の
ための展示空間を構成することが制作の経緯として意図されています。すなわち、一種のイ
ンスタレーションとしての側面を本作は備えています。したがって、展示に際しては掛け軸
の適切な展示のみならず、空間的総体を検討することが望ましいと考えています。空間の構
成要素としては、モネの『睡蓮』およびジヴェルニーの庭園のスイレン、ないし園芸家Lat
our-Marliacに関連する空間、物品および植物や、切江ほか現代のスイレンに関する調査研
究の成果物等を用いることが選択肢として想定されますが、展覧会の趣旨や、本作の解釈等
を踏まえた上で検討してください。可能な場合、石田および切江に空間構成についてご相談
ください。

　以下にモネにスイレンを提供した園芸家 Latour-Marlac の邸宅に切江が滞在した際に、
本作を配置した記録写真を添付します。これらは極めて強度に本作の制作意図と結びついた
空間の例であり、過去の展示例と並び参考にしてください。

## IV. 修復・再演

### IV-1 マテリアル

本作は以下の材料を用いた紙本着彩による日本画作品です。

　　薄美濃紙、典具帖紙、鳥の子紙、岩絵具、墨、胡粉、三千本膠

### IV-2 モチーフの要素

　本紙が損なわれた場合に修復の助けとするために、以下にモチーフの要素の由来について説明します。各要素の番号および画面内の配置は以下の図を参照してください。また、配色を含めた画面の全体構成にはモネ『睡蓮』へのオマージュを反映しています。画面の修復にあたっては最大限の考慮をお願いいたします。

### ① Latour-Marliac社の風景

本作はクロード・モネ『睡蓮』および『睡蓮』に描かれている園芸スイレンを題としてとっています。そのため、修復にあたってはクロード・モネによるこれらの作品およびその画題となった土地、施設、植物に最大限の敬意を払いつつ、適切に参照してください。加えて本作では絵画のモチーフとしてTemple-sur-Lot（フランス）所在の SARL Latour-Marliac とい

う花園を描いています（左）。この施設はモネのジヴェルニーの庭園に植物を提供した園芸家 Joseph Bory Latour-Marliac (1830 - 1911) の遺した種苗育成場を元にしており、現在でもスイレンの育成が行われています。本作に描かれている SARL Latour-Marliac の風景は、切江がフィールドワークのなかで現地に滞在して撮影したものであり、本作の制作にあたって石田と風景画像を共有しつつ作業をすすめました。修復・復元の際にはこうした実在の風景を参照しつつ作業内容を決定してください。

　以下に石田と共有した画像の一部を掲載します。また SARL Latour-Marliac の URL を添付しますので参考としてください（2021年現在）。

Cf. Latour-Marliac: Nénuphars et autres plantes de bassin - Plantes aquatiques

　画面に描かれている花のかたちはスイレンの理論形態 Theoretical morphologyと呼ばれているものであり、様々なスイレンの花のかたちを記述・解析するために考案されたものです。本作においてはスイレンを数理的な仮想の花として抽象化して表現することにより、人為交配を通じてより美しいスイレンを作り出そうとする育種家たちの熱意や創意、そしてその背景にある複雑性と法則性の入り混じる遺伝子の世界のあいだに補助線を引く役割を担っています。モチーフとして描かれている花形態モデルについては Kirie et al. (2020) および切江の修士論文・博士論文を参照してください。

Cf.

Article Source: <u>A theoretical morphological model for quantitative description of the three-dimensional floral morphology in water lily (*Nymphaea*)</u>

Kirie S, Iwasaki H, Noshita K, Iwata H (2020) A theoretical morphological model for quantitative description of the three-dimensional floral morphology in water lily (*Nymphaea*). PLOS ONE 15(10): e0239781. <u>https://doi.org/10.1371/journal.pone.0239781</u>

参考に、制作過程で石田と共有したモデル画像をいくつか以下に添付します：

また、別添えのUSBに三次元花形態モデルの .ply ファイルを添付しますので併せてご確認
ください。

### ③ 書・俳句

本紙画面内の書は、石田が書家・川勝雅美の書を臨書したものである。俳人・西山泊雲
（1877—1944）による以下の俳句を書いている。

睡蓮に水玉走る夕立かな

俳句に関連して、画面内を斜行する黄〜紫色の線は降り注ぐ雨を表現しており、俳句の内
容と呼応しています。

## IV-3　制作過程について

　本作は石田翔太と切江志龍による共同制作であり、両者間で議論を重ねつつ作業を進めました。日本画の描画はエスキスも含めてすべて石田翔太によるものです。また、絵画のモチーフとしての形態モデルは切江志龍の研究成果物を転用したものです。また、作品の前提となるモネの『睡蓮』にまつわるリサーチ及び現地写真は切江のフィールドワークに由来します。以下にエスキスの画像を添付します：

　また、再現・修復のために有益な情報がある可能性を考慮し、制作過程における Slack 上での切江と石田のやりとりをアーカイブとして別添えします。

## IV-4　表具

　本紙に複数の和紙を用いているため、表具屋への依頼が困難な可能性があります。軸装の制作においては、表具の作成を京都市の「書遊」に依頼し、それに石田が本紙を表具しなおすことで軸装を仕上げました。

以上

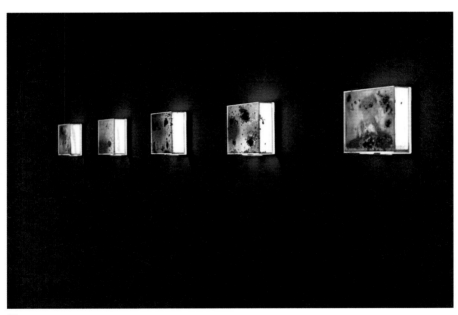

18

| No. | | 作品名 | |
|---|---|---|---|
| **18** | | **食べられた色／Eaten Colors** | |

| 作者 | | 制作年 | |
|---|---|---|---|
| **齋藤帆奈** | | 2020（令和2）年 | |

| 材質・技法 | 寒天培地、粘菌（複数種）、食用色素、メチレンブルー、アクリルケース、LEDライトボックス<br>（本展では指示書および参考資料を展示） |
|---|---|

| サイズ | 15.0 × 15.0 × 8.0 cm<br>（×5） | 所蔵 | — |
|---|---|---|---|

解説

　　現在の分類学上、粘菌は動植物や菌類とも独立した単細胞生物とみなされ、餌を捕獲するために最短経路を選びとり、1時間に2〜3センチの速さで体を拡張させることもある。その原生生物が鮮やかな色彩に染められたオートミールを摂食しながら自身の体を拡げると、滲み出るように独自の模様が現れ出る。粘菌が色に対して選好性を示すこと、また寒天培地に食物がランダムにばら撒かれたことから、その色彩と造形は同一のものにはなり得ない。かくなる「表現」とはいったい誰（何）によるものなのか——制作＝行為する主体としての作者性が希薄なものとなるにつれ、人間の意図や狙いを超え出た生命（バイオ）と環境（メディア）の関係性が露出する。　　　　（増）

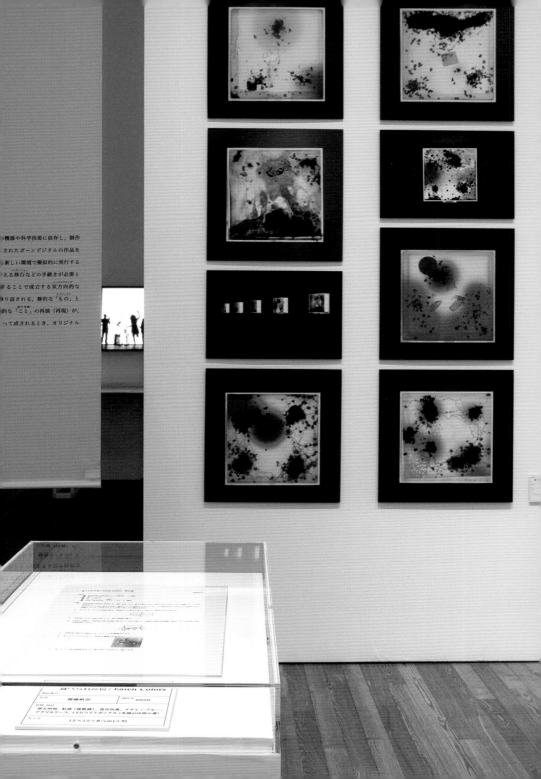

# 再演（再現）における作品の同一性

《食べられた色／Eaten colors》(no. 18) は、生物によって変化し続ける作品である。寒天培地上にばらまかれた、食用色素で染まった食物を真正粘菌の変形体が食べ、自身の身体で色を運び、広げていく。粘菌が選び、好んだ色と偶然の組み合わせによって、色のパターンが変化する。また、粘菌の他にも、粘菌の食物に誘われたり、粘菌と共生しているカビや細菌といった微生物も共に作品の様相を変化させていく。

作品を制作、再現する際には最初に粘菌の食物であるオートミールをばらまき、次にオートミールの上に色素をばらまく。本作品において一般的な意味で再現性が最も低いのはこの部分である。この時ばらまかれるパターンは、一様ではないし、コントロールすることもできないだろう。いわばシミュレーションにおけるランダムな初期値である。その初期値を元に、植え付けた粘菌の挙動が変化するが、たとえ人間の目で見れば同じオートミールと色素の配置を粘菌に与えることができたとしても、粘菌の挙動は毎回異なる。オートミールの配置と粘菌や他微生物の挙動はコントロール不可能なため、そもそも同一性の定義から除外されるべきだろう。こういった意味において、本作品の再現における同一性を担保するのは1.外枠のデザイン、2.寒天培地の状態、3.オートミールと色素をばらまくという行為、4.粘菌の植え付けという行為の4点である。

《食べられた色／Eaten colors》は、最初に展示を行った際にも1週間ほどで作者自身が再現を行い、外枠以外の部分の差し替えを行った。だが、これまで本作品は作者以外によって再現されたことがない。もしかすると、オートミールや色素のばらまき方には著しく個人差があるかもしれない。その場合、作品のイメージは大幅に異なったものとなるだろう。芸術作品として提示する以上、たとえ行為に孕まれる偶然性によるパターンだったとしても一回性こそが問題になるともいえる。もし偶然と考えられた行為に著しい個人差があるならば、作者自身が制作、再現したバージョンこそ真正と考えることが妥当に思えるかもしれない。しかし、逆に個人差を包摂しながら同一性の定義の方を拡張していくという方向性も考えられる。そもそも本作品は、個と集団の境界が曖昧な粘菌を用いている。こういった意味でも、作品を再現することによって個の特性と、普遍的な偶然性の境界が問われることは本作品にとって必然的だといえるだろう。

齋藤帆奈

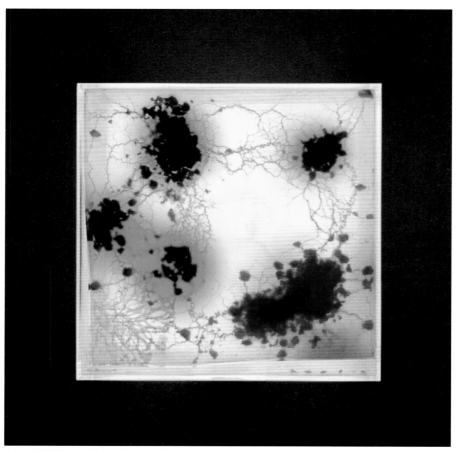

fig. 5　参考資料｜食べられた色／Eaten Colors

| 指示書 | 作品名<br>食べられた色／Eaten Colors | 作品制作者<br>齋藤帆奈 |
|---|---|---|

## 食べられた色 / Eaten Colors　指示書

<div align="right">齋藤帆奈</div>

材料：
- 真正粘菌（変形体もしくは菌核）　：適量
- 寒天　:1.5g
- 水　:150cc
- オートミール　：適量
- 色素（食用色素、メチレンブルー）:適量

手順：
1. 無栄養寒天培地を作成する。鍋に水を入れ、寒天を振り入れ、混ぜながら火にかけて沸騰させ、完全に煮溶かす。
  ＊フラスコに水と寒天を入れ、電子レンジで溶かしても良いが、その場合吹きこぼれると危険なので、沸騰したらすぐ冷ませるように数十秒ごとに様子を見る。

2. クリアボックスを平面に置き、煮溶かした寒天を注ぐ。蓋をして固まるまで冷ます。

3. 変形体の生えた面を表にして、寒天培地に置く。

4. しばらく置き、変形体が寒天培地に伸びてくるまで待つ。（菌核の場合数時間～数日、生の変形体の場合数時間～1日）

5. 変形体の伸びた部分にオートミールを適量ばらまく。

6. オートミールの上から、色素を適量ふりかける。

7. オートミールが湿気をおびて落ち着いてきたら、縦にする。

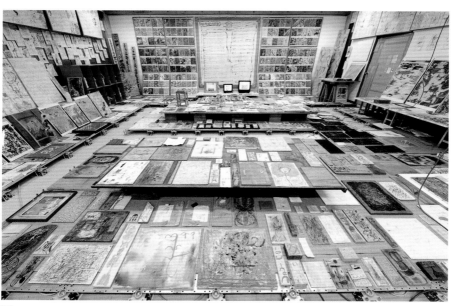

19

| No. | | 作品名 | |
|---|---|---|---|
| **19** | | **自由の錬金術** | |

| 作者 | | 制作年 | |
|---|---|---|---|
| **室井悠輔** | | 2014（平成26）年 | |

| 材質・技法 | 木工用ボンド 速乾タイプ（メーカー：コニシ）、アクリル絵の具（メーカー：リキテックス、ターナー、ホルベイン）、ほか多数（巻末の展示作品リストに詳細を記載）（本展では参考資料を展示） |
|---|---|

| サイズ 300.0 × 978.0 × 860.0 cm（可変） | 所蔵 | 東京藝術大学（物品番号｜学生制作品［美術］9261）2014（平成26）年度 先端芸術表現科卒業制作 |
|---|---|---|

解説

　　作者は自身が抱える複数の矛盾をガソリンとし、日々制作という静かな格闘技を続けている。初期の最大の格闘の痕跡がこの作品である。それらは、呆れるほどの時間と物量で構成されている。作者の手にかかると猛スピードで組まれ、ずらされ、思いがけない輝きを始める。使う材料はいつも日常に目にするものばかりで、それがアートとして適正な素材かどうかなどと冷静に考える前に制作は終わっていたようだ。制作していた頃の矛盾とは、アカデミックな教育を受けている美大生なのに、アール・ブリュットからの大きな影響を受けていることだと言っていたと思う。その後、自身の問題意識が変わってゆき、作品も少しずつ変化しているが、常に矛盾の中にいながら作り続けるのは変わらないと思っている。

<div align="right">（小）</div>

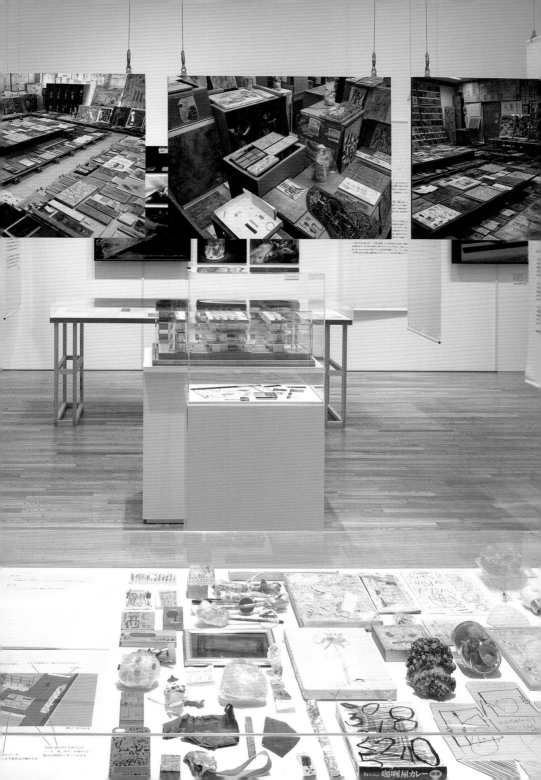

# 再演（再現）における作品の同一性

　私の作品を再現しようとしても、二度と同一になることはない。

　私は、インスタレーション作品を構成する際、現場での「即興や遊び」を作品の大切な要素としている。展示空間全体がキャンバスのようなもので、そこに描くように構成をその場で決めている。もちろん、事前にどこに何を配置するかは計画を立てているし、それは指示書として作成することができる。けれども、配置の際に生まれる私自身の「即興や遊び」は他者に委ねることができず、指示書に残すことが難しい。例えば、展示室の壁と床の隙間に作品を忍ばせてみたり、既にある床の傷をあえて見せるような構成をしてみたり、梱包材やクレートの上に作品を置いてみたり……そういったアクションはすべて現場で思いつく。つまり、その場で見つけた新たな要素を作品に取り入れていくので、同一の作品になりえないといえる。

　では、一度展示したことのあるインスタレーション作品を、寸分の狂いなく同じ構成で、同じ場所に他者がインストールをおこなった場合、それは同一作品といえるだろうか。

　私の卒業制作の場合、2015年1月というタイミングや、発表した場所、周囲にある別の作家の作品や、導線なども作品の重要な要素として含まれていたように思える。すべての条件が同じ卒業制作展の再現は不可能であろう。

　さらに、当時インストールしたときの逼迫した心情が作品に宿らない。社会に出る直前の焦燥感と、卒業制作における緊張感、短い設営時間などの要素が作品にライブ感を与える。表面上は全く同じ構成に見えていても、そのときの気持ちや状況までは、誰が行っても再現はできない。インストールとは作品を成立させるための一過性のパフォーマンスともいえよう。

　私は、再現が不可能であることを自覚した上で、作品の経年劣化・変質について、それも作品の要素としてポジティブに捉えていくこととする。先述したように、私のインストールは即興を重視しているので、その経年についても、即興によって新たな見せ方をつくることができる。けれども作品が劣化する遠い未来に私はいないだろう。

　その場合、代替案を検討し、誰にどのようにインストールを託すのか、書き示す必要がある。私が不在となっても作品が変化し続けるような、そういうものであっても良い。

室井悠輔

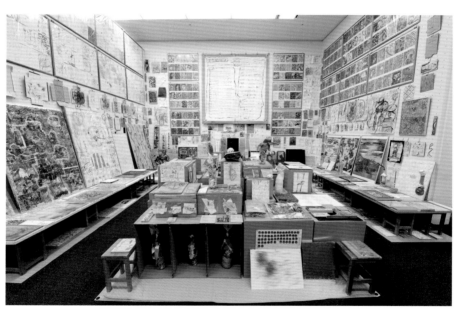

fig. 6　参考資料｜東京都美術館展示風景

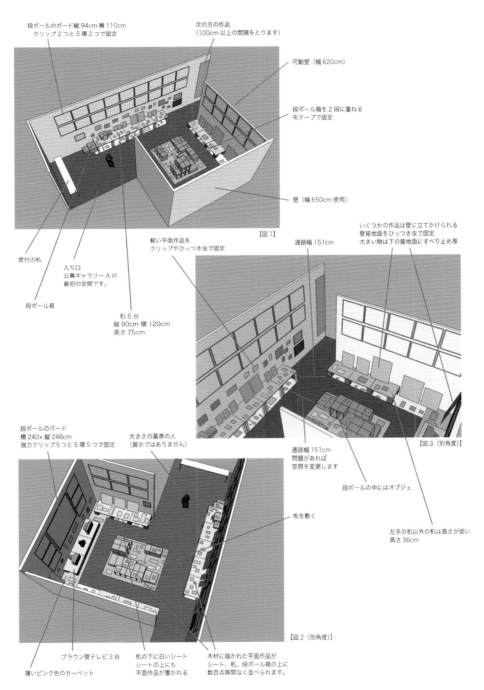

fig. 7　参考資料｜展示プラン

# アーティストと保存の関係
──「日比野克彦を保存する」の事例から

　人類にとっての貴重な財産である文化財や芸術資源を次世代へと継承していくためには、適切な環境での保存や、高度な技術に基づく修復といった行為が欠かせない。一方、現存するアーティストの場合は、保存という行為が制作への意識に影響を与える可能性もある。本稿では、その一例として「日比野克彦を保存する」プロジェクトを紹介する。

　2021年8月、アーティストであり、東京藝術大学（以下、「東京藝大」）美術学部教授[1]の日比野克彦が長年にわたり制作に使用してきたアトリエが、マンションの建て替えに伴い失われることとなった。東京藝大文化財保存修復センター準備室では日比野の作品が生み出された場であるアトリエの保存を急務と考え、2020年にプロジェクトを発足した[2]。

　日比野は、東京藝大在学中から段ボールを素材として用いた作品で注目され、その後、舞台、公開制作、パフォーマンスなどにも活動範囲を広げ、近年では地域や人と人の関係性を重視したアート・プロジェクトを実施するなど領域横断的な制作活動を展開している。1980年代後半、日比野は渋谷にあるマンションの一室に入居し、アトリエを構えた。アトリエは制作の場、事務所、倉庫、あるいは生活の場といった役割の変遷を経ながら、近年では主に打ち合わせの場として使用されてい

た。この役割の変化は、段ボールを素材とした「モノ」作品から、パフォーマンスやアート・プロジェクトといった「コト」作品への変容や、日比野自身の制作活動拠点の移動や広がりともリンクしており、アトリエはまさに日比野克彦という人間を表す空間と考えられた。そこで、本プロジェクトを「日比野克彦を保存する」と名付けることとした。

　プロジェクトメンバーが初めてアトリエを訪問した際に、室内には作品や画材といった制作に関わる資料に加え、生活用品、粗大ごみの収集シールが貼られた廃棄予定の物品など様々なものが存在していた。また床や壁には絵具の跡や日比野による落書きが確認された。メンバーの大半が文化財保存を専門としていたため、当初は作品を中心とした保存方針を検討していたが、日比野へのインタビューを重ねるにつれて、社会情勢、人、地域などからの影響を受けて制作を行う日比野のアトリエを保存する上では、アトリエに存在する何気ないものや痕跡、環境なども重要であり、アーティストを理解する上での貴重な資料となり得ると考えるようになった。しかし、これらの資料は、美術館などでは収蔵場所の制約といった要因により収集の対象から取りこぼされてしまう傾向にある。そこで、本プロジェクトではアトリエの構成要素を「中心」と「周辺」に分類し、各要素に適した手法を探ることによってアトリエを包括的に保存

することを試みた[3]。

　プライベートな空間でもあるアトリエの保存が支障なく進められたのは、日比野の協力と、保存への深い理解によるところが大きかった。これは岐阜県美術館の館長として保存担当学芸員との交流があったことや、「種は船 in 舞鶴」アーカイブ・プロジェクト[4]での経験が影響していることが明らかとなった。例えば、日比野が過去のアート・プロジェクトで使用された物品を残すようになったのは、前述のプロジェクトがきっかけであったと語っている。これは保存という行為が、アーティストの制作への意識の変化に影響を与えた例と考えられる。

　一方で、日比野とメンバーで保存方針の意見が分かれることもあった。玄関タイルに関しては、日比野にとって重要な年である「1985」という数字がデザインされ、アトリエの内と外をつなぐ象徴的な場所に設置されている点からも一部のメンバーは保存を希望したが、日比野は自身の手による作品ではなく、また日程の面でも保存が困難であったため難色を示した。その後、議論を重ね、具体的な保存手法や行程を提示することによって、最終的には理解が得られ、部分保存が可能となった。

　また保存という行為が、アーティスト自身も意識していなかった制作への影響を認識するきっかけとなることもある。今回、部分保存されたアトリエの扉を眺めていた日比野から、扉に使用された塗料の色と、日比野の関わる「とびらプロジェクト」[5]のロゴ[6]に使用された色が類似している、という発言があった。これは環境が制作に影響を与えるという仮説を裏付ける一例であり、扉の保存を行わなければ明らかにならなかったことである。

現在まで保存・継承されてきた文化財や芸術資源により、後世の人間は様々な恩恵を享受してきた。現在を生きるアーティストにとっての保存という行為は、加えて自らの制作を振り返る契機にもなり、新たな創造のための指示書としても機能するものといえるであろう。

田口智子

[註]

(1) 所属・肩書は2021年当時。

(2) 発足時のメンバーは、飯岡稚佳子、高橋香里、田口智子、安田真実子（以上、東京藝大文化財保存修復センター準備室）、平諭一郎（同アートイノベーション推進機構）、松永亮太（同大学美術館）、山下林造（絵画修復）である。（所属などはプロジェクト発足当時）

(3) 東京藝術大学文化財保存修復センター準備室主催『日比野克彦を保存する』展公式サイト「展覧会概要：プロジェクトの経緯と目的」https://hibino-hozon.geidai.ac.jp/introduction（2022年6月15日参照）

(4) 日比野が朝顔の種のかたちを模した「船」を創作する『種は船 in 舞鶴』プロジェクトと並行して、発生した記録資料を「走りながら残す」アーカイブ・プロジェクト。（P+ARCHIVE「種は船 in 舞鶴 アーカイブ」https://www.artsociety.com/parchive/activity/tanefune、2022年6月15日参照）

(5) 美術館を拠点にアート・コミュニケータ「とびラー」が中心となってコミュニティを育む東京都美術館と東京藝術大学の連携プロジェクト。（東京都美術館×東京藝術大学とびらプロジェクト、https://tobira-project.info、2022年6月15日参照）

(6) 「とびらプロジェクト」のロゴは、東京都美術館のロゴにインスピレーションを受けた日比野がドローイングを制作し、デザインは高田唯が担当した。（東京都美術館×東京藝術大学 とびらプロジェクト「『都美』のロゴと『とびらプロジェクト』のロゴ」https://tobira-project.info/news/20120113.html、2022年6月15日参照）

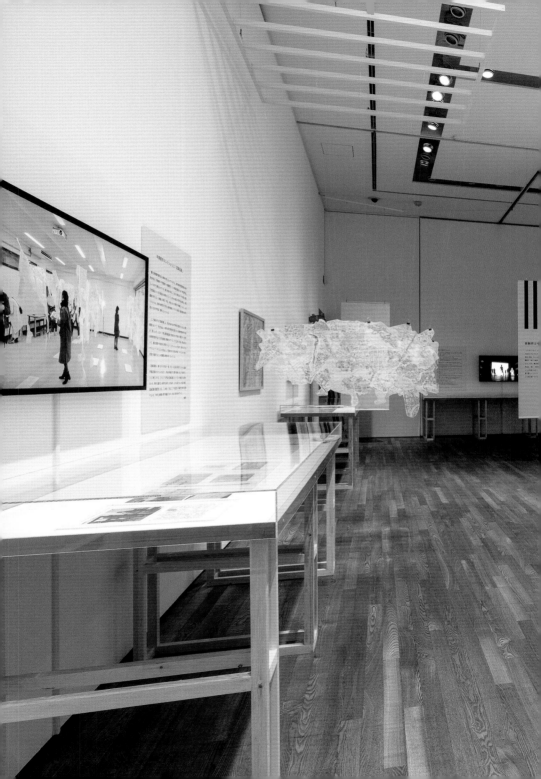

# 再制作とその継承

　コンピューター、ソフトウェアなどの機器や科学技術に依存し、制作当初からデジタルデータで制作・記録されたボーン・デジタルの作品を再演（再現）するには、ときに本来とは異なる新しい環境で擬似的に実行する模倣（エミュレーション）や、新たな媒体や環境へと移し替える移行（マイグレーション）などの手続きが必要となる。

　また、鑑賞者が参加し、体験することで成立する双方向的（インタラクティヴ）な作品は、常に一回性をもつ再制作が繰り返される。静的な「もの」（オブジェクト）としての作品ではなく、総体としての動的な「こと」（場と体験）の再演（再現）が、指示書というメディア（遺伝体）（インストラクション）によって成される時、オリジナルとは何を表すのだろう。

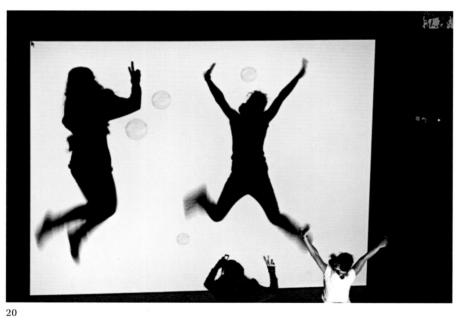

20

| No. | | 作品名 | | |
|---|---|---|---|---|
| | **20** | | **Bubbles** | |
| 作者 | ウォルフガング・ミュンヒ＋古川聖 | | 制作年 | 2000／2021<br>（平成12／令和3）年 |
| 材質・技法 | コンピューター、カメラ、プロジェクター、オーディオ・インターフェース、スピーカー | | | |
| サイズ | 可変 | 所蔵 | ― | |

解説

　ウォルフガング・ミュンヒと古川聖が、ZKM（独・カールスルーエ）にて制作した《Bubbles》（2000）は、映像、音楽を用いて鑑賞者の動きに合わせたインタラクティヴな体験をもたらす作品である。投影された泡が鑑賞者の作る影と関連しながら動く本作品は、公開から20年以上が経過した現在でも、同機関が保管している制作当時のハードウェアやソフトウェアによって展示は可能である。しかし、多くのメディア・アートが抱える問題と同様に、使用機器や技術の耐用期間の儚さから、2020年よりコンピューターやソフトウェアを現行技術および現行メディアにて代替・再制作し、今後の収蔵や保存、展示、運用の指示書を作成するプロジェクトが始まった。　　　　　　　　　　　　　（平）

Bubbles再制作プロジェクトメンバー
ディレクター：平諭一郎（代表者）｜アーティスト：古川聖｜テクニカルリアリゼーション：濵野峻行（株式会社coton）、宮下恵太（株式会社coton）｜アシスタント：中川陽介、知念ありさ｜アーカイヴ：嘉村哲郎、大絵晃世

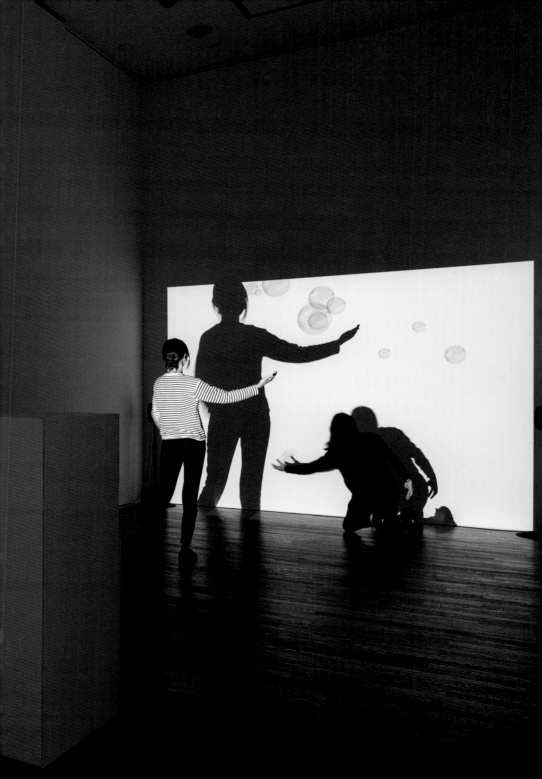

# 再演（再現）における作品の同一性

18世紀前半に活躍したJ. S. Bach（Johann Sebastian Bach、1685–1750）の音楽は、現在、その演奏にあたって、演奏に使われる楽器も当時のものとは随分違うし、ホール（当時は音楽ホールという概念自体がなかった）も違うし、ピッチも現在より半音くらい低かったり、大抵の場合は作品が本来もっていた宗教的なコンテクストから切り離されて演奏されている。それでもBachがBachたる所以はその音楽的コンテクストの一貫性、独自性、その技術的な高さにあるのだが、それはBachの残した楽譜に書き込まれている。どんな楽器で演奏しても、たとえ演奏が下手でも楽譜に書かれている音をある程度鳴らせば、Bachの世界は立ち上がり、作品は成立し、そのなかには真正なJ. S. Bachが含まれていると考えられる。

私が今回、《bubbles》の再制作に臨んだ時に思ったのはこのようなことで、作品の展示会場の明暗やプロジェクターの種類の選択を吟味したり、スクリーン、音、映像を制作時の現物に近づけることだけが、再制作作業ではないなと感じた。むしろそれらの要素、諸条件を関係づけ、「bubblesの体験」ともいうべき、作品の楽しさを立ち上げるコンピュータープログラムのアルゴリズムの調整こそが作品の真正性を担保するために必要なものだと思った。その意味で再制作の作業は難しいものではなかった。なぜならアルゴリズムは劣化することのないデジタル表現だからだ。私たちは古いプログラムコード（コンピューター言語：LINGO)に書かれた、音と身体の影と映像を関係付けるアルゴリズムを、新しい言語 (JavaScript)に書き写し、その結果を実際に目と耳と身体を使って「作品の楽しさを立ち上る」まで微調整した。

したがって、展示において、完全な《bubbles》の再現、という考え方ではなく、大まかに再現できていて、「bubblesの楽しさの体験」ができるものであれば、authenticな《bubbles》の展示であるとして良いと思っている。

これが2022年時点での作者の一人である私の考えだが、これが唯一の答えだとは思っていない。今回の再制作では映像のドキュメントやしっかりとコメントを入れたソースコードも保存する。もし《bubbles》がこれからも生き延びれば、いつか、このドキュメントやソースコードをもとに誰かが違った視点から再再制作してくれるかもしれない。

<div style="text-align: right">古川聖</div>

# Bubbles

Interacting with virtual bubbles is quite simple...you just walk in front of the projectors light beam and cast your shadow onto the projection screen. The bubbles will recognize this shadow and bounce off its outlines, at the same time emitting certain sound effects. By moving your body and its resultant shadow you can play with these bubbles and the sound composition. In a subtle manner, the work addresses the aesthetics of interaction on several levels: There is the body itself, which is usually left out when it comes to human—computer—interaction. In 'bubbles', it is central - users interact with the work 'as' bodies: The concrete body outlines on the screen become a means of interaction. It's the body's shadow - a cultural icon in its own right—which is being used as an analog 'interfacing device' to interact with a completely digital world of its own, the simulated objects on a projection screen. The data projector, the spectator's body, and the screen itself serve as an 'analog computer' that computes the size of the shadow on the screen; the distances and spatial relationships of these elements crucially contribute to the overall experience of the work. Finally, there is the simulation algorithm itself that defines the completely artificial, two-dimensional world of the screen. While the technical requirements are in fact moderate and the setup relatively simple, 'bubbles' also displays illusionist qualities in that the 'story' is obvious while the way it's done remains oblique. Spectators learn how to interact with the system very quickly and get involved in dancing, playing, and other kinds of odd behavior, while the 'how'—question often remains unresolved. Computer simulations and shadows share the property of a certain irreality; 'bubbles' celebrates the encounter of these two deficient reality modes: the traces of solid bodies meet the fleeting results of program code, the latter being the equivalent of an 'essence' in advanced information societies.

Wolfgang Münch

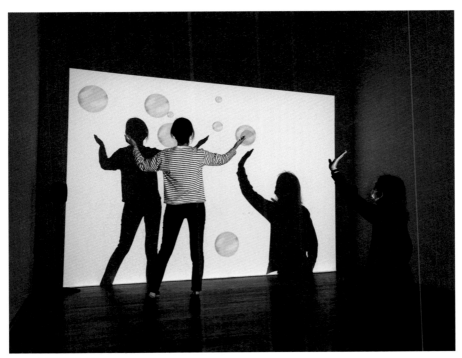

fig. 8 参考資料 | Bubbles

## Bubbles 2021

```
class Bubble {

  static STATE = {
    NORMAL: 0,
    EXPLODE: 1,
    DEAD: 2
  };

  constructor() {
    this.state = Bubble.STATE.NORMAL;
    this.offsetTime = getCurrentTime();
    this.duration = [random(10000, 20000), 50];

    this.angle = random(20) - 10;
    this.speed = random(8, 12);
    this.size = random(0.02, 0.1);
    this.position = Vector2(random(200, width - 200), -100);
    this.vector = Vector2(0, random(1.0, 3.0));
    this.force = Vector2(0, 0);
    this.sleepCount = 0;

    this.note =
      scaleValue(this.size / 0.07, 0, 1, ...NOTE_RANGE);

    this.id = bubbleId++;
  }

  update() {
    let {
      id, collision, position, vector, force,
      offsetTime, duration, sleepCount, state
    } = this;

    // update state
    const currentTime = getCurrentTime();
    const elapsedTime = currentTime - offsetTime;
    if (elapsedTime > duration[state]) {
      state += 1;
      offsetTime = currentTime;
      if (state === Bubble.STATE.EXPLODE) {
        this.playExplodeSound();
      }
    }

    // check boundary
    if (position.y > height + 100) {
      state = Bubble.STATE.DEAD;
    }

    // collision detection
    calcCollisionVector(
      id,
      position[0] / width,
      position[1] / height,
      size,
      result => {
        this.collision = result;
      }
    );

    if (collision?.n > 10 && sleepCount < 0) {
      force = Vector2(...collision.v).mul(-12.0);
      this.playReboundSound();
      sleepCount = 5;
    }
    sleepCount -= 1;

    // air stream
    let resWindVector = Vector2();
    winds.forEach(w => {
      const offset = w.position.sub(position);
      const windFactor = Math.hypot(...offset) / (width * 4);
      resWindVector = resWindVector.add(w.actVector.mul
```

```
(windFactor));
    });
    const windSensitivity = 0.5;
    resWindVector = resWindVector.mul(windSensitivity);

    // set position
    position = position
      .add(vector)
      .add(force)
      .add(resWindVector);
    force = force.mul(0.95);
    allBubStrength += force.x;

    this.position = position;
    this.force = force;
    this.offsetTime = offsetTime;
    this.state = state;
    this.sleepCount = sleepCount;
  }

  draw() {
    const size = this.size * width;
    push();
    translate(...this.position);
    rotate(this.angle);
    blendMode(MULTIPLY);
    tint(255, 255, 255, 100);
    image(this.state === Bubble.STATE.EXPLODE ?
      explodeImage : bubbleImage, 0, 0, size, size);
    pop();
  }

  // ...

}
```

# Bubbles 2021

```
class Wind {

  static STATE = {
    NORMAL: 0,
    DEAD: 1
  };

  constructor() {
    this.state = Wind.STATE.NORMAL;
    this.lifeTime = random(10000, 20000);
    this.angle = random(360);
    this.strength = random(6, 8);
    this.strengthFactor = 1.0;
    this.actStrength = this.strength * this.strengthFactor;

    const rad = this.angle * (Math.PI / 180);
    this.vector = Vector2(Math.cos(rad), -Math.sin(rad));
    this.actVector = Vector2(...this.vector);

    this.position = Vector2(
      width / 2 + width * -this.vector.x,
      height / 2 + width * -this.vector.y
    );

    this.birthTime = getCurrentTime();

    this.easeInTime = this.lifeTime / 2;
    this.easeOutTime = this.lifeTime / 2;
  }

  update() {
    let {
      birthTime, lifeTime, easeInTime, easeOutTime,
      strengthFactor, strength, actStrength, actVector, vector
    } = this;

    const elapsedTime = getCurrentTime() - birthTime;
    if (elapsedTime > lifeTime) {
      this.state = Wind.STATE.DEAD;
      return;
    }
    strengthFactor = 1.0;
    if (elapsedTime < easeInTime) {
      strengthFactor = elapsedTime / easeInTime;
    } else if (elapsedTime > lifeTime - easeOutTime) {
      strengthFactor =
        1.0 - (elapsedTime - (lifeTime - easeOutTime)) /
easeOutTime;
    }
    actStrength = strengthFactor * strength;
    actVector = vector.mul(actStrength);

    this.strengthFactor = strengthFactor;
    this.actStrength = actStrength;
    this.actVector = actVector;
  }

}
```

# Bubbles 2021

```
function playSystemSound() {
  if (!playStarted) {
    return;
  }

  const windX = allBubStrength * 0.3 | 0;
  let note = Synth.pitchMap(
    (windX * 0.2 | 0) + (random(5) | 0) + 60
  );
  if (note === lastNote) {
    note = Synth.pitchMap(note + 6);
  }
  lastNote = note;

  const velocity = clipValue(
    Math.abs(windX) * 0.05 + 0.5, 0, 1
  );

  const pan = clipValue(windX * 0.1, -1, 1);

  playSound({instrument: 'harp', note, velocity, pan});

  allBubStrength = 0;
}

window.setInterval(() => {
  playSystemSound();
}, systemSoundInterval);
```

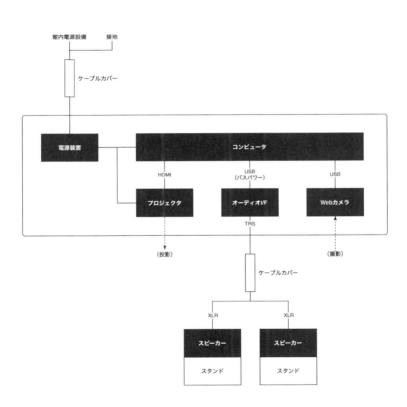

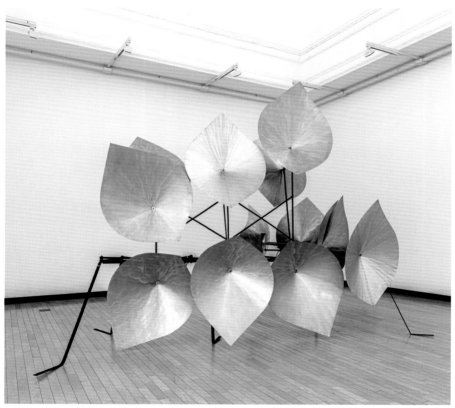

21

| No. | | 作品名 | |
|---|---|---|---|
| **21** | | **勝原フォーン** | |

| 作者 | | 制作年 | |
|---|---|---|---|
| **フランソワ・バシェ** | | 1970（昭和45）年 | |

| 材質・技法 |
|---|
| 鉄、ステンレス、アルミニウム合金、真鍮、フェルト<br>（本展では水平弦ユニット［オリジナル］＋木材梱包、指示書および参考資料を展示） |

| サイズ | 所蔵 |
|---|---|
| 310.0 × 410.0 × 310.0 cm | ― |

解説

　　勝原フォーンとは、1970年の大阪万博の折、鉄鋼館ディレクターの作曲家・武満徹（1930–1996）の招聘でフランスの彫刻家フランソワ・バシェ（François Baschet、1920–2014）が大阪の鉄工所で制作し、展示された音響彫刻である。現在は、簡単なスケッチと数枚の写真しか残されておらず、しかも当時は鉄鋼館ホワイエに吊るされていたので、その音を知る人はいない。2017年の修復にあたっては、バルセロナ大学の研究者や日本国内の様々な専門家の助力があり、不可能とされた作品の修復を成し遂げたが、未だ完全とはいえない。なぜなら完全なるかたち、音の資料がないからである。今回の展示にあたり、設計図や組立図、演奏の注意点を説明するヴィデオを残すことは、この作品を次世代につなぐことでもある。

<div align="right">（川）</div>

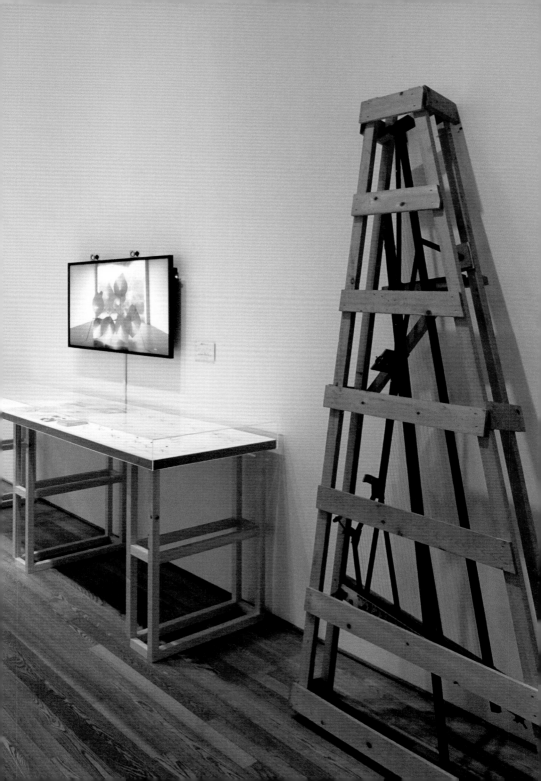

# 再演（再現）における作品の同一性

この法律は、文化財を保存し、且つ、その活用を図り、もつて国民の文化的
向上に資するとともに、世界文化の進歩に貢献することを目的とする。
（文化財保護法 第一章 総則 第一条）

　1950年に施行された文化財保護法では、文化財の「保護」とは「保存」と「活用」
によって成されることを定義している。「活用」には人類が享受できる様々な施策が
あるが、有形な文化財であればその多くは展覧会によって一般に共有される。しか
し「もの」がミュージアムへと足を踏み入れた途端に、その本来の機能の共有は外
に追いやられてしまう。収蔵された茶道具で茶を点て、能面で能を舞うことが難し
くなり、それらは美術品、工芸品として視覚的快楽にのみ供される。

　フランソワ・バシェ（François Baschet、1920–2014）が、1970年の大阪万博に
て作曲家・武満徹の招聘を受け制作した17点の音響彫刻は、鉄鋼館のホワイエに
展示され、多くは自由に演奏できることのできる楽器、オブジェとして、来場者が
その音響を体験することができた。制作から50年が経ち、京都市立芸術大学や東
京藝術大学らによって解体・放置されていた部材が集められ、再構築、再演（展示・
演奏）が為されているが、音響彫刻という特性から、活用（演奏）すればするほど、
「もの」が劣化するという相反する問題を抱えている。自由に演奏されることに重
要な意味をもつバシェの音響彫刻にとって、体験の同一性を継承していくことこそ
が何よりも重視されなければならない。現在、部材の科学調査とともに形状・構造
の三次元アーカイヴデータを収集し、「もの」としての継続的延命と並行して、演奏
される音響彫刻としての真正性を継承する再現（再制作）の指示書を作成している。
「もの」としてのオリジナルが再起不能になったとしても、新たな再制作により音響
彫刻という作品は持続していくことが可能であるだろう。そしてそれこそが、この
作品が継承していくべき真正性であるはずだ。

平論一郎

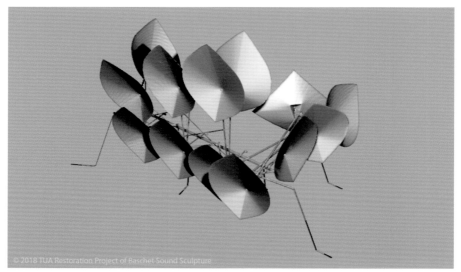

fig. 9　参考資料｜3DCADデータ

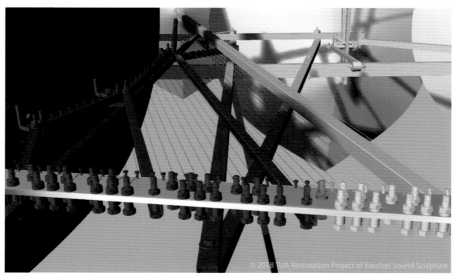

fig. 10　参考資料｜3DCADデータ（部分）

**1**

**2**

**FRONT**

**4**

**5**

**6**

KATSUHARA PHONE

K

**7**

**8**

**9**

制作：東京藝術大学「GEIDAI FACTORY LAB」
デザイン：田中敦「東京藝術大学共通工房金工機械室」
監修：三枝一将「GEIDAI FACTORY LAB」
助成：JSPS 科研費 課題番号 20K00211
「バシェ音響彫刻の多面的活用のためのアーカイブと持続的保存方法の研究」

22

| No. | | 作品名 | |
|---|---|---|---|
| | **22** | **ない者の場／ない場の地図（日本語版）** | |

| 作者 | | 制作年 | |
|---|---|---|---|
| | 坂田ゆかり | | 2019（平成31）年 |

| 材質・技法 | 卒展示作品：観客参加によるワークショップ（巻末の展示作品リストに詳細を記載） |
|---|---|

| サイズ | 卒展示作品：可変／記録収蔵作品：【オブジェクトとしての地図】88.5 × 70.0 cm；<br>【映像】15分46秒（ループ再生）（本展では2019年1月に行われたワークショップの成果を再現） |
|---|---|

| 所蔵 | 東京藝術大学（物品番号｜学生制作品 [美術] 9838）<br>2018（平成30）年度 大学院美術研究科グローバルアートプラクティス専攻修了制作 |
|---|---|

**解説**

　演劇という領域で活動してきた作者は、作品が変化していくことを当たり前のように受け入れている。本作品は、過去に行われた参加型プロジェクトの記録展示と、その場で鑑賞者が参加できるワークショップによって構成されている。鑑賞者がワークショップへ参加することによって生み出される行為が、オブジェクトとしての地図を少しずつ変化させていく。それは参加者の同意とともに、参加しない鑑賞者もまた、作品が変化することに同意しているようである。大学美術館に収蔵された本作品は、美術研究科の学生制作品として優秀であるとされた評価のみならず、東京藝術大学における美術という領域を拡張させた存在として後世へと伝えられるだろう。（平）

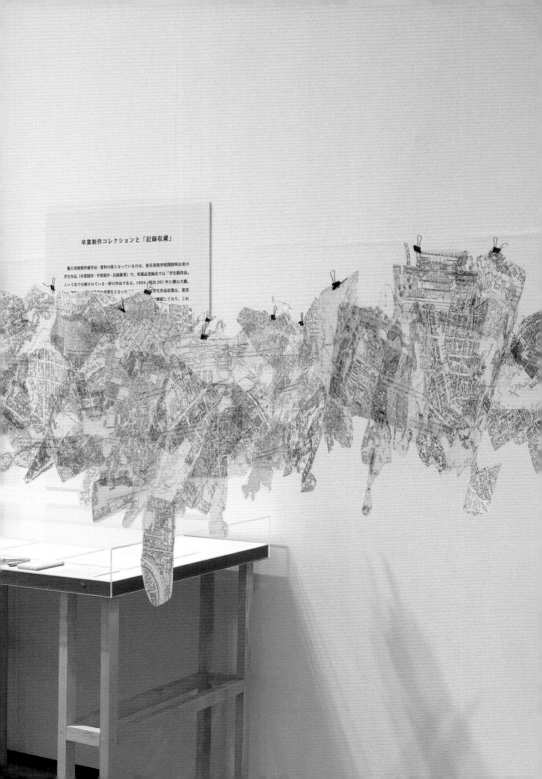

卒業制作コレクションと「記録収蔵」

藝大美術館所蔵作品・資料の核となっているのは、東京美術学校開校時以来の
学生作品（卒業制作・不需制作・自画像等）で、所蔵品登録名では「学生制作品」
という名で分類されている一群の作品である。1893（明治26）年に横山大観、
〔　　　〕の卒業生となった
〔　　　〕継続しており、これ
〔　　　〕学生作品収集は、東京

# 再演（再現）における作品の同一性

　大学院で美術を研究する以前、わたしの創作のフィールドは演劇だったので、「展示」ではなく「上演」の文化のなかで作品を発表してきた。物理的な一貫性に基づく真偽の区別によって長期的に価値を守り評価してきた美術史と相反し、劇場では毎日同じ時間に同じ演目を演じても、俳優のコンディションや客席の反応によって作品の質が変わることは当たり前である。わたしはおそらく、その一過性と変化を尊ぶ価値基準に影響を受けている。人が作り上げる舞台上で、生身の身体のブレを制御し安定感をもって「再現」できる技術を高く評価する一方で、「再演を重ねることによって作品が成熟する」との諸先輩方からの教えに倣い、わたし自身も「再演」を非常にポジティヴに捉え、そこに新たな出会いと変貌を予期している。

　では、何をもって同一とするか。結論をいえば、作品の形状がかなり違ったとしても、作者が生きている間はその人が同一と主張する限り同一であると思う。この時、問題になるのは「作者は誰か」ということだろう。わたしの携わる作品は協働を特徴とし、いつも複数の人々が関わり合って創作されてきた。そのため自分だけが作者だとは考えていない。様々な局面で独断を避け、中核を成す関係者との協議を大切にしている。また、最終的に誰がその作品の決定権をもつかという点については、あらかじめ明文化しておくことがとても重要だと考えている。例えば、現在手掛けている最新の国際プロジェクト「テラジア｜隔離の時代を旅する演劇」は、同一作品を多地域のアーティストが共有して複数年にわたり再演とリメイクを繰り広げるプロジェクトであるが、各地の新規参加メンバー全員と著作権に関する同意書を交わしてから創作を始めるようにしている。

　将来わたしが死亡、または病気その他の事情により作品に関する判断ができない状況になった時、わたしは作品の同一性を放棄する。後の世の人々が、「これは坂田ゆかりが作った作品だ」と好意で言及してくださっても良いが、全くそのことに触れずに新しく作り変えてしまっても構わない。ほとんどの作品は、＜再現／再演＞の機会がない限り、わたしの不在とともに消滅してしまう類のものかもしれないが。

<div style="text-align: right">坂田ゆかり</div>

fig. 11　参考資料｜オブジェクトとしての地図

<table>
<tr><td rowspan="2">指示書</td><td>作品名</td><td rowspan="2">ない者の場／<br>ない場の地図（日本語版）</td><td>作品制作者</td></tr>
<tr><td></td><td>坂田ゆかり</td></tr>
</table>

作品名（日本語）｜ない者の場／ない場の地図（日本語版）
作品名（英　語）｜Nobody's Place/Nowhere's Map (Japanese Version)
作　者（日本語）｜坂田ゆかり
作　者（英　語）｜Yukari Sakata
制作年｜2019

サイズ｜【卒展展示作品】サイズ可変
　　　　【記録収蔵作品】オブジェクトとしての地図：88.5×70cm、作品動画：15分46秒（ループ再生）

材質・技法｜【卒展展示作品】観客参加によるワークショップ
　　　　　　オブジェクトとしての地図：画像編集ソフト Photoshop CC をインストールしたコンピュ
　　　　　　　　　　ーター、インターネット環境（Google Map）、家庭用インクジ
　　　　　　　　　　ェットプリンター、トレーシングペーパー（75g/㎡）、黒色水性
　　　　　　　　　　ペン、ハサミ、テープのり、紙両面テープ、書類用クリップ、テ
　　　　　　　　　　グス
　　　　　　アーカイブ展示：写真、動画( iPad ループ再生)、カタログ、テキスト

　　　　　　【記録収蔵作品】オブジェクトとしての地図：2019年1月卒業修了作品展にて制作された
　　　　　　現物の一部を切り取り額装したもの
　　　　　　　｜動画：デジタルデータ（.mov、.mp4）
　　　　　　　｜写真：デジタルデータ（.jpeg）
　　　　　　　｜テキスト：デジタルデータ（.docx、.pdf）
　　　　　　　｜地図データ：デジタルデータ（.pdf、.png）
　　　　　　　｜その他の資料：デジタルデータ（.pdf、.xlsx）

付属品｜ハードディスク

展示室設置方法｜
①展示空間の基本的な考え方
　　本作品の展示空間は、2018年6月にアテネで行われた参加型プロジェクト「Nobody's
Place/Nowhere's Map」のアーカイブ展示と、訪れる鑑賞者がその場で参加できるワークショップ会場と
いう2つの異なる機能を併せ持つ。したがって、再展示の際には必ずワークショップ時間を設けること。
例えば卒表・修了作品展では、1週間の会期のうち毎日12時から15時をワークショップ時間と定め、合
計7回のワークショップを行い、のべ212名の観客が参加した。ワークショップ参加者の行為によって常
に作品に新しい部分が付与され、そのことによって制作中のオブジェクトの形態が変化し続けなければな
らない。ワークショップの詳細については次ページに記載する。

②オブジェクトとしての地図
・　地図は、75g/㎡のトレーシングペーパーに、家庭用インクジェットプリンターのグレースケールで印
　　刷される。
・　それぞれの地図の断片は、参加者によってハサミで任意の形に切り取られ、テープのりや両面テープ

で貼り合わされる。

- ・ 貼り合わされた地図はテグスと書類用クリップ（金属製でもプラスチック製でも可）によって空中に吊られる。
- ・ テグスを固定する吊り点は展示場所に合わせて工夫する。天井に取り付けたヒートン金具、壁から突き出すように固定した木材など。

③アーカイブ展示

　ハードディスクに収められている写真、動画、カタログ、テキスト等のデジタルデータは、すべてプロジェクトのアーカイブである。そのうちの一部または全部を展示する。どのように展示するかは特に指定しない。空間に合わせ、鑑賞者が見やすいように展示されていれば良い。

④ワークショップ

　ワークショップに必要な人員は、最低2名。両名とも鑑賞者と同じ言語による会話でコミュニケーションが取れること。
　Aは主にプロジェクトの説明を担当し、Bは地図作成のオペレーションを担当する。
多くの参加者が見込まれる場合は、AまたはBを1〜2名増員する。

1）準備
・十分な枚数の指示書をA4サイズの75g/㎡のトレーシングペーパーに印刷しておく。
　（プリンターの種類によってトレーシングペーパーは詰まりやすいので注意すること。卒業・修了制作展ではEPSON PX-435Aを使用した。）
・鑑賞者が作業できる机と椅子を用意し、ハサミ、テープのり、両面テープ（貼ってはがせるタイプが使いやすい）、水性ペンを置いておく。
・メーカーやブランド名が目立つように書いてある機材や文房具類は、あらかじめ覆い隠す加工をしておく。

2）地図作成方法
●Google Mapで場所の名前や住所を検索し、航空写真で特定する。
→「ラベルを表示」から、画面に文字が出ないように設定する。
→スクリーンショットを撮影・保存する

●　スクリーンショットをPhotoshopで読み込む
→トリミングによって不要な部分を切る。（このときGoogleのロゴが画面に入らないように注意すること）
→フィルター>>表現手法>>輪郭のトレース
→イメージ>>モード>>グレースケール
→イメージ>>画像解像度 210×297　[資料5]

● A4サイズの75g/㎡のトレーシングペーパーに印刷
※ Bのオペレーターは、ここまでの編集作業を、参加者と会話をしながらでもスムーズに行えるようにあらかじめ練習しておく。

3）進め方

● A が鑑賞者に話しかけ、指示書を渡す。

トーク例「今日来てくださったお客さんと一緒に地図を広げていく作品です。簡単に作れるのでよかった
ら参加してみませんか？」

・参加の意思があれば指示書通りに説明を進め、鑑賞のみ希望の場合は強要しない。

トーク例「このテキストの中から 1 つの言葉を選び、その言葉にまつわる実際の場所のことを教えてくだ
さい。言葉と場所が決まったら、パソコンのところにいる B さんに伝えてください」

● B は、参加者から言葉と場所を聞き取り、Google Map で検索しながら会話をする。

トーク例「どうしてこの場所を選んだんですか？」「ここにはよく行かれるんですか？」等

必要に応じてその場所の航空写真を参加者に見せて確認してもらってから、Photoshop の編集作業を
行う。

このときに交わされる会話は特に記録する必要はないが、参加者が選択した場所の記憶や情報を参加者
自身の思考の中に引き出すのに役立つ。

ワークショップが混雑して地図の印刷待ちの列ができる時は、待っている参加者に A が話しかけて代
わりに会話をする。また、グループで参加している場合は、個人ではなくグループでこの会話を行うこ
ともできる。

待ち時間が生じた場合、アーカイブの写真や動画、いろいろなテキストや他の参加者が作成した地図を
自由に見てもらうことができるので、スタッフは参加者との会話にしっかりと耳を傾けることを優先し、
焦らずに対応する。

● 地図が印刷できたら、B は参加者に地図と白紙のトレーシングペーパーを渡す。

トーク例：「こちらの白い紙に、この場所に関するご自分の経験や物語を書いて、地図と一緒に好きな
形に切って、好きなところに貼ってください」

⑤よくある質問

Q. 地図を作るのには時間がかかりますか？

A. 人によりますが、早い方なら 5 分でもできます。ゆっくり考えて、いろいろ見たりしながら作る方は、
20 分以上かかることもあります。

Q. 場所は実在しない場所でもいいんですか？

A. 航空写真を使って作るので、基本的には実在する場所でお願いします。

（ただし、写真やイメージをインターネット上で検索できるなら、それを地図と同じように編集加工す
ることもできます。自分のインスタグラムを「場所」として指定した方もいました。また、「場所はな
い」と答えた方には、白紙のトレーシングペーパーをお渡ししました。）

23

| No. | 作品名 | |
|---|---|---|
| **23** | **自画像** | |

| 作者 | | 制作年 |
|---|---|---|
| 川俣正 | | 1979（昭和54）年 |

| 材質・技法 | |
|---|---|
| ゴムシート | |

| サイズ | 所蔵 |
|---|---|
| 94.0 × 48.0 cm | 東京藝術大学（物品番号｜学生制作品［美術］4269）<br>1978（昭和53）年度 絵画科油画専攻卒業制作 |

解説

　東京藝術大学絵画科油画専攻では、その前身である東京美術学校絵画科西洋画科の時代から卒業制作の一環として自画像を制作させ、これらの自画像は現在に至るまで大学に納入されている。昭和50年代の油画専攻卒業生の自画像には、具体的な顔貌を表現せず、素材も大きさも自由なフォーマットをとる作品が数多く登場する。現在国際的に活躍するアーティストの川俣正の《自画像》もそうしたものの一つで、1メートル弱の長さの黒いゴムシートをゆるく筒状に丸めたものである。永久保存するには脆弱な素材であるゴムシートは、八つ折りにして保管されていたがゆえに所々に折り皺が見られるが、制作から約40年が経過してもなお巻くことができるほどのしなやかさをかろうじて残している。本作品の展示に関する詳細な考察は、松永氏の論考（pp. 164–173）を参照されたい。

<div align="right">（中）</div>

# 再演（再現）における作品の同一性

　再現とは、対象となる作品から任意の状態を模倣することであり、形態や色彩、あるいはコンセプトなど、作品がもつあらゆる性質に対して行われる。また、再現は作品そのものだけではなく、時間や空間あるいは鑑賞者などの諸条件によっても変化するため、そこで求められる同一性にはヴァリエーションがある。

　ここでは東京藝術大学が所蔵する川俣正《自画像》（以下、本作品）を対象に「再演」を目的とした再現を行った。再演とは、1979年の自画像を2021年の今ここに成立させることである。これまで本作品は、収蔵時に添付された指示書と過去の展示写真を模倣の対象とし、視覚的な再現によって展示されてきた。しかし再演にあたっては、視覚的な同一性だけではなく、作品のもつ物質と、それをかたちづくったアーティストの意志（コンセプトなど）などの総体を見出し、事象としての作品を再現する必要があった。

　そこで作品研究と並行して、当初の状態を最もよく知る作者本人への聞き取り調査を行った。すると本作品は1979年の卒業制作展以来、当時の状態で展示されたことは一度もなかったと判明した。調査を進めると、本作品において重要なのは物質や形態よりも巻かれたゴム板がたわんである"状態"そのものであった。それは川俣氏の「私にとってリアルに感じることは、作品としての「もの（オブジェ）」ではなく、それらが生み出され、社会化された時の場の関係性そのものに対する興味である」＊という言葉にも表れている通り、場所性や行為性、そして身体性によって生み出された自画像であった。

　これまで「現代の自画像」として物質が陳列されてきた本作品は同一性への問いを糸口に、卒業制作展以来、初めて《自画像》として再現される。

<div style="text-align:right">松永亮太</div>

＊川俣正著『アートレス──マイノリティとしての現代美術』フィルムアート社、2001年

fig. 12 　参考資料｜1979年の納入当初に撮影された東京藝術大学大学美術館公式の作品写真

fig. 13　参考資料｜作品の提出に用いた封筒

fig. 14　参考資料｜納入時に添付された展示指示書（作成：川俣正、1979年）

fig. 15　参考資料｜2021年当時の東京藝術大学大学美術館公式作品写真

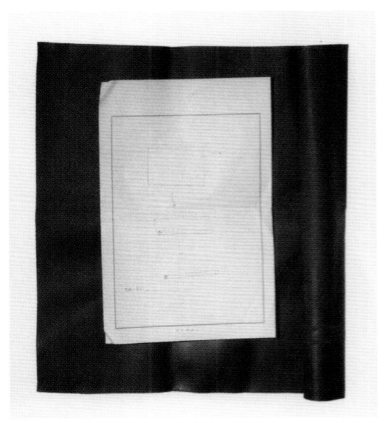

fig. 16　参考資料｜「東京藝術大学創立一二〇周年記念企画 自画像の証言」展カタログに掲載された
作品写真（東京藝術大学大学院美術研究科油画技法材料研究室、2007年）

fig. 17　参考資料｜展示写真「東京藝術大学創立130周年記念特別展 藝「大」コレクション　パンドラ
の箱が開いた！」（東京藝術大学大学美術館、2017年）

自画像（ゴム板）の展示状況.

これが僕が設置した状態のものです。

← 以前の碑衾町館の壁は、
無数の穴があいていて
そこに 2本のクギが
ピンをさし込み
ロール状のゴム板を
ささえていました。

すこしゴム板がたわんだ状態を
見せたかった。

fig. 18　参考資料｜1978（昭和53）年度卒業制作展（東京都美術館）での展示状況を描いたスケッチ（作成：川俣正、2021年）

fig. 19　本展での展示風景（徐々にたわみが大きくなっていく）

fig. 20　参考資料｜ゴム板は折り畳まれた形状で徐々に硬化し、一部に折れや割れ、破れが生じていた（2020年）

fig. 21　本展では作品の周辺にあるものや情報を展示した

| 指示書 | 作品名 自画像 | 作品制作者 川俣正 |
|---|---|---|

取扱指示書　　ST4269　川俣正《自画像》1979 年

作成日：2021 年 8 月 26 日
更新日：2022 年 11 月 18 日
作成者：松永亮太

## 【取扱指示書】

| 物品番号 | ： | 学生制作品 4269 |
|---|---|---|
| 作品名 | ： | 自画像 |
| 作者名 | ： | 川俣正（1953-） |
| 制作年 | ： | 1979 年 |
| 寸法 | ： | 筒状 φ 約 50 / W 493（mm）　、広げた状態 H 941 / W 493 / D 0.9（mm） |
| 素材 | ： | ゴム板 |

### 概要、所見：

　本作品は一枚のゴム板を筒状に巻き、壁面に挿した 2 本のピンに載せることで成立する。

　ゴム板の状態は比較的良好であるものの、長期間折り畳まれて保管されていたため、折り目にひび割れや裂けが見られる。また展示や取扱時の負担からゴム板の四辺にも多数の裂けが確認される。作品表面の汚れや付着物、擦れなどは、作者への聞き取り調査からいずれもオリジナルの状態（一部は作者による加工）であることが判明した。裏面端にサインペンで署名（作者自筆）されているが、それに被るかたちで美術館の物品票が貼られている。（要処置）

　旧保管箱は美術館が誂えたものであり、そこに作品提出に用いた茶封筒（「光村図書」の封筒に作者自筆署名あり）と展示指示書（作者自筆）が収められていた。2020 年の調査時に保管箱を新調し、ゴム板を保管用芯棒に巻き付ける形とした。ただし、応急的に段ボールで作製したため、中性紙で再作製する必要がある。

### 状態：　調書参照

### 作品について[1]：

　作品が生み出される（置かれる）場所に対する、作者自身の行為性と作品のもつ物質性の関係が表されている[2]。　つまり、筒状のゴムシートは静止したオブジェではなく、展示される空間とともに「ものごと」の"状態"を表している。

　絵画や彫刻といった形式の中で自己を表現することに限らず、自身の思考や行為を表すこと自体が自画像となる、という考えのもと身の回りにあったもの[3]を用いて自己を示した作品である。

（1）「再演―指示とその手順」展（2021 年、東京藝術大学大学美術館）における調査研究および作者への聞き取り調査（2021 年 7 月 9日）に基づく作品解釈。
（2）卒業制作展に出品された 1979 年の東京都美術館展示室壁面には有孔ボードが用いられており、その場所の条件を取り込んだ作品を制作しようと試みた作者は有孔ボードの穴に 2 本のピンを挿し、そこへ筒状のゴム板を載せた。ただし、作品として提出されたのはゴム板単体であるため、壁面やピンは変更可能である。
（3）作品に用いられたゴム板は、当時作者が様々な作品を実験的に制作、展示していた際の素材（端材）が流用されている。

取扱指示書　　ST4269　川俣正《自画像》1979 年

**取扱方法** ※：

――展示――

1、巻子の取り扱いと同様にゆっくりと巻き戻し、保管用芯棒から作品を取り外す。

2、保管時と同様の方向に巻き直す。無理に力が加わらないようゴムの柔軟性をよく確かめながら行う。

3、筒の中空部分に展示用芯棒（鉄線を薄葉紙で包んだもの）を入れ、目隠しとして左右に黒色の布を当てる。
　　このとき落下および盗難防止用のテグスを展示用芯棒に通しておく。作品に触れる部分は保護チューブを
　　通すこと。

4、壁面に 2 本のピンを挿す。（作品の左右から 6cm ずつ内側に設置）

5、ゴムシートの巻き切った辺を壁側に向け、2 本のピンの上に静かに載せる。

6、作品左右のテグスをピンに巻き付けて固定する。

――展示後――

7、展示終了後、ゴム板の状態に変化（軟化や硬化、割れなど）が無いか確認する。

8、展示時と逆順で保管用芯棒に巻きつけ、保管箱に納める。最後に作品を薄葉紙で包む。

※「再演―指示とその手順」展（2021 年、東京藝術大学大学美術館）における調査研究に基づく取り扱い手順。

**参考図：**

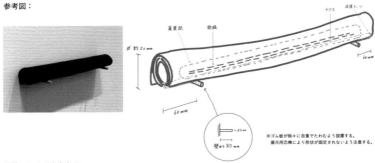

**保管における注意事項：**

・取り扱う際は手袋を着用し、指紋や皮脂が付着しないよう注意する。

・できる限り展示形態に近い形で保管する。

・無理に広げたり、巻いたりせず、ゴムの柔軟性を十分確認してから作業を行う。一定の形状で硬化している
　場合は離れた位置からヒートガンやドライヤーを用いて、ごく僅かに熱をあたえる。

・高温や低温、または急激な温度変化に注意する。

・ゴムは高分子物質であり、熱、光、放射線、微生物、水、薬品、大気汚染物質、電気的作用、機械的作用な
　どあらゆる要因によって劣化するため、保存環境を安定させるよう努める。※

※日本ゴム協会誌 編集委員会（2004 年）「入門講座　やさしいゴムの化学　第 7 講　ゴムの劣化を理解して防ぐ（その 1）」
　『日本ゴム協会誌　第 77 巻　第 3 号』pp.105-115

東京藝術大学大学美術館

—— 川俣正さんが1979年の大学卒業課題として制作した自画像の保存や再展示に関していろいろとお伺いします。こちらの写真（fig. 12、p. 142）が東京藝大が所蔵する自画像の公式写真です。

これが公式の写真になるわけね（笑）。

何度か展覧会に展示されたり、カタログ貰ったりしたけど、あの自画像、未だかつて僕が卒展で展示した時の状態で展示されたことがなかったです。

—— そして、作品はこの封筒に納められていたようです（fig. 13、p. 143）。

この封筒の裏にインストラクション（展示指示書）みたいなものはなかったかな。

—— 併せてこちらの指示書が収められていました（fig. 14、p. 143）。

そうそう。こういうふうに展示してくれって、書いたと思うけど。

—— これは「ゴム板を丸めて展示」というふうに書いてありますね。

そうか、それを壁にこのように掛けるいうのはなかったんだね（笑）。

—— 実は折り畳まれて納入されたことによって、美術館の公式写真はゴム板を広げた状態の画像だったようです。

はっはっは（笑）。

—— 公式写真が平らな状態だったので、この指示書はいつ誰が作成したものか不明なままでした。

これが、自画像の簡単な僕のインストラクションだったんだ。

── 川俣さんが書いたものだったのですね。ではこの封筒の文字もですか。

そうです。（作品を）丸めて、この紙（インストラクション）に包んで出したんだと思う。

── ですが、ゴム板は折り畳まれて封筒に入っていたようです（fig. 20、p. 147）。

折り畳んでたのか。ここに、サインしてるね。

── 川俣さんが書いた字ですか。

そうです。

── 2017年に開催されたパンドラ展では、図録の解説文から「丸める」という指示をもとに展示されたことがわかります（fig. 17、p. 145）。

結局、ゴム板を巻くということと、巻いたゴム板をどう展示するかっていうところまで、僕のインストラクションに書いてなかったから、このままの状態だったということなんだろうね。

── ゴム板が折り畳まれて納入されたのは、自画像の提出サイズに規定があったからだと思われます。

そう。自画像用のキャンバス[1]ということで卒業生全員に配られたと思う。だから規格サイズがあって、キャンバスも渡されてそれに描けって言われたんだろうけど、その当時、別に絵なんて描いてなかったから、どっかに放っておいたと思う。（東京

芸術大学芸術資料館の蔵品目録で同級生の自画像を見ながら）みんな同じサイズで
しょ。

（自身が描いた1979年当時の展示状況スケッチ [fig. 18, p. 146] を見せながら）とに
かくこういう状態で展示してたんですね。あの当時、とにかく絵とか描くんじゃな
くて、私を含めて何人かのメンバーは、物質と身体、物質の状況と人間の身体性の
絡み、みたいなものを考えていたと思う。ものをいろいろ使って試していた時期で
した。

ちょうどあの当時、もの派の終わりぐらいの頃で、いろんな人がものを使ったり、ヨー
ロッパのアーティストの影響が大きかったですね。情報はもちろん共有されてたし、
そのなかで、身体性と物質の関わりみたいなものに、アーティストが肩入れするとい
う、そういう感じのことを考えていたんですね。この当時まだ藝大4年生だから、
木材を使ったりとかする以前ですね。いろんなものを使って試していた時期だった
と思います。

そしてちょうど卒制の時ぐらいに、場所とものと身体性みたいなものに興味が移行
して、作品の成立っていうのは、その場所の性格みたいなものを含めていかないと
意味がないっていうことに辿り着いて、卒展が東京都美術館の展示室だということ
で、下見をしに行ったと思う。

そしたら昔の古いグレーの壁で、全体に丸い小さな穴が空いていた。実は非常に有
名な話で、中原佑介さんが企画した「人間と物質」展 (2) の際に、アメリカのコンセ
プチュアル・アーティストのソル・ルウィットが、壁一面のこの穴に小さな紙筒を挿し
込んだインスタレーションをした (fig. 22, p. 162)。僕は、その作品写真を見てたので、
この穴を使って、この場所の条件で作品を作れないかと考えた。その場所の条件に
沿わせるようなかたちで作品が成立することが、その場所に合った作品ではないか
と当時は考えてた。

作品自体が、行為性と場所性と物質の状態っていうものを同時に見せられるよう
にしたくて、ピンみたいな、あるいは釘なのか、何を挿したのか覚えてないけど、と
にかくこの丸めたゴム板が少したわむギリギリのところ、落ちる手前のギリギリの
ところの穴にピンを挿した。そしてその上にゴム板を載せたという感じです。だか
ら壁に沿わせてゴム板を設置したわけです。そしてこれが僕の自画像となった。

要するに、卒制とか自画像とかそういう規格自体のことで作品を作るというよりも、
その時考えてたことと、その時やってたことの延長線上で展示してみたかったとい
うことです。だから取り立てて卒制のために作品を作ってたわけじゃないです。

―― 与えられた課題とはいえ、「自画像」として制作、提出されたんですよね？

そうです。卒業生全員が自画像を提出するってことになっていたんだけど、自画像っていうものを、その時に自分が本当に考えていることの状態を提示するのが、本来の意味だと思ってましたね。だからサイズであろうが、ものであろうが、そんなことはあんまり考えていなくて、ちょうどアトリエの片隅にこのゴム板の切れ端があったんです。それをとりあえず丸めて提出した。自画像がどうだという発想は全然なかったです。

―― 先ほど、アトリエの片隅にゴム板があったと仰っていましたが、どこから来たものか覚えていますか？

神田の材料屋さん。神田にそういう専門の材料屋さんがあったんです。そこでゴムシートをロールで買ったんだと思います。いろんなものを買って試していたから、その時に一緒に買ったんだと思います。

丸めたゴムのロールが何個かありました。これはそのなかの一つの切れ端なんですね。だから自画像用にこれを切ったわけじゃなくて、たまたまあった切れ端を使ったということですね。

―― ゴム板の表面には削ったような傷や粘着テープを貼った痕があるのですが、これは川俣さん自身による加工ですか？

そうです。いろんなことをしてたと思います。あの当時、芸大の油画科[3]のアトリエの一つに「演習室」という自分たちで獲得した部屋があって、そこでいろいろと試していたんだと思う。人に見せるためじゃなく、自分の一つのレッスンとしてやっていた。これはその余りだと思う。

―― ゴムやゴム板を使った作品で、公式に発表されたものは他にもありますか？

ないですね。

―― 実験のなかで使われていた一つの素材だったということですね。

そうです。だからこのゴム板のシミとか、割れ目とかっていうこと自体に何か思い入れがあって、やってたわけではなくて（笑）。だから、もののディテールよりもその「状態」の方がはるかに重要なわけで、このゴム板を修復するよりも、展示自体の「状況」を再現するっていうことに意味を見つけた方が良いですね。このゴム板は、ただのゴム板でいいと思うんです（笑）。

── ゴム板を丸めると自重でだんだんと潰れて劣化してしまうので、2020年の展示では芯棒を入れ補強した状態で展示しました。ですが、この展示の仕方は正しくなかったのではないかと考えるようになりました。

芯棒を入れて展示するというのは、やはり違うよね。

こういう展示自体が全然違うと思う。ゴム板は壁に設置して時間が経てばだんだんと、変わっていく。

その変わっていく状態、変わっていく様みたいなものも含めて作品として展示してたわけ。だから落ちはしなかったけれど、期間中にだんだんとたわみが大きくなってくるということはもちろん想定にあったし、まぁできれば卒展の展覧会が終わった直後にこれが落下するみたいな、そういうことでも構わないと思ってました。

── 例えば、たわんだかたちで固定して展示した場合も、作品の意図を失ってしまいますか。

そうですね。

要するにこの作品の意図は、物質的な状態を提示するということで、これ新しいゴム板でもいいんです。このゴム板自体に、フォーカスしなくていいと思う。別に劣化してきたら、同じサイズの新しいゴム板を丸めて展示すればいいだけの話で、ゴム板のたわんだ状態、それがこう新しいゴム板か古いゴム板か、そのオリジナルのゴム板がどうだとかっていう発想じゃなくて、この状態が作品なんだから、その状態にすること自体が僕の作品の意味だと思う。だから、劣化したら別に新しいゴム板買えばいいだけの話だと思う。それにはなんのこだわりもない。

もう一つ言えば、いまの都美術館には、この壁がない。だから純粋に再現っていうのはたぶんできないでしょう。

──「再演」を目的に展示するのであれば、会場となる東京藝大の美術館展示室における新たな展示にするか、もしくは穴が空いた壁を造作して40年以上前に展示した状態の再現にするかの二通りが考えられますね。

うん。場所はどんどん変わっていくだろうし、これから先も含めて展示の場所、あるいは展示の場所自体を取り込むってことは非常に難しいかもしれないですね。ただ、例えばピンを2本打ってそこに丸めたゴム板を載せるということが最低限のその場所との関わりだとしたら、それは再現になるんじゃないかと思う。ピンが出てきた発想自体はもちろん最初の都美術館の穴だったんだけど、その壁自体が既にないわけだし、その壁を再現してもあんまり意味がないと思います。

—— 壁に穴があるように見せるということも必要ないでしょうか。

ないですね。そうなると、壁も作品の一部になっちゃうと思わない？それだとまた
ちょっと違うと思う。

この自画像のコンセプトあるいは、2本のピンの上でたわんだゴム板の状態が、一
つの設置の状態だったと思う。それを踏襲することであれば、他のどこのどんな場
所に展示されようが、たぶん再現にはなると思う。新たに壁を作ったり、壁をもっ
てくると、その壁もってきたことそのことに意味が出ちゃうと思う。

—— 自画像に限らず、作品の再現や再展示は可能だと思いますか？

どんな展覧会であろうが、どんな作品であろうが再展示っていうのはあり得ないと
思う。

再展示自体が同じ作品だとは思わない。なぜなら見る人も違うし、場所も違うし、
時間も違うし。

再現っていうのは本当にオリジナル、まぁオリジナルって一体なんだっていうことも
あるけど、それも含めて作品っていうもの自体がどんどん変わって、物質的にも劣
化していくわけだし、見る人も全然違ってくるわけだし、場所も全然違ってくるわ
けだから、そのある種のオリジナリティみたいなものをキープするというのは、不可
能だと思う。

いまの人が、いま見るための、いまの作品でしかなくて、昔描いた人、昔作った人
がオリジナル性をもっているっていうことはあり得ないと思う。だから作品っていう
のは、どんどん変わっていくわけだし、作品の価値だってそうじゃない。結局今日は
すごいいい作品だったけど明日は何があるかわかんないわけだから。戦争があった
らもう作品なんて価値がなくなっちゃうわけじゃない。そういう意味で、ほとんどい
まある作品は、いまに残っている作品。僕らが見てる時に価値が生まれているだけ
の話で、それが何百年も何千年も歴史的に価値があったわけじゃない。

作品の価値っていうのはたぶん、いま見る人が見る状態の中で価値づけてる。歴
史っていうのは、昔からあるわけじゃなくていま僕らが実際見て決めてるっていうこ
と。だからその場所とその時間とその見てる状態そのものが、まさにオリジナルっ
ていうことだと思う。

—— 美術作品の再現や、その時の同一性は、現代に限らずすべての作品に通じる問題ですね。

考え方だと思う。作品というものをどのように考えるかということ。だから保存修

復って、保存修復自体の意味みたいなもの、何を保存して何を修復するのか、そこらへんのことを詰めていかないと、これからいろんなメディアで作品が出てくるなかで、それを例えばパフォーマンスとか時間芸術も、記録映像でいいのかっていうのもあるし、保存修復っていう発想自体、頭切り替えて考えていかないと難しいと思う。

── 代官山ヒルサイドテラス《工事中》が三十数年を経て、再開されたことについて、ご自身のなかで変化はありましたか。

もちろん変化はありました。坪井さん（アートフロントギャラリー）は、よく知っていると思うけど、とにかくあの最初の《工事中》(fig.23、p.163) とこの間の《工事中》の間に三十数年もあるし、周りの風景も変わった。それであの時の再演っていうか再現については、要するに《工事中》っていうのは終わってなかったんです。中断したわけだから、中断したのをもう一度動かしたっていう話です。その動かす理由は、あそこの周りの景色が変わって、もうあの歩道橋から見た風景っていうのは歩道橋が撤去されたら二度と見られない。そういう場所の限定性みたいなものがすごくありました。逆にいえば、それがきっかけで《工事中》をやりましょうって、なったんだと思う。だから建物自体は変わってないけど、周りの風景がどんどん変わっていった。もちろん人も変わるし。そういう意味で再現じゃなくて、あれはやっぱり継続っていうか。《工事中》というプロジェクトを三十数年前に行ったんだけど、それが中断された。その中断されたものをもう一回動かしましたということ。ひょっとしたらもう一回あるかもしんないし、まだそれはどうなるかわかんないけど。

とにかく僕の仕事はそういう意味で、場所といまの状況を含めた社会的な状況も、作品を作る条件になる。

── 美術館の立場としては、作品の「物質」を保管しているという意識もあります。ですから、例えば自画像について、作品のコンセプト性を優先して物質を交換するというのは難しく思うのですが、作品をつくる側として美術館のあり方はどのように考えますか？

ちょうどいま、世田谷美術館で、作品が出ています。僕が参加したドクメンタ9（1992年、カッセル）のプロジェクトの記録をマーケットやスケッチ、記録写真で紹介する。最後にドキュメンタリーヴィデオが展示されています[4]。

私にとって美術館でこのように展示され、プロジェクトが紹介されていることと、実際の現場で関わって組み立てたプロジェクト作品とは違う作品だと思う。

美術館でできることってたぶん、ある種の幻影、幻を追いかけることなのかなと思っ

ていて、実際の現場でどんなことがあったか詳細にいろんな資料を全部展示したからって、実際のその現場を再現できるかというと再現できるわけないわけです。時間も違うし、見てる人も違う、やっぱ空気感も違うしね。

マケット見たからってそれでわかるものじゃなくて。だからそれは全く別のもんだと思っていて、それはそれで一つの作品と思ってる。だから100年後に例えばそのドクメンタのマケットとか記録写真とか見てその現場の状況、プロジェクトのことに「想いを馳せる」みたいな、そのための一つの作品でしかないみたいな。だからそんなもんだと思うんだよね。

その美術館がそういう幻を展示しているにもかかわらず、それに価値づけをするための権力というか、要するにポリティクス、美術館というのは要するにポリティカルな場所だから、人がその権力みたいなもので作品を見始める。だから美術館に収蔵されるってこと自体が一つの権威になってしまう。

—— 例えば100年後、川俣さんの知らないところでプロジェクトや作品が、誰かによって再現、再展示されることをどう考えますか?

いまやってることでいえば、以前スイスの小さな町で、そこの美術館の依頼で作品を作りました。既に20年経って、木材だから当然劣化し、傷がついたり割れたり折れたりするので、ここでは5年ごとにその街のなかに設置された作品を、町の人たちが撤去するかしないかを挙手して決める。もし撤去しなかったら自分たちがお金出して、新しい板を買って、作品を補強する。そういうことを5年ごとにやっています。僕の作品の場合、板を加工してないから、いつも同じ材木屋で同じサイズの板を買ってきて、修復する。それがいまも続いてます。

要するに、僕の発想は、材木が一つの物質として保つということじゃなくて、一つのサインであること。記号的なものであって、その記号のもの自体を入れ替えたところで、記号が変わるわけじゃない。例えば、木材の幅が変わるわけでも、木材の位置が変わるわけでもなく、板そのものが新しくなるだけ。

それで、板が新しくなることによって作品が変わるわけじゃない。僕の作品は、そういった意味でサインみたいなところがあると思う。だからゴム板を別に買い替えたところで、僕のコンセプトが変わるわけじゃない。

日本で、お祭りの時の山車ってありますよね。京都の祇園祭とか。あの山車って毎年修復したり、新しい時代に新しいのを作っていくじゃない。何が残っているかというと一つの形式なんだよね。形式というかサインというか、要するにこのかたち

みたいなものだけが残っている。

だからある種の伝承っていうか、物質がどれだけ劣化しようが、伝承していくことであれば、ものは残っていくと思うわけ。だからテンポラリーなものであったりフラジャイルなものであっても、それが一つの「かたち」として、形式として残っていけば、何百年も残っていくのだと思う。

物質にフォーカスしてしまうと物質自体が劣化していくのは当然だから、ものはなくなってしまう。サインっていうその形式みたいなものが残っていれば、いつでも組み立てられる。

形式っていうのは一つのフォームだよね。フォームが残っているだけで、材料が新しくなろうが作品は、残っていくのだと思う。そういう意味で作品の成立の仕方って僕は、結構昔から考えていました。だからテンポラリーでその場限りの作品だけど、その場限りの作品の一つのフォームみたいなものが残っていけば、作家がいなくなってもそれを新しく、変えていける。伊勢神宮みたいに20年ごとに材料を変えていく。

—— 祭りや踊りもまた、長い歴史のなかでフォームというものは少しずつ変わっている。川俣さんの作品もその揺らぎを許容されますか？

もちろん。見る人もそれを扱う人も違ってくるし、その場所や状況も当然変わっていくわけだから。

お寿司でいえば、いまパリで一番美味しいお寿司って、たぶん日本とは違うお寿司なんだと思う。なぜならヨーロッパの人たちに合わせた品質なわけ。そういう意味で、一つの「フュージョンお寿司」なんだろうけど。

ものがどんどん変わって、一つの形式が残っていってもそのテイストは、やっぱり食べる人で決まってくる。

あるいは仕入れの状況でも変わっていかざるを得ないわけだし、それをあえて頑固に銀座の老舗のお寿司をパリにもってきたって全然意味ないと思う。水だって違うんだし（笑）。

—— その考えは、これまでの自画像の展示方法に口を挟まなかったことにも関係しているのでしょうか。

そうですね。何度もこのゴム板の自画像が展示されましたが、これがいまの状況なんだったらそれでいいよみたいな。そうやって歴史は作られていくってことだと思うんだけどね（笑）。

オリジナリティっていうこと自体に重きを置くと、考古学みたいになっちゃう。考古学だって、本当かどうかなんてわかんないところがあるわけだし。フェイクのものっていっぱいあるじゃない。

昔の遺産みたいなものをどのくらい踏襲できるかっていうのは、その人々とか、その国とか、そこの政治性とかいろんなものが絡んでくるわけだし、そういう意味で作品というのは永遠と揺らぐものでしかないと僕は思う。その価値づけも変わっていくわけだし、状態も変わっていく。

だから、僕のこの自画像がこうやって展示されてて、僕自身はこうじゃないんだけどと思っていたけど、それを言うきっかけが出てくるまでこのままにしておこうかなと思っていました（笑）。今回がそういう意味で、一つのきっかけになったっていうとこはある。まぁ僕がまだ生きていて、良かった（笑）。

—— これまでコンセプトに重点を置いて話されてきましたが、反対に作品の「もの（オブジェクト）」に対する意識はどのように考えてますか？

ものに対する意識はないです。

もの自体は変わっていくわけだし、もちろん自分も変わっていくけど、自分の身体も含めてものといえばそれまでだけど。やっぱりそれがどういうふうな状態で、いまあるのかっていうことには興味があります。

ものの変遷とか、ものが変わっていくっていうことに対しては、周りの環境であったり、いろんなものがあると思う。

例えば湿度であったり、空気であったり、それすらも管理することは無理だと思うんだよね。だから時間を切り取ってそれを見せるというのは、もう無理だと思う。1979年の時間を切って、これが自画像だっていうこと自体は、いま2021年に展示できてる1979年の自画像だということだと思う。

—— では、自作以外の、例えば古い作品や遺産に残されているオリジナルの物質を見たり、触れたりされた際に何か感じることなどはありますか。

例えばパリのルーヴル美術館に行って、いろんな歴史的なものを見ると、その歴史に興味があるというより、ポリティクスというか、美術館にこの作品があるということは、どこからこの作品をもってきたんだろうとか、どうやってもってきたんだろうとか、これは盗んできたやつだろうとか、それでいまここにあるんだなっていうストーリーを自分のなかでイマジネーションした方が、はるかに作品の見方としては面白いと思う。

だから、なぜこの作品がいま自分が見ているこの時間のなかに、ここにあって、それが一つの作品としてルーヴル美術館の中に置かれている状況自体をどうやって考えるかっていう、そっちの方がはるかに面白い。

絵画作品を見るときは、いつも裏を見てみたい。絵の裏側のキャンバスには、昔の経歴がずっと残っているのが多い。

例えばスタンプとか、いろんなステッカーとかが貼ってある。

昔、コレクターの家に泊まった時に私の寝てるベッドの上にセザンヌみたいな絵があったのね。で、セザンヌみたいな絵だなーって思ってずっと見てて、額をもって裏を見たら本当にセザンヌだったわけ。なぜかというといろんなギャラリーのステッカーがいっぱい貼ってあって経緯が全部出てるわけ、もちろんサインもあったんだけど。で、ルソーみたいな絵もあってずっとルソーみたいだなと思っていたら、やっぱりルソーだったわけ。普通のベッドルームにそんなものあると思わないじゃない。だからそういう意味でそれが本物かどうかということよりもね、そういうことが一つの経緯として見えるというのは面白いと思うし、絵画の裏、作品の裏には、すごく興味があります。表よりも裏側の方に興味があるというか（笑）。

―― 絵画の裏側に作品の赤裸々な一面があるというのは、美術館での鑑賞ではなかなか見えてこないですね。

鑑賞者の、鑑賞の仕方というのは非常に一方的な気がしますね。

以前どこかの美術館で、ジャクソン・ポロックのドリッピングの作品を見た時に、画面に絵具と混じって髪の毛がついていた。その髪の毛だけで一つのイマジネーションが湧いてきます。要するにジャクソン・ポロックのあの禿頭から出てきた髪の毛なんだろうか、その時の描いてる状態のことまで考えられるわけ。あれ床に置いて描いてたわけだから、髪の毛ぐらいは付着するだろうなみたいな。作品のそういう楽しみ方もあると思います。いまの美術館の展示の仕方って非常に一方的な鑑賞の仕方でしかないと思う。

もう少しいろんな角度から作品を鑑賞できる、そういったヒントみたいなものを出していくことが、必要だと思うし、それが今回例えばインストラクションを出すとかね、そういうことも含めて新しい切り口じゃないかな。例えばソル・ルウィット（fig. 22、p. 162）なんてインストラクションが重要だし、それをもとにしてスタッフが制作する。彼自体はインストラクションしか作らない。作品ができる一つのプロセス自体をどこかで切り込んでいく展示の仕方って、あっていいと思う。

ひょっとしたら、それが本当の作品の意味になるんじゃないかなと思う。

だって髪の毛見つけたら、ジャクソン・ポロックってもっと身近な作家になる。作品自体に対する意識が全然変わってくると思う。そういうイマジネイティブなことが可能な展示、あるいはそういったものを出していくってことがこれからの美術館には必要な気がします。観客、鑑賞者に対してある種の見ることを強要することではなくて、もっといろんな見方ができるんだっていうことを示していくものだと思う。

── 本日は貴重なお時間をいただきましてありがとうございました。

ありがとうございました。

[註]

(1) ここでは、川俣正の発する音に従って「キャンバス」という表記を用いている。

(2) 「人間と物質」展とは、東京都美術館で開催された第10回日本国際美術展の一般名称である。詳細はp. 172（論考の註9）を参照。

(3) 正式には「絵画科油画専攻」であるが、藝大卒業生や在学生は「油画科」と呼ぶことが多い。

(4) 世田谷美術館の展覧会：ミュージアム コレクション特別篇「グローバル化時代の現代美術──"セタビ"のコレクションで楽しむ世界旅行」（2021年7月3日〜8月22日）

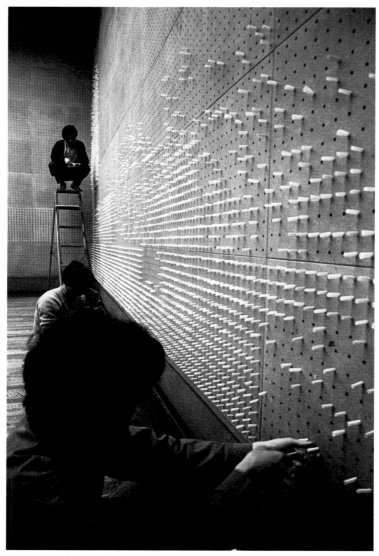

fig. 22　ソル・ルウィット《紙の挿入》展示作業
　　　　大辻清司撮影、第10回日本国際美術展 東京ビエンナーレ'70「人間と物質」、東京・上野：東京都
　　　　美術館、1970年5月9日

fig. 23　川俣正・工事中（宮本隆司、1984年）

# 川俣正《自画像》の再演
# 同一性の在処

松永亮太

## はじめに

　作品を再現（再展示）する際の同一性をテーマとした「再演―指示とその手順」展（以下、再演展）に川俣正の《自画像》（以下、本作品）が出品されることとなった理由は次の2枚の写真から見えてくる。一枚は再演展に出品された本作品の展示記録（p. 138）であり、もう一枚は1979年の納入当初に撮影された東京藝術大学大学美術館（以下、藝大美術館）公式の作品写真（p. 142）である。前者は壁面に挿したピンの上に筒状に巻いたゴム板を載せた姿なのに対し、後者は広げられた一枚のゴム板である。そこに写されている物質は同一であるが、果たして作品としても同一だといえるだろうか。本稿では再演に至るまでの調査研究を報告するとともに、美術作品の同一性について考究する。

## 納入から再演展に至るまで

### 納入と作品写真

　本作品は、1979年に東京藝術大学（以下、藝大）の卒業制作課題として制作され、東京都美術館（以下、都美術館）で開催された同年の卒業制作展（以下、卒展）で展示されたのち、藝大の自画像コレクションとして買い上げられている[1]。納入時はゴム板を折り畳んだ状態で封筒に入れて提出された[2]（p. 143 上）。さらに封筒には「ゴム板」を筒状に「まるめて展示」と図示する指示書も収められていた（p. 143 下）。しかし、冒頭で述べた通り納入時に撮影された作品写真は広げられた一枚のゴム板であり、ながらく藝大美術館の公式作品写真として公開されてきた（p. 142）。おそらく藝大側は、油画専攻だけでも毎年50点近く納入される自画

像を流れ作業で撮影しており、指示書は確認されなかったものと考えられる[3]。ただし、ある時期から公式作品写真はゴム板を筒状に丸めたものへと置き換えられている (p. 144)。

## 過去3回の展示と保存処置

本作品は藝大の収蔵品となってから再演展に至るまで過去3回の展覧会に出品されている。

まず1回目は2007年に藝大美術館陳列館で開催された「自画像の証言」展であった。同展の図録を参照してみると、半分筒状に巻かれたゴム板の上に指示書が載せられた奇妙な作品写真が掲載されている[4] (p. 145 上)。

2回目はさらに10年後の2017年、藝大美術館本館で開催された「藝「大」コレクション パンドラの箱が開いた！」であった。現代の自画像の並びに、筒状に丸められたゴム板が白い展示台に載せられており、同展図録には「しなやかに丸まるゴム板。規定の箱の中に、折り畳んで収められていたそれは、同封の指示書に従って巻かれている」と添えられている[5] (p. 145 下)。

そして3回目は2020年、同じく藝大美術館本館で開催された「藝大コレクション展2020——藝大年代記（クロニクル）」（以下、藝コレ2020展）である[6]。筆者はここで初めて保存修復担当として本作品に関わることとなり、同時にいくつかの問題に直面した。前述した通り、本作品はゴム板を折り畳んだ形状で提出されており、同展に出品された際も美術館が拵えた箱の中に納入当初と同じ形状で作品が収められていた。長期にわたって展示と異なる形状で保管されていたことにより、ゴム板は折り畳まれた形状で徐々に硬化し、一部に折れや割れ、破れが生じていた (p. 147 上)。そこで慎重に展示形態へと移行した上で、物理的な負荷の軽減を図るため筒状になったゴム板の中空部分に支柱として紙管を挿入した。

## 保存処置への疑問と作品調査

藝コレ2020展での処置は作品の物質的な劣化を防ぐため応急的に行われたが、詳細な取扱指示書を作成するにあたり改めて処置の正当性を検討した。川俣は《工事中》(1984年) に代表されるように、サイトスペシフィックかつ仮設置的な作品制作で知られている (p. 163)。さらに川俣は自著において「私にとってリアルに感じることは、作品としての「もの（オブジェ）」ではなく、それらが生み出され社会化された時の、場の関係性そのものである」と明確に述べている[7]。したがって、自画像も

タブローとしてではなく、場との関係によって制作されたのであれば、構造を補強する処置（紙管の挿入）によって作品の本質が損なわれるように思われた。そこで本作品の保存や再展示のため、当初の状態を最もよく知る作者本人への聞き取り調査を行った。

　オンラインでの聞き取り調査を実施するにあたって事前にいくつかの質問事項を送付したところ「多分、僕の芸大卒業時のこの自画像は、今まで何度か展示されたと思いますが、僕の知る限り、未だかつて当事の状態で展示されたことは無かったと思います」という返答と併せて、卒展での展示状況を描いたスケッチが送付された (p. 146 上)。調査では本作品の制作過程やコンセプト、納入時の状態など事実確認を行いつつ、自作の保存や展示への考え方を聞き取り、川俣による作品の潜在的なあり方を探った。ここからは《自画像》の辿った経緯や調査を経て見えてきたあり方とその再演について記す。

# 納入後の経緯と調査から見えてきた《自画像》のあり方

### 自画像制作の背景

　川俣は受験期のデッサンや絵画制作を経て、大学入学後は絵を描くことに対してほとんど興味を失っていたという。それよりも図書館で海外の美術雑誌を読み漁りながら都内のギャラリーを見て回り、最新の動向を見つめることに時間を費した[8]。また、数人の同級生とともに獲得した「演習室」と呼ばれる学内の展示空間にて、実験的に作品を展示しては記録し解体するという行程を繰り返しており、この頃から既に空間に則した仮設的な作品制作を行っていた (p. 153)。当時は木材よりも、神田の金物屋などで買い集めた金属やフェルト、ゴム、紙を主に使用しており、アトリエの隅には常にそうした材料が転がっていたという。本作品に用いられたゴム板も演習室での制作に使用した端材を流用したものだと語っている (p. 153)。川俣にとってリアリティのある「自画像」とは、カンヴァスに自己を投影するよりも、自身の周囲にあったものをもってきて、その時の考えに基づいて提示することだった。

### どのように生み出されたのか：固有の場所、卒制との関係

　本作品で都美術館の穴の空いた壁面を利用したのは、東京ビエンナーレ'70「人

間と物質」展（1970年、東京都美術館）[9] でのソル・ルウィット（Sol LeWitt, 1928–2007）の作品から着想を得たと川俣は語っている（p. 152）。その作品はインストラクションに従って色紙を筒状に丸め、壁面の穴に挿していくという、場所の固有性を意図したものであった（p. 162）。

当時、欧米では環境芸術やインスタレーションといったスタイルが一般化し、国内ではもの派以降の流れが展開するなかで、川俣もまた外的な広がりをもった作品を模索していた[10]。さらに当時、藝大の教員を務めていた榎倉康二（1942–1995）の助言により、制度性や日常性に意識的になり、生活のなかからどのように作品をつくり出すかを考えるようになったという[11]。卒業制作や《自画像》では、展示室という制度の隙間を捉え、そこへ巧みに身体性を絡めていく制作態度が見て取れる。川俣の意識する「場（sight）」とは「抽象的な空間ではなくて、ふつうの人々の生活に関わる場」すなわち「現実の空間」である[12]。卒展で展示室の柱や壁面を利用したことからも、ホワイトキューブと呼ばれる無機的な展示空間を固有の現実空間へ変容させようとする意識が見られる。与えられた空間という卒展における制約は、むしろインスタレーションにサイトスペシフィック性をもたらしており、展示空間から社会空間へ飛び出していくのちの展開を予感させる。

### 何を見せようとしたのか：物体が示す「状態」

川俣は聞き取り調査のなかで、本作品で見せたかったのは、丸めたゴム板が2本のピンに載せられ、たわんである「状態」だと強調した（pp. 153–154）。それは単に物質の形態を指すのではなく、制作行為によって自己の身体と展示室の空間、それを取り巻く社会や制度までもが関係し合っている「状態」のことである。つまり本作品におけるゴム板は、自己の内面にある芸術的イメージを表現するための素材ではなく、自身が直接その場に作用するためのものであった。

川俣が入学後、絵を描きたくなくなった理由は「自分の内面的なイマジネーションが非常に希薄だということに気づいた」からだという。そこで自身にとって、より具体的な制作のモチベーションを模索した結果が、実際の場所に赴き、人々と関わり、身体を動かすことで場のもつ力を表出させる方法だった[13]。それは川俣を象徴する制作スタイル「フィールドワーク」や「ワーク・イン・プログレス」へ繋がっている。制作したものを空間に設置するのではなく、空間に対して行為すること自体が制作であり、そこでの関係が場としての作品となる。本作品および卒制はその最初期の事例といえる[14]。

# 再演：現在の時空間に立ち現れる

## どこまでが作品か

　本作品が都美術館の展示室という固有の場に対する作用として生み出されたことは、作品を理解する上で重要な事実であり、再演において壁面の一部を再現する案が出された。しかしそれは同時にどこまでが作品なのかという疑問をもたらした。

　既に述べたように、本作品は壁面の穴を利用することで、サイトスペシフィックなインスタレーションとして成立していた。しかし会期の終了とともに場所から切り離され、ゴム板単体の作品として藝大に納入されている。つまり都美術館の展示室はあくまでも作品が生み出された契機であり、そこでの作用は作品（丸められ、たわんだゴム板）に生き続けていると考えられる。

　発表当時の《自画像》を視覚的に再現するのであれば、壁面の再現は有効だといえるが、一方でそれはジオラマのような擬似空間を生み出し、設置された作品もまた擬似的なものへと変容してしまう。再演では、現在という時空間に作品を再び演じられる状態で設置することを目的としているため、操作を加えていない藝大美術館の展示室に設置することとした。本作品は現実の空間において演じられるのである[(15)]。

## 物質は交換可能か

　川俣は聞き取り調査において、本作品の意図は物質的な状態であって、シミやひび割れといった物質のディテールに焦点を当てる必要は無いと述べた (p. 153)。そして、物質の劣化によって、その状態を表現できないのであれば、物質を新調しても構わないと続けた。そこで、作者が主張する物質の交換可能性に基づいてゴム板を新調する案が検討された。

　たしかにゴム板を新調した場合、当初に近い形状で設置できる上に、オリジナルを劣化させないように努める美術館の気苦労も晴れることだろう。しかし本作品の場合、それは再制作（もしくは新制作）であり、藝大に納入された作品とは別のものが出来上がってしまう。もしも当初より物質が交換可能であったなら、既出のソル・ルウィットの作品と同様、指示書だけが美術館に収められたはずである[(16)]。

　川俣はこれまでの制作活動を通して、自身の作品は「サイン（記号）」のようなものだと語った。固有の場に対してサインや形式のようなものをつくり出しているのであって、そこで使用される物質は交換可能だという (pp. 157–158)。既に述べてきたように本作品にもそうした性質の端緒が現れているのは確かだが、一方で固有

の物質性をもった作品という性質も生まれている。それは課題のもとに提出され、作者の手を離れたからこそ、作者の意図とは異なる歴史性を帯びたという事実だ。ゆえに今回の展示では作品存在の事実が尊重され、オリジナルのゴム板が自然にたわむ程度の負荷で展示された。

### 生きた作品としての《自画像》

　作品の成立から、現在に至るまでの経緯、そして現状について考察した結果、再演展では藝大美術館の展示室の壁面にピンを2本挿し、そこにオリジナルのゴム板を載せる設置方法が採用された。また、指示書や保存箱といった周辺にあるものや情報を公開することで本作品の素性を明らかにし、一つの作品として展示されるまでの背景も併せて示された (p. 147 下)。

　美術館に収蔵されている作品は文化的な財産として一定の価値認定を受けているため、まるで作品の価値も決定しているかのように見られるが、継続的な調査研究と展示公開によってその価値は常に開かれている [17]。当初と異なるかたちで展示されていた原因の一つは指示書の不完全性であったが、もとより指示書とは作品をそっくりそのまま再現するためのドキュメントであるとは限らない。それは変化の只中にある美術作品の最低限の同一性を担保するために存在している [18]。例えば、車の模型を説明書 (指示書) 通りに組み立てれば車の模型が出来上がるが、その作り込みや飾り方など、そのものの扱いは開かれている。つまり指示書通りに取り扱っている時点ではまだ価値は固定されており、その先に価値の広がりがあるといえる。当然、文化財として扱う場合は不用意に価値を変化させるべきではないだろう。しかし、美術館は作品を作品として扱い、生きた美術を伝えていくことも必要である。そうした生きた美術を求める再現こそが「再演」である。

# 再演における作品の同一性

### 限界を迎える従来の同一性

　最後に再演展を貫く問いである「再演における作品の同一性」について考えてみる。この問いは言い換えると、作品が中断、再開される時、いかに作品の同一性は保たれるのかということである。これまで作品の同一性は視覚的あるいは物質的な側面から判断されることが多かった。なぜなら、美術作品は「視覚芸術」であり「物

質的に変化しないもの」とされてきたからだ。そのため美術館は、作品のオリジナルの物質の保存に努め、再現の際は写真記録を参照してきた。しかし、美術の概念が拡大し、視覚以外の感覚に開かれた作品や変化を含む作品、あるいは非物質的要素をもった作品が登場しているなかで、その考え方は限界を迎えていると言わざるを得ない。特に現代美術では、視覚性や物質性以外にも目を向け作品の成立条件を十分に理解した上で同一性を判断していく必要があるだろう。

## 作品は変化しないという幻想

　本論で取り上げた《自画像》は、展示形態と保管形態が異なり中断と再開の境界が明瞭であるため、作品の同一性を考える機会が得られた。しかし、一般的な認識では美術作品は出来上がったと同時に「完成」した状態となり、そこからは変化しないとされている。例えば、絵画作品は作者がサインを入れ完成すると、そこからは展示室に飾られていても、収蔵庫に置かれていても、時代が変わっても作品自体は変化しないと考えられている。反対に言うと、作品が変化することは完全な状態から何かが失われたと考えられるようになる。この考え方によって私たちは作品の同一性を誤解している。

　誤解の原因は二つ考えられる。一つは文化財や美術作品の制度的側面だ。美術館や文化遺産といった制度は、物事の価値を保護する一方で「＜保存＞という、存在の終着状態」[19]に留め置いてしまう。なぜなら「保存の対象となり遺産化されたモノの存在意義は、もはやその性能や使用上の価値ではなく、存在していること自体にあるとみなされるようになるから」[20]だ。制度によって固定され、変化を許容できない存在となるのである。

　そしてもう一つは私たちの認識的側面である。美術館や博物館、コンサートホールといった西洋近代文化における鑑賞方式が一般化した現在、人々は芸術を単体で純粋に「ある」ものと捉えているが、本来芸術や音楽、美術といったものは周囲と相互に関係し合って（芸術に）「なる」ものである[21]。作品も同様に「美術作品」という概念が私たちにとって一般化しているために、あたかも単体で自立した存在のように感じられるが、本来は人や場所あるいはコンテクストとの相互作用によって変化していく存在なのである。

## 変化を前提とした場合の同一性

　変化を含む存在であることを前提とした時、その作品はいかにして作品たり得る

のかという疑問が現れる。この問いこそが作品の同一性を考えるための糸口となる。視覚的あるいは物質的に変化していないからといって、必ずしもその作品の同一性を保持できているとは限らない。《自画像》の事例では、物質的には同一のゴム板であったが、再演展と過去の展示では作品として全く異質のあり方をしている。美術作品として保たれる可能性は物質的に残ることの一択ではなく、同一性もまた作品ごとのあり方に拠るのである[22]。

　変化を前提とした同一性への問いは身近なところにもある。私たち自身、日々変化しているにもかかわらず、昨日と今日の私を同じ"私"として認識している。私たちの同一性は、身体と精神、内と外、見えるものと見えないものにまたがり複雑な関係を呈する。作品の同一性もまた見た目、物質、コンセプトと割り切れるものではなく、個々の作品がもつあらゆる性質や周囲との相互作用が絡み合って一つの存在を浮かび上がらせている。一つの作品に潜む、複雑な性質の全体を意識した時、同一性の豊かなヴァリエーションが見えてくるだろう。物質や作者の意志、周囲の状況まで、見えるものから見えないものまでを含む"作品"という存在自体を捉えることが再演の基礎となる。

### 多様な「かたち」と同一性のヴァリエーション

　美術作品の再演を考えるにあたり、音楽分野や無形文化財の考え方を参照した。そもそも再演という言葉はかつてあったもの、今ここにはないものを行うという意味で音楽や演劇、舞台などに用いられる。無形文化財は、演じられることで初めて「かたち」が与えられるものに対する概念である[23]。一方で美術作品の場合、多くは一定の物質を伴ない常にかたちが"有る"状態だと考えられている。しかしながら展示されるまでかたちの"無い"作品も数多く存在する。特に現代美術に見られる展示形態と保管形態の異なる作品、変化を含む作品は有形と無形の中間にあるといえる。「かたち」に寛容な現代美術は、同一性の境界線をゆるやかに滲ませ、作品の在り方について更なる可能性を生むことだろう。

# 結びにかえて

　《自画像》は、再演を目的とした同一性の追求によって、納入当初の写真からは大きく異なるかたちで展示されることとなった。ただし、今回の展示もまた本作品

の再現におけるヴァリエーションの一つであり、今後も調査研究、展示公開を継続することで新たなあり方が見出されるだろう。同一性が拡大、または変化していくなかで、作品は生きたものとして時代や場所を超えた存在となっていくのである。

　今回は一点の自画像と向き合い、再演から作品の在り方にまで考えをめぐらせた。このように藝大に所蔵されている膨大な自画像コレクションは、一点一点、個性と背景性に満ちている。自画像コレクションとして総体的に見られることも多いが、個々の作品と真摯に向き合い、丁寧に再演することで、これからも彼、彼女らの意思を生きたものとして伝えていきたい。

[註]

(1) 自画像コレクションとは、東京藝術大学の前身にあたる東京美術学校の時代から（一部の中断期間を除き）継続的に収集されている卒業制作課題としての自画像である。

(2) 作者本人の証言によると、本作品が制作された1979年の絵画科油画専攻における自画像制作課題は規定寸法のカンヴァスを配付するかたちで実施されていた。1970年代の卒業生の自画像は、ほとんどが定形比率であるが本作品の寸法は他のものと異なるため、規定寸法に収まるようゴム板を折り畳んで、封筒に入れ提出されたと推測される。（『東京芸術大学芸術資料館　蔵品目録　絵画Ⅲ』東京芸術大学芸術資料館、1984年）

(3) 1975年から1980年の５年間に油画専攻から提出された（美術館に納められた）自画像の年度ごとの平均点数は47点である。（註2前掲書）

(4) 「東京藝術大学創立一二〇周年記念企画　自画像の証言」展　会場：東京藝術大学大学美術館陳列館　会期：2007年8月4日〜9月17日（『自画像の証言──東京藝術大学創立一二〇周年記念企画』東京藝術大学大学院美術研究科油画技法材料研究室、2007年）

(5) 「東京藝術大学創立130周年記念特別展 藝「大」コレクション パンドラの箱が開いた！」 会場：東京藝術大学大学美術館　会期：第一期2017年7月11日〜8月6日、第二期2017年8月11日〜9月10日（『東京藝術大学創立130周年記念特別展 藝「大」コレクション パンドラの箱が開いた！』六文舎、2017年）

(6) 「藝大コレクション展 2020──藝大年代記（クロニクル）」 会場：東京藝術大学大学美術館　会期：2020年9月26日〜10月25日

(7) 川俣正『アートレス──マイノリティとしての現代美術』フィルムアート社、2001年、p. 16

(8) 村田真「時代の証言者3　川俣正　海外とのコンタクトの取り方」『美術手帖 2005年7月号　vol.57 no.866』美術出版社、2005年、p. 46

(9) 東京ビエンナーレ'70「人間と物質」展とは、東京都美術館（他3館）で開催された第10回日本国際美術展の一般名称である。中原佑介がコミッショナーを務め、テーマは「人間と物質（Between Man and Matter）」であった。絵画鑑賞のような従来の作品観では対応できないコンセプチュアルな作品が展示され大きな議論を巻き起こした。特に美術館や展覧会といった場所や制度に対する問いは現在も重要な問題として参照されている。（山梨俊夫「事項解説」『美術手帖 1978年7月号増刊　vol.30 no.436　創刊30周年記念』美術出版社、1978年、p. 268）

(10) 本作品が制作された時代の背景として、川俣の一回り上の世代では従来のイメージの表出ではなく、インスタレーションや環境芸術など、場とものの関係について活発に考えられた時期であった。60年代を代表するアーティスト・高松次郎が1977年の『美術手帖』誌上シンポジウムにて、伝統的な彫刻における物質とは「芸術的イメージのあくまでも素材」であったが、自身の作品では「むしろそういった物質を、手段としてではなく、目的的なものとして考えたい」と述べているように、もの派と呼ばれるアーティストを中心にこれまでの「つくる」とは異なる制作意識が模索されていた。(誌上シンポジウム　彫刻・オブジェ・立体』『美術手帖 1977年11月号　vol.29 no.426　特集：彫刻の誘い』美術出版社、1977年、p. 56)

(11) 註8前掲書、p. 47

(12) 千葉成夫『増補　現代美術逸脱史　1945〜1985』筑摩書房、2021年、p. 389

(13) 註12前掲書、pp. 387–388

(14) 藤枝晃雄は、多摩川の河川敷につくられた初期の作品《バイランド》(1979年) を特定の場所性や使用された材料 (木材) から川俣の全作品に通底するインスタレーションの始まりとしている。今回の調査では《自画像》も一種のインスタレーションであり、《バイランド》のように社会空間へ飛び出すための基礎となったことがわかった。また、仮設的な作品制作を行う川俣の作品はオリジナルの物質が残っていることはほとんどなく、写真記録やマケット、スケッチとして残されているが《自画像》では作品の物質が残されている点において貴重である。(藤枝晃雄「川俣正──制作の質」『美術手帖 1998年10月号　vol.50 no.762』美術出版社、1998年、p. 70)

(15) 出原均は、川俣が都市空間でつくりあげるインスタレーション作品について「彼のアートは現実と紙一重である」と述べている。《自画像》は制度的空間 (展示室) と現実空間の狭間を意識した初期の作例であり、再演において空間的再現は適していないことがわかる。(出原均「2、インスタレーション」、岡林洋編『川俣正──アーティストの個人的公共事業』美術出版社、2004年、p. 59)

(16) Sol LeWitt. *Plan for Tokyo Biennale.* 1970年 ニューヨーク近代美術館蔵

(17) 荻野昌弘は、文化遺産の価値が固定されている要因について資本主義社会との関係を示しつつ次のように述べる。「資本主義的欲望と博物館学的欲望を可能にする制度は、同一の論理に貫かれている。それは、個別的な性格をもったさまざまなモノに対して、商品あるいは文化遺産としての同一性を与えるという論理である。(中略) 文化遺産制度は、資本主義の論理を補完して、歴史的な連続性 (社会の維持) を保証する役割を担う」(荻野昌弘「終章　保存する時代の未来」、荻野昌弘編『文化遺産の社会学　ルーヴル美術館から原爆ドームまで』新曜社、2002年、p. 264)

(18) 反対に言うと、指示書から作品の最低限の同一性を読み取ることが可能である。また、指示書や写真記録などを再現に用いる場合は、その作成者、記録者の意図を読み取ることが重要である。

(19) 小川伸彦「第2章　モノと記憶の保存」、註17前掲書、pp. 39–41

(20) 同上

(21) 渡辺裕『サウンドとメディアの文化資源学──境界線上の音楽』春秋社、2013年、p. 19

(22) 変化を含む作品の同一性とその保存の事例として、愛知県美術館に納入された遠藤薫 (1989-)《Uesu (Waste)/Hanoi》(2019) を挙げる。同作には「雑巾として使用すること」という特殊な指示が付されており、同館保存担当学芸員の栗名彩香は「雑巾として使われ、傷み、変化していくことで、作品は保存されていく」と述べている。さらに、私たちは変化させないことに対しての蓄積は多くもっているが、何かを変化させることに対する知識や蓄積は乏しいと、保存が根本的に抱えている問題を指摘している。(栗名彩香「変化を保存する──遠藤薫《Uesu (Waste)/Hanoi》の事例より」『REAR 47号　特集：記録と再生の倫理学』リア制作室、2021年、pp. 32–36)

(23) 荻野昌弘「第7章　かたちのないものの遺産化」、註17前掲書、p. 216

# 卒業制作コレクションと「記録収蔵」

ここで紹介する「記録収蔵」とは、近年の学生制作品に登場した、新しいタイプの収蔵・登録の形式である。東京藝術大学大学美術館で「記録収蔵」とする作品は、作品それ自体ではなく、作品の一部あるいは全体を再現するための「記録」が収蔵・登録されているものを指す。この収蔵形式に分類される作品収蔵の最初のものは2004（平成16）年度であり、現在までいくつかの「学生制作品」として登録された作品のなかに記録収蔵が登場する。ここには、作品本体に代わるものとしての「記録」そのものが収蔵された事例もあるが、主だったものは、作品を再展示するための指針である「指示書」が作者によって作成され、それを収蔵している作品である。ただ、記録収蔵作品という固定的な「フォーマット」があるわけではなく、そもそも「記録収蔵」という呼称自体も便宜的なものだ。そもそもこの記録収蔵作品は、卒業修了作品展や博士審査展での展示時とは異なる形状で美術館に収蔵されており、その形状変更を制度的に成立させるために「記録収蔵」という形式が創出されたともいえる。この独自形式の作品は、しかし、近年の藝大生の卒業制作の傾向を示すドキュメントでもある。

学生制作品の所蔵品登録は、現在では以下の手順で行われる。卒業・修了対象年の学生の卒業・修了制作作品は、各科の最終審査、そして年度末に開催される「卒業・修了作品展」（卒展）を経て、美術学部の各科から選出される。それらは卒業・修了作品展運営委員会での決議を経て「大学買い上げ」となり、藝大美術館が収蔵品登録を行う。一方博士課程では、12月に開催されている「博士審査展」（博士展）で発表された作品から「野村美術賞」受賞作品が選定される。これらの作品は大学美術館に寄贈され、収蔵品登録されている。

近年の卒展・博士展において、展示空間で可変的に再現される大規模なインスタレーション作品や、長年にわたるプロジェクトそのものが「完成作」として発表されることが増える傾向にある。そして各科での選定時には、基本的には収蔵に関わる問題は考慮されない。そのため、最終審査および卒業・修了作品展に展示される作品は、そのままの状態では美術館収蔵に適さない場合が多い。ワークショップやパフォーマンスなど、「もの」に基づかない作品が買い上げとなる場合もある。この状況に対応するため、作品収蔵時に、作者、各科、そして美術館の間で議論・調整が行われ、どのような形式で「収蔵」するかが決定されるのである。

記録収蔵作品の受け入れ時に問題となるのは、美術作品としての真正性、再現性を如何に担保するか、である。作者である学生にとっての「作品」はどのようにしたら再現できるのか。これを買上作品として選んだ各科にとって、なにを「保存」す

ることが望ましいのか。大学美術館として、どのような形式であれば「作品」としての維持が可能となるのか。これらの問題を協議しながら、納入方法を決めている。収蔵される作品が、卒業・修了作品展時と完全に同じ状況で再現されることはあり得ない。それを、どのようにしたら、どこまで再現することが可能になるのかを示すものが、収蔵・登録される「記録」といえる。

<div align="right">熊澤弘</div>

**東京藝術大学大学美術館が収蔵する**
**「記録収蔵作品」一覧（2021年度終了時点）**

・鈴木太朗（1973–）《「風のかたち」記録資料》
　2005年　学生制作品（美術）7810
　収蔵物：DVD（6分4秒）、CD-ROM

・原美湖（1984–）《黒を辿る》2009–2010年
　学生制作品（美術）8545
　収蔵物：木、金具、写真、画用紙、トレーシングペーパーにインクジェットプリント、発泡スチロール、メディウム、アクリル絵具、布プリント用紙にインクジェットプリント、木綿糸、針、CD-ROM

・藤田クレア（1991–）《タイムラグ―Interspace―》2016年　学生制作品（美術）9403
　収蔵物：鉛筆、ペン、DVD-R、USB

・小野澤峻（1996–）《Movement act》2019年
　学生制作品（美術）9835
　収蔵物：【映像】10分13秒（ループ再生）

・坂田ゆかり（1987–）《ない者の場／ない場の地図（日本語版）》2019年　学生制作品（美術）9838

収蔵物：【オブジェクトとしての地図】88.5×70.0 cm【映像】15分46秒（ループ再生）

・高見澤峻介（1993–）《Illuminate Terminal》
　2019年　学生制作品（映像）11
　収蔵物：【映像】3分35秒

・布施琳太郎（1994–）《新しい孤独》2019年
　学生制作品（映像）12
　収蔵物：【絵画】90.0×60.0 cm、45.5×53.0 cm【映像】0分40秒

・北上貴和子（1991–）《千年鏡》《0の生存圏》《木漏れ日を現像する》2020年　学生制作品（美術）9980
　収蔵物：【映像】それぞれ14秒

・田村なみちえ（1997–）《「「「「「「着ぐるみの為の着ぐるみ」の為の着ぐるみ」の為の着ぐるみ」の為の...》2020年　学生制作品（美術）9985
　収蔵物：【デジタルデータ】4分34秒

・西毅徳（1989–）《Ripple》2020年　学生制作品（美術）10112
　収蔵物：【映像】5分30秒、アクリルパイプ、プリズム、プリズム固定具、ポリカーボネート

# ミュージアムの仕様（プロトコル）

現代の芸術作品は、収蔵された「もの」（オブジェクト）を陳列するだけではなく、再現の手順や仕様（プロトコル）が記された指示書（インストラクション）によって再演（再現）が繰り返される。その時、必ずしも物質的な同一性を保持しない「もの」（オブジェクト）が再制作されることも起こり得る。では、再演（再現）は何をもって同一な作品（もしくは同一な体験）であることを保証するのか。

「いま、ここ」の一回性をもつ作品の再演（再現）は原理的に不可能である。また、指示書（インストラクション）が作品のすべてを継承できるわけではなく、遺すことができない部分は同一性の境界に臨む緩衝地帯（バッファゾーン）として、更新を許容していく必要があるだろう。

文化財や芸術作品は「もの」（オブジェクト）であると同時に文化・芸術の依代でもある。作品の真正性（オーセンティシティ）を表す核心が指示書（インストラクション）であるならば、ミュージアムは指示書（インストラクション）だけを保管、継承していけば良いのだろうか。

再演—<ruby>指示<rt>インストラクション</rt></ruby>とその<ruby>手順<rt>プロトコル</rt></ruby>
Re-Display : Instruction and Protocol

主催：芸術保存継承研究会
助成：公益財団法人 花王 芸術・科学財団，JSPS科研費 JP19H01325, JP19K21808, JP20K00211
協力：metaPhorest，東京藝術大学アーカイブセンター

24

| No. 24 | 作品名 再演――指示書とその手順 インストラクション プロトコル | |
|---|---|---|
| 作者 平論一郎 | 制作年 | 2021（令和3）年 |
| 材質・技法 可変 | | |
| サイズ 可変 | 所蔵 | ― |

解説

　現代の展覧会は上演で溢れている。本展で取り上げた指示書のような、ある指示によって再演される美術作品は、音楽における楽譜、ダンスにおけるコレオグラフィ、演劇における脚本や演出によって同一の作品が上演される様に似ている。そのような時間を伴う美術作品は、あらかじめ開始と終了時刻が決められ、鑑賞体験としても映画や音楽、舞台芸術の上演に近づいている。もはや、制度や空間としてのミュージアムという場で実施していることが、展覧会としての拠り所となっているのだろうか。その時、展覧会と作品、展示と上演を分かつ境界もまた消えつつあるのかもしれない。

<div align="right">（平）</div>

# 展覧会と規則

菅俊一

## 私たちは規則に取り囲まれている

　毎朝目覚まし時計によって起き、食事をして身支度を整え、靴を履き家を出て、バスに乗り電車に乗り換え街へと向かう。こんな私たちの日々の暮らしは、様々な規則（ルール）に溢れている。考え方や背景の異なる多くの人で構成されているこの社会が破綻しないように、規則が様々な場面で設定・運用されている。規則の設定には多くの人が関わるが、一般的には最大公約数的に多数派の視点から設定される傾向があるため、すべての人にとって最適な規則というものはなく、規則をめぐる解釈や問題提起は日々発生している。

　展覧会という状況を考える際も今の社会と同様に規則が背景に存在しているため、規則をめぐって社会に起きていることと同じような問題を抱えている。本稿ではそのような前提から、「展覧会と規則」について考えていきたい。まずは展覧会にはどのような規則が存在しているのか、規則が誰から誰に向けてなんのために作られたものなのかという視点で、一旦構造として整理してみることから考えてみたい。

## 展覧会に存在している規則

　展覧会には大きく、明文化されている規則と明文化されていない暗黙の規則のようなものが存在している。まず、明文化されている規則について「主催者から鑑賞者に向けた規則」「主催者からアーティストに向けた規則」「アーティストから主催者に向けた規則」「アーティストから鑑賞者に向けた規則」という、4つの規則を作る側と従う側の関係で整理してみたい[(1)]。なお、展覧会自体に影響を及ぼす既存の法律（刑法や著作権法、肖像権、文化財保護法など）については、今回は含めずに

展覧会に直接関わる利害関係者が設定した規則に関して扱うものとする。

①「主催者から鑑賞者に向けた規則」

　この関係の規則は、一般的には会場内に鑑賞者への注意というかたちで表記されるものが主になる。具体的には、作品への接触禁止や飲食禁止、ボールペンなど消せない筆記具使用の禁止、撮影禁止などといった「作品・会場保護のための規則」、入場料や開館時間・休館日、事前予約の有無などの「アクセスに関する規則」に加え、昨今は感染症対策としてマスクの着用や手指消毒、検温、ソーシャルディスタンス、会話制限といった「安全のための規則」があり、その多くは行動を制限・禁止するものになっている。

②「アーティストから鑑賞者に向けた規則」

　この関係の規則は、アーティストが作品について、鑑賞者への注意や体験方法を伝えるために表記するものになる。具体的には、インタラクティブな形式の作品などにおける、独自の体験の手順や操作の仕方などを記した「作品体験のための規則」や、権利保護のための撮影禁止や非常に繊細な素材・形状をもった作品のため、接触などを禁止した「作品保護のための規則」、また作品の性質上モーターで動いたり、暗室など視界が覚束ない環境だったりと、体験する際に一部危険性がある場合、作品保護とは異なる視点で接触などを禁じる「安全のための規則」がある。

③「主催者からアーティストに向けた規則」

　アーティストが鑑賞者に規則を提示する一方で、主催者からアーティストに対して提示される規則も存在している。これは、展示期間や予算を含めた契約条件だけでなく、壁や床への造作の可否や条件、搬入方法や経路、電源やネットワークの扱いなどといった「会場保護のための規則」に加え、作品設計上、モーターなどの機械や電気の使用に際してカバーで覆ったり、発熱の可能性を避けるなどといった、制作時に安全性の確保について検討する事項や接触における感染症対策などが含まれた「来場者の安全のための規則」がある。また、展覧会の企画趣旨などによっては作品の形態や設置方法についてアーティストとの協議の上で定められるケースや、作品の情報保障のためバリアフリー字幕や音声ガイド、多言語字幕などを盛り込むことや、展示台や空間構成の際には車椅子での移動を前提とした配置が必要になるなど「作品制作に関する規則」も設けられている。

④「アーティストから主催者に向けた規則」

　アーティストから主催者に向けた規則もある。主催者からだけでなくアーティストからもフィーをはじめとした契約条件を提示したり、写真撮影や作品写真の利用についての許諾や条件を提示するなどといった「作品保護のための規則」に加え、作品の設営に関して必要機材や素材、大きさ、手順などを記したインストラクションなどの「作品設置のための規則」がある。また、センサーをはじめとしたシステムを制御するためのコンピューターや映像を自動再生するメディアプレイヤーなどを使用する作品については、毎日の会場オープン時に行うシステムの起動や、不調があった際にシステムを復旧させるための手順が書かれたオペレーションマニュアルをアーティストから提供し、できるだけ現場で迅速に対応できるように準備する場合もある。

　上記4つの視点から展覧会における規則を見てきたが、展覧会という状況では鑑賞者は常に、規則の影響を一方的に受けるだけの立場になっていることは無視できない。規則成立の過程では、主催者側もアーティスト側も条件・規則を提示し、お互いに合意・調整を経て規則を作り上げているが、鑑賞者は、展覧会を構成する重要なポジションでありながら常に主催者やアーティストから提示された規則を受け入れるしかない（規制に従わない場合は展覧会から排除されてしまう）立場のままだ。もちろん、提示された規制に納得がいかない場合は鑑賞しないという行動を起こすことはできるが、鑑賞するためには規則に全面的に従うという前提を受け入れる必要があるため、規則の影響を一方的に受ける立場から逃れることができない。

　このような点からも、規則とはとにかく設定側が圧倒的に強者であり、設定側の考え方や慎重さ、優先順位次第で展覧会での自由度が大きく変わってしまうため、鑑賞者の行動をはじめとした体験自体が大きく変わってしまう可能性があるといえる。もちろん、設定側は安全性の確保や規則を明確にしておくことで体験の質を保ちたいという考えがあって規則を設定しているため、それぞれのアーティストやキュレーターは鑑賞者の自由度を確保することと制限することの間で、都度最適なバランスをとりながら判断をしていくことになる。

## 暗黙化された規則の存在を認知する

　展覧会に存在している規則には、ここまで整理してきた明文化された規則だけ

ではなく、明文化されていない暗黙の規則のようなものも存在している。例えば、あらかじめどこに並べば良いのか行列の場所が明示されていない時、突発的に発生する行列がどう作られるかは、先頭にいる人の身体の向きや会場の動線、壁の位置などの空間構成に影響される。ループ再生されている映像作品では作品の冒頭から見始めることができるケースはほぼなく、鑑賞者は途中から見始め、一旦終わりまで見た後にそのまま見続けて、見始めた箇所まで到達して一周したことを確認したら、作品を「見た」と認識して次へ進むなど、作品の構造と体験の流れが連動しない状況が、強引に作られてしまっていることがある。また、周囲の人との関係も暗黙の規則を作り出すことが多い。以前、床に座って見ることを想定された作品の展示室で皆が立って作品を見ているなか、ある人が中央で座って見始めた途端に、立っていた鑑賞者たちが続々と座り始めたといった状況に遭遇したことがある。

　このように明文化されていない暗黙の規則のようなものに対して、人々はその存在にさえ気づかないまま従っていることは多い。また、他者の行動に引きずられて暗黙の規則が成立する際には、その空間に存在している多数派の人たちのふるまいが影響を及ぼしている場合もある。例えば「館内では大声で喋らない」というマナー（昨今では感染症対策として規則のなかで明示されることが増えたが）は、そもそも「ここは静かに見る場所である」という文化や文脈が共有されていない場合は機能しないため、鑑賞者の属性によっては大声で話し続けている人たちで溢れている展示会場が生まれる可能性もある。一方で、文化や文脈を共有している人たちが多数派になっている環境の場合は、逆に「静かにしている」というふるまいが同調圧力のように機能してしまうため、同じ空間でも、その場にいる鑑賞者の属性の違いによって暗黙の規則の発生のかたちは変わってくる。このように見てみると、暗黙の規則は鑑賞者を含む環境条件によって生み出されているため、会場構成など環境条件を工夫して設計することによって、規則を明文化せずに暗黙化し、鑑賞者が環境を読み取って各自が柔軟に判断しながらお互いに過ごしやすい展覧会環境を生み出すことができる可能性がある。

## 規則は創造性に影響を及ぼす

　ここまで、展覧会を運営していくために存在している様々な規則についての整理

を行ってきた。一般的に「規則」には選択肢や行動を制限・禁止するアプローチが多いため、ネガティブなイメージが強い。しかし、筆者は規則の存在自体が個々の作品や展覧会の質といった創造的な側面に大きく寄与できる可能性もあると考えており、このような創造性に寄与することが可能な制約のことを、創造性のジャンプのための手がかりにするイメージから「踏み台としての制約」と呼び、制約によって新しいチャレンジや工夫を生み出す方法について検討し、実践してきた。

例えば前述した、映像作品展示におけるループ再生の問題について考えてみたい。展覧会では個々の鑑賞者はそれぞれの自由なタイミングで入場し作品を鑑賞していくことになるので、作品のループタイミングに合わせて鑑賞を始めることは非現実的だ。そのため、一部の作品では開始時間をあらかじめ決めておく上演形態にすることで、中途半端なタイミングからではなく冒頭から最後まで作品が鑑賞できるようにしている場合もある。しかし、その場合は入れ替えの時間などを考慮に入れる必要があるため1日の上演回数に制限が出てきてしまったり、作品が長時間の場合は上演タイミングが鑑賞者のスケジュールと合わないため全く鑑賞せずに諦めてしまうことが発生するデメリットも同時に存在している。

そのような状況を踏まえた上で、筆者が2015年にコンセプトリサーチとして企画・ディレクションに参加した21_21 DESIGN SIGHT企画展「単位展」で展示した《単位しりとり》という映像作品[2] や、2019年にアーティストとして参加した「あいちトリエンナーレ2019」での《その後を、想像する》という作品[3] では、ループ再生による始まりと終わりを定義しない構造をもった映像作品として制作した。鑑賞者が見始めた時点がスタートポイントになっており、一応周期は設定しているが途中で出て行っても何周も見続けたとしても、作品の主題が伝わるように設計している。結果として《単位しりとり》では、このループの構造によって、常に面積や量、時間などの単位が相互に変換可能であるという関係を示すことにつながり、《その後を、想像する》では、一通り鑑賞した後も立ち去らずに何周も見続けて鑑賞する人たちが現れるなど、通常の始まりと終わりが設定されている映像作品とは少し異なる鑑賞のされ方や情報の伝わり方が生まれている。

もちろん、作品はあくまで主題が重要で、見せ方の形式から作品を考えてしまうこと自体の是非はあるかもしれないが、展覧会というフォーマットのなかで、どうすれば作品の主題が最も効果的に強く響くものになるのかを考えると捉えれば、今回のようなループ再生という形式を活かした作品を考えることは、展覧会のなかに存在している規制が新しい表現を生み出すことにつながるという意味で非常に面

白く検討に値する問題になるのではないだろうか。

　本稿では、「展覧会と規則」というテーマで現在ある規則の構造を整理しながら、明文化されない暗黙の規則を利用することで、鑑賞者の想像力を発揮させることや、展覧会運営上発生してしまう規則や制約を利用することで、表現自体のフォームをアップデートできる可能性を示してきた。私たちは規則自体が既に誰かによって設定されているものとして認識してしまっているが、展覧会に関わる様々な立場の人々が自ら能動的に関わり、新しく設定・改変したり、解釈を拡げ応用していくことで、展覧会自体をより創造的で刺激的な場所として成立させることが可能になるのではないかと考えている。

[註]

(1) 実際には主催者と会場側で別の組織や立場になるケースも存在するが、本稿では一般的な美術館を想定し、主催者と会場が同一の主体である場合として整理した。

(2) https://vimeo.com/152240292

(3) https://vimeo.com/361936383

# 展示作品リスト

## 1
作品名｜手板（塗工程──本堅地見本）
作者｜─
制作年｜─
材質・技法｜漆塗
サイズ｜60.6 × 9.0 cm
所蔵｜東京藝術大学（物品番号｜漆工1207）

## 2
作品名｜手板（色粉蒔絵工程──箔絵見本）
作者｜須藤茂雄
制作年｜─
材質・技法｜漆塗、蒔絵
サイズ｜60.6 × 9.0 cm
所蔵｜東京藝術大学（物品番号｜漆工1216）

## 3
作品名｜髹漆の重要無形文化財保持者・
増村紀一郎による高蒔絵手板の解説
作者｜─
制作年｜─
材質・技法｜映像、720 × 480 px
サイズ｜42分59秒

## 4
作品名｜牡丹蒔絵手板
作者｜─
制作年｜─
材質・技法｜黒漆塗、蒔絵
サイズ｜各9.1 × 12.1 cm
所蔵｜東京藝術大学（物品番号｜漆工662-670）

作品名｜夕顔蒔絵手板
作者｜─
制作年｜─
材質・技法｜黒漆塗、金・銀高蒔絵
サイズ｜9.1 × 12.1 cm
所蔵｜東京藝術大学（物品番号｜漆工640）

作品名｜紗綾形蒔絵手板
作者｜─
制作年｜─
材質・技法｜黒漆塗、金平蒔絵、絵漆（弁柄）
サイズ｜9.1 × 12.1 cm
所蔵｜東京藝術大学（物品番号｜漆工643）

作品名｜花菱繋ぎ蒔絵手板
作者｜─
制作年｜─
材質・技法｜黒漆塗、金平蒔絵、絵漆（弁柄）
サイズ｜9.1 × 12.1 cm
所蔵｜東京藝術大学（物品番号｜漆工644）

作品名｜花亀甲蒔絵手板
作者｜─
制作年｜─
材質・技法｜黒漆塗、金平蒔絵、絵漆（弁柄）
サイズ｜9.1 × 12.1 cm
所蔵｜東京藝術大学（物品番号｜漆工645）

作品名｜花七宝繋蒔絵手板
作者｜─
制作年｜─
材質・技法｜黒漆塗、金平蒔絵、絵漆（弁柄）
サイズ｜9.1 × 12.1 cm
所蔵｜東京藝術大学（物品番号｜漆工646）

作品名｜三ツ鱗蒔絵手板
作者｜─
制作年｜─
材質・技法｜黒漆塗、金平蒔絵、絵漆（弁柄）
サイズ｜9.1 × 12.1 cm
所蔵｜東京藝術大学（物品番号｜漆工647）

作品名｜桧垣蒔絵手板
作者｜─
制作年｜─
材質・技法｜黒漆塗、金平蒔絵、絵漆（弁柄）
サイズ｜9.1 × 12.1 cm
所蔵｜東京藝術大学（物品番号｜漆工648）

作品名｜籠目蒔絵手板
作者｜─
制作年｜─
材質・技法｜黒漆塗、金平蒔絵、絵漆（弁柄）
サイズ｜9.1 × 12.1 cm
所蔵｜東京藝術大学（物品番号｜漆工649）

作品名｜葵紋唐草蒔絵手板
作者｜─
制作年｜─
材質・技法｜黒漆塗、金・銀平・高蒔絵
サイズ｜9.1 × 12.1 cm
所蔵｜東京藝術大学（物品番号｜漆工651）

## 5
作品名｜截金手板
作者｜京都絵美
制作年｜2020（令和2）年
材質・技法｜黒檀、截金
サイズ｜15.0 × 15.0 cm

## 6
作品名｜截金の技法
作者｜京都絵美
制作年｜2020（令和2）年
材質・技法｜映像、1920 × 1080 px
サイズ｜9分29秒

## 7
作品名｜石山寺縁起絵巻 一の巻 模本
作者｜─
制作年｜─
材質・技法｜紙本墨画、一部白描、巻子装
サイズ｜33.5 × 838.5 cm
所蔵｜東京藝術大学（物品番号｜東洋画模本1387）

## 8
作品名｜重要文化財 石山寺縁起絵巻 第一巻（複製）
作者｜─
制作年｜（原本）絵：鎌倉時代・正中年間（1324-26）、
詞：南北朝時代（14世紀）
材質・技法｜紙本着色、巻子装
サイズ｜（原本）33.9 × 1532.5 cm
所蔵｜原本：石山寺

## 9
作品名｜楠公小型銅像木型
作者｜山田鬼斎
制作年｜1899（明治32）年
材質・技法｜木彫
サイズ｜総高51.2 cm、像高45.2 cm
所蔵｜東京藝術大学（物品番号｜彫刻152）

## 10
作品名｜長崎出島館内之図
作者｜川原慶賀
制作年｜江戸時代（19世紀）
材質・技法｜紙本着色、掛幅装、落款「崎陽川原慶賀写」／
印章「川原」白文方印、「慶賀」朱文方印
サイズ｜49.1 × 74.0 cm
所蔵｜東京藝術大学（物品番号｜東洋画真蹟484）

## 11
作品名｜長崎港図
作者｜石崎融思
制作年｜江戸時代（18-19世紀）
材質・技法｜紙本着色、巻子装、落款「嶺道人石融思」／
印章「鳳嶺」朱文円印、「融思士斎」白文方印
サイズ｜31.4 × 128.0 cm
所蔵｜東京藝術大学（物品番号｜東洋画真蹟1669）

12

作品名｜倭蘭領東印度南方合戦外伝

作者｜加藤康司

制作年｜2020／2021（令和2／3）年

材質・技法｜映像、ドローイング、木材、アクリル板

サイズ｜可変

2020（令和2）年度 大学院美術研究科グローバル
アートプラクティス専攻修了制作

13

作品名｜場の転換から空間意識への展開

作者｜中井川正道

制作年｜1984（昭和59）年

材質・技法｜解説パネル：紙、インク／6枚、
模型：2点（本展では模型1点を展示）

サイズ｜各84.1×59.4 cm

所蔵｜東京藝術大学
（物品番号｜学生制作品［美術］4777）
1983（昭和58）年度 大学院美術研究科環境造形
デザイン専攻修了制作

14

作品名｜UNIT HOUSE──TOWN──
高密度住宅地における住宅の提案

作者｜中村和延

制作年｜2000（平成12）年

材質・技法｜図面データ：Adobe illustrator
Artwork 7.0／図面パネル7枚、図面のMOデータ、
模型写真8枚＋タイトル1枚（本展ではMOおよび
図面データを出力した紙を展示）

サイズ｜図面パネル103.0 × 72.8 cm、
MO 230MB、模型写真、タイトル 34.5 × 42.3 cm

所蔵｜東京藝術大学
（物品番号｜学生制作品［美術］7053）
1999（平成11）年度 建築科卒業制作

15

作品名｜Culturing <Paper>cut

作者｜岩崎秀雄

制作年｜2018–2020（平成30–令和2）年
（制作-継代維持-修復-再制作含む）

材質・技法｜シアノバクテリア Oscillatoria sp.、
ゲランガム、生物学論文、紙、照明

（本展では指示書および参考資料を展示）

サイズ｜─

作品名｜aPrayer

作者｜岩崎秀雄

制作年｜2016／2020（平成28／令和2）年

材質・技法｜─
（本展では指示書および参考資料を展示）

サイズ｜─

16

作品名｜Resist/Refuse

作者｜BCL / Georg Tremmel + Matthias Tremmel

制作年｜2017（平成29）年

材質・技法｜陶磁器、金継ぎ、細菌培養
（本展では指示としての木箱、作品証明書および
参考資料を展示）

サイズ｜─

17

作品名｜Soui-Renn──A Figure of Impression─

作者｜切江志龍 + 石田翔太

制作年｜2019（令和1）年

材質・技法｜紙本着彩
（本展では指示書および参考資料を展示）

サイズ｜26.0 × 34.7 cm

18

作品名｜食べられた色／Eaten Colors

作者｜齋藤帆奈

制作年｜2020（令和2）年

材質・技法｜寒天培地、粘菌（複数種）、食用色素
メチレンブルー、アクリルケース、LEDライトボックス
（本展では指示書および参考資料を展示）

サイズ｜15.0 × 15.0 × 8.0 cm（×5）

19

作品名｜自由の錬金術

作者｜室井悠輔

制作年｜2014（平成26）年

材質・技法｜木工用ボンド 速乾タイプ（メーカー：
コニシ）、アクリル絵の具（メーカー：リキテックス、
ターナー、ホルベイン）、クレヨン（メーカー：サクラ）、
色鉛筆（メーカー：トンボ、ステッドラー）、クーピー
（サクラ）、ボールペン、アラビックヤマトのり、
でんぷん糊（メーカー：ヤマト）、セロハンテープ、
OPPテープ、コンクリートボンド『ナルシルバー』
（メーカー：成瀬化学株式会社）、布テープ、油性
マーカー『マッキー』（メーカー：ゼブラ）、アクリル
メディウム『マット、マットジェル、ハード、ハイ
ソリッド』（メーカー：ホルベイン）、グロスポリマー
メディウム（メーカー：リキテックス）、モデリング
ペースト（メーカー：リキテックス）、コースパミス
ゲル（メーカー：ターナー）、ジェッソ（メーカー：
リキテックス）、スーパーヘビージェッソ（メーカー：
リキテックス）、ペインティングメディウム（メーカー：
リキテックス）、フィキサチーフ（メーカー：世界堂、
文房堂）（本展では参考資料を展示）

サイズ｜300.0 × 978.0 × 860.0 cm（可変）

所蔵｜東京藝術大学
（物品番号｜学生制作品［美術］9261）
2014（平成26）年度 先端芸術表現科卒業制作

20

作品名｜Bubbles

作者｜ウォルフガング・ミュンヒ＋古川聖

制作年｜2000／2021（平成12／令和3）年

材質・技法｜コンピューター、カメラ、プロジェクター、
オーディオ・インターフェース、スピーカー

サイズ｜可変

21

作品名｜勝原フォーン

作者｜フランソワ・バシェ
（木枠梱包：GEIDAI FACORY LAB）

制作年｜1970（昭和45）年
（木枠梱包：2018［平成30］年）

材質・技法｜鉄、ステンレス、アルミニウム合金、
真鍮、フェルト（本展では水平弦ユニット［オリジナル］
＋木枠梱包、指示書および参考資料を展示）

サイズ｜310.0 × 410.0 × 310.0 cm
（展示した水平弦ユニット＋木枠梱包は243.0 ×
92.0 × 24.0 cm）

22

作品名｜ない者の場／ない場の地図（日本語版）

作者｜坂田ゆかり

制作年｜2019（平成31）年

材質・技法｜卒展展示作品：観客参加による
ワークショップ（【オブジェクトとしての地図】
Photoshop CC をインストールしたコンピューター、
インターネット環境（Google Mapを使用）、家庭用
インクジェットプリンター、トレーシングペーパー
（75g/㎡）、黒色水性ペン、ハサミ、テープのり、
紙両面テープ、書類用クリップ、テグス）；
【アーカイブ展示】写真、映像（ループ再生、iPadを
使用）、カタログ、テキスト／記録収蔵作品：
【オブジェクトとしての地図】2019年1月卒業修了
作品展にて制作された現物の一部を切り取り額装
したもの；【映像】デジタルデータ（MOV、MP4、
HDDに収録）；【写真】デジタルデータ（JPEG、HDD
に収録）；【テキスト】デジタルデータ（PDF、.docx、
HDDに収録）；【地図】デジタルデータ（PDF、PNG、
HDDに収録）；【その他の資料】
デジタルデータ（PDF、.xlsx、HDDに収録）

サイズ｜卒展展示作品：可変／記録収蔵作品：
【オブジェクトとしての地図】88.5 × 70.0 cm；
【映像】15分46秒（ループ再生）
（本展では2019年1月に行われたワークショップの
成果を再現）

所蔵｜東京藝術大学
（物品番号｜学生制作品［美術］9838）
2018（平成30）年度 大学院美術研究科グローバル
アートプラクティス専攻修了制作

23

作品名｜自画像

作者｜川俣正

制作年｜1979（昭和54）年

材質・技法｜ゴムシート

サイズ｜94.0 × 48.0 cm

所蔵｜東京藝術大学
（物品番号｜学生制作品［美術］4269）
1978（昭和53）年度 絵画科油画専攻卒業制作

24

作品名｜再演──指示とその手順
（インストラクション）（プロトコル）

作者｜平諭一郎

制作年｜2021（令和3）年

材質・技法｜可変

サイズ｜可変

# 執筆者紹介・作家紹介

[編著者]

**平諭一郎**
1982年生まれ。専門は芸術の保存・継承。現在、東京藝術大学未来創造継承センター特任准教授、芸術保存継承研究会主宰。創造の過程や周辺、実践知といった様々な芸術資源から新たな表現が持続的に生まれる、循環型のクリエイティヴなアーカイヴを推進し、研究プロジェクトや展覧会の企画、論考、作品制作を行う。本展以外の主な企画に、2018年「芸術の保存・修復——未来への遺産」展(東京藝術大学大学美術館)。https://taira.geidai.ac.jp

[執筆者]

**菅俊一**
コグニティブデザイナー/多摩美術大学准教授。行動や意志の領域のデザインを専門としている。主な仕事にNHK Eテレ「2355/0655」ID、21_21 DESIGN SIGHT企画展「単位展」企画チーム、同「アスリート展」、「ルール?展」展示ディレクター。著書に「観察の練習」(NUMABOOKS)、展覧会に「あいちトリエンナーレ2019」、「正しくは、想像するしかない。」(デザインギャラリー1953)など。

**松永亮太**
1992年生まれ。専門は近現代美術の修復および保存理論。東京藝術大学大学院 文化財保存学専攻修了。岐阜県美術館 普及業務専門職、東京藝術大学大学美術館 学芸研究員、東京都現代美術館 臨時職員を経て、現在は横尾忠則現代美術館 学芸員補助(保存修復)、甲南学園長谷川三郎記念ギャラリー学芸スタッフを兼務。共同企画に「日比野克彦を保存する」展(東京藝術大学大学美術館 陳列館、2020年)。

[コラム・作品解説 執筆者]

今村有策、小沢剛、川崎義博、熊澤弘、平諭一郎、田口智子、中江花菜、増田展大、京都絵美

[作家紹介]

**石崎融思**
江戸時代後期の長崎の画家。画家である父・荒木元融から洋風画法の技法を学んだ。御用絵師兼唐絵目利として、外国からもたらされた書画の鑑定や模写などを行った。川原慶賀も融思に師事したとされる。

**石田翔太**
日本画家。京都市立芸術大学大学院美術研究科修士課程修了。学術研究者との協働に取り組み垣根を超えた美術思考と作品の在り方を求める。日本画を学際的に反省する。

**岩崎秀雄**
研究者(生命科学、生命美学)、アーティスト。科学的、哲学的、文化的、美学的な生命観の複雑な関係に興味をもち、生命美学プラットフォームmetaPhorestを主宰している。早稲田大学理工学術院教授。https://hideo-iwasaki.com

**加藤康司**
1994年生まれ、アーティスト。東京藝術大学大学院グローバルアートプラクティス専攻修了。行き止まりスタジオ主宰。PARADISE AIRコーディネーター。

**川原慶賀**
江戸時代末期に長崎で活躍した画家。1811(文化8)年に長崎・出島の出入絵師となり、オランダ商館医シーボルトなど外国人を主な顧客とし、外国人商館や市井の風俗、博物画を多く描いた。

**川俣正**
1953年北海道生まれ。材木を使った大規模なインスタレーションを展開、ヴェニス・ビエンナーレ、ドクメンタなどに参加。東京藝術大学、パリ国立高等芸術学院の教授を歴任し、パリを拠点に欧州や日本、アジア各地で活動。

切江志龍
研究者（生物測定学、植物科学）、アーティスト。バイオ企業に勤務しつつ、metaPhorestに所属。「生物のかたち」「植物と文化」が主なテーマ。博士（農学）。

齋藤帆奈
現代美術作家。理化学ガラスの制作技法によるガラス造形や、生物、有機物、画像解析などを用いて作品を制作し、研究も行う。近年は複数種の野生の粘菌を採取、培養し、研究と制作に用いている。

坂田ゆかり
演劇の演出家としての活動を経て、2016年以降、分野横断的な参加型アートプロジェクトに精力的に取り組む。物語と協働を手段として、地域社会への芸術的介入を試みる。

中井川正道
デザイナー、京都美術工芸大学芸術学部教授。福島県、埼玉県戸田市、大阪府枚方市、茨木市、堺市の景観アドバイザーを務める。長野駅善光寺口駅前広場都市景観大賞、など受賞多数。

中村和延
デザイナー／アーティスト。日本の障屏画や庭園のような、不定形が空間の中に生み出す動きや流れをテーマに作品を制作。FRAME AWARDS 2022、DFA Design for Asia Awards 2022 金賞、ほか受賞。

古川聖
実験音楽、メディア・アートをベルリン藝術大学、ハンブルグ音楽演劇大学で学ぶ。現在、東京藝術大学先端芸術表現科教授。多くの科学者、組織とコラボレーションを行う。2019年に株式会社cotonを起業。

京都絵美
画家、博士（文化財）。絹を支持体とした絵画作品を発表する傍ら東洋絵画の材料・技法に関する研究活動を行っている。Seed山種美術館日本画アワード2016大賞受賞。

室井悠輔
美術家。アール・ブリュットから影響を受けつつも、そのような作品を生み出せないことを自覚しながら制作を行う。近年は自身の生活や記憶からテーマを設定し、作品へ展開する。

山田鬼斎
明治の彫刻家。越前坂井の仏師の家に生まれ、1886（明治19）年に岡倉天心を頼って上京、奈良の古社寺の調査に同行した。1896（明治29）年に東京美術学校彫刻科教授となるが在職中に夭折した。

BCL / Georg Tremmel
サイエンス、アートの領域を超えた共創を行うアーティスティック・リサーチ・フレームワーク「BCL」を共同で立ち上げ、バイオテクノロジーが与えるインパクトや環境問題にクリティカルに介入している。

フランソワ・バシェ｜François Baschet
エンジニアである兄ベルナールとともに、誰でも自由に演奏することのできる楽器、オブジェとして実験的な音響彫刻を制作。1970年の大阪万博では、17基の音響彫刻を制作し鉄鋼館内に配置した。

Matthias Tremmel
オーストリアのアーティスト。陶芸、インスタレーション、空間変動の領域を横断し、素材やプロセスを指向したアプローチによって作品制作を行う。陶芸工房の代表を務める。

ウォルフガング・ミュンヒ｜Wolfgang Münch
メディア・アーティスト、美術教育者。現在、ラサールシア美術大学のラーニング、ティーチング＆リサーチ部門長、ドイツZKMにて古川聖、藤幡正樹とコラボレーションを行う。

［展覧会概要］

# 再演──指示<sup>インストラクション</sup>とその手順<sup>プロトコル</sup>

会期：2021年8月31日（火）〜9月26日（日）

休館日：9月6日（月）、9月13日（月）、9月21日（火）

開館：午前10時〜午後5時（入館は午後4時30分まで）

場所：東京藝術大学大学美術館 本館展示室2

観覧料：無料

主催：芸術保存継承研究会＊

助成：公益財団法人 花王 芸術・科学財団、JSPS科研費JP19H01221、JP19K21608、JP20K00211

協力：metaPhorest、東京藝術大学アーカイブセンター

企画：平諭一郎

企画協力：松永亮太

広報物デザイン：宇髙健太郎

## Re-Display: Instruction and Protocol

Dates: Aug. 31 (Tue) – Sep. 26 (Sun), 2021

Closed: Sep. 6 (Mon), 13 (Mon), 21 (Tue)

Hours: 10:00–17:00 (Entry by 16:30)

Place: Main Gallery2 (The University Art Museum, Tokyo University of the Arts)

Admission: free

Organized by: The Society for Preservation and Inheritance of Arts

Supported by: The Kao Foundation for Arts and Sciences, JSPS KAKENHI JP19H01221,
          JP19K21608, JP20K00211

In Cooperation with: metaPhorest, The Tokyo University of the Arts Archive Center

Exhibition Planning: TAIRA Yuichiro

Planning Cooperation: MATSUNAGA Ryota

Graphic Design: UDAKA Kentaro

＊芸術保存継承研究会

2019年より、領域横断的な芸術の保存や継承、修復や再制作、アーカイヴについての研究会を定期的に開催。美術や音楽だけでなく、生命科学、古代建築、文化資源、画像解析などの専門家をゲストに招き、ゲストと参加者各々の専門領域の視点から創作や継承について領域横断的に議論している。2021年4月より東京藝術大学の授業「創造と継承とアーカイヴ」を開講し、研究会と共催しながら学生への教育を行っている。

［写真クレジット］

東京藝術大学/DNPartcom｜p. 28（1、2）、p. 30（4）、pp. 34–35、p. 36（7）、p. 40（9）、p. 44（10、11）、
　　　　　　　　　　　　p. 50（13）、p. 52（14）、pp. 142–145（fig. 12–17）、p. 147（fig. 20）
東京藝術大学アーカイブセンター｜p. 30（3）
京都絵美｜p. 32（5、6）
石山寺｜p. 36（8）
加藤康司｜p. 46（12）
岩崎秀雄｜p. 62（15）、pp. 66–75（文章含む）
BCL/Georg Tremmel｜p. 76（16）、pp. 80–81
切江志龍＋石田翔太｜p. 84（17）、pp. 88–95（文章含む）
齋藤帆奈｜p. 96（18）、pp. 100–101（文章含む）
室井悠輔｜p. 102（19）、pp. 106–107（文章含む）
© Wolfgang Münch, Kiyoshi Furukawa, © ZKM｜Center for Art and Media｜p. 112（20）
古川聖｜pp. 118–121（文章含む）
東京藝術大学GEIDAI FACTORY LAB｜p. 122（21）、pp. 126–129
坂田ゆかり｜p. 130（22）、pp. 134–137（文章含む）
川俣正｜p. 146（fig. 18）
©大辻哲郎/武蔵野美術大学 美術館・図書館所蔵｜p. 162（fig. 22）
宮本隆司 Miyamoto Ryuji ©1984｜p. 163（fig. 23）

［撮影］

平論一郎｜p. 1、pp.2–3、pp.26–27、pp.34–35、p. 36（7）、pp.38–39、pp.48–49、pp.60–61、p. 86、p. 94、
　　　　　　pp.110–111、p. 124、p. 130、p. 138（23）、p. 140、p. 146（fig. 19）、pp.176–177、p. 178（24）
小俣英彦｜pp. 4–5、p. 6、p. 24–25、pp. 42–43、p. 64、pp.82–83、p. 98、p. 104、p. 114、p. 117（fig. 8）、
　　　　　　p. 132、p. 143（fig. 13、14）、p. 147（fig. 21）
松永亮太｜p. 147（fig. 20）
下川晋平｜p. 102（19）、p. 106（fig. 6）
ONUK｜p. 112（20）
大辻清司（photographer）、三浦和人（印刷）｜p. 162（fig. 22）

上記以外の画像はすべて展覧会主催者が権利を有する。

本書はJSPS科研費JP19H01221の助成によるものである。

本展企画者は展示作品の公開権利所有者との連絡をとるように努めましたが、連絡のとれなかった展示作品について、権利を所有する方がいらっしゃいましたら、ご連絡ください。

# 再演──指示（インストラクション）とその手順（プロトコル）

2023年2月1日　初版発行

企画・編集：平論一郎
アートディレクション・表紙デザイン：宇髙健太郎
協力：久保仁志 (校正、pp. 12-22)
　　　田中John直人 (英訳、p. 9)
和文校正：株式会社聚珍社

制作：カルチュア・コンビニエンス・クラブ株式会社 美術出版デザインセンター
印刷・製本：シナノ印刷
発行人：山下和樹
発行：カルチュア・コンビニエンス・クラブ株式会社
発売：株式会社美術出版社
　　　〒141-8203　東京都品川区上大崎 3-1-1 目黒セントラルスクエア5F
　　　電話：03-6809-0318 (代表)　03-6809-0359 (編集)
　　　https://www.bijutsu.press

# Re-Display: Instruction and Protocol

First Edition: February 1, 2023

Edited by: TAIRA Yuichiro
Art Direction and Cover Design: UDAKA Kentaro
Special thanks: KUBO Hitoshi (proofreading, pp. 12-22)
　　　　　　　　Naoto John Tanaka (translation, p. 9)
Japanese Proofreading: Shuchinsha Co., Ltd.

Production: Culture Convenience Club Co., Ltd. Bijutsu Shuppan Design Center
Printed and Bound by: SHINANO CO.,LTD.
Publisher: Kazuki Yamashita
Published by: Culture Convenience Club Co., Ltd.
Sale by: Bijutsu Shuppan-sha Co., Ltd.
　　　　5F, Meguro Central Square, 3-1-1
　　　　Kamiosaki, Shinagawa-ku, Tokyo
　　　　141-8203 JAPAN
　　　　Tel: +81-3-6809-0318
　　　　https://www.bijutsu.press